U0015541

巴哈與我 深刻理解的 喜悅

當哲學教授愛上巴哈的「C小調賦格曲」，
從此開啟了一段自學鋼琴的音樂旅程

THE WAY OF Bach
THREE YEARS WITH THE MAN,
THE MUSIC, AND THE PIANO
Dan Moller

丹・莫樂 著
江信慧 譯

目錄

六月的某個夜裡，忽然想彈巴哈，那種想，就像得了病似的。或者應該說，是在那一夜我怎麼也扛不住這個病了，就是知道自己必得隨它的意思走了，有點像是身受重傷的人到最後都得閉上雙眼隨死亡走才能得到平靜一般。

三 我的奮鬥 ‧‧‧‧‧‧‧‧‧‧‧‧‧‧‧‧‧‧‧‧‧‧‧‧‧‧‧‧‧‧‧‧

大約一年後，我已準備好開始學習巴哈的「二聲部創意曲」（two-part inventions）了，這是專為像我這樣的學生所編寫的練習曲。這也是很重要的一大步，因為此時我可以左右手平均施力去彈琴，彈奏起來也漸漸覺得像才藝表演，而不僅僅是日常練習了。

四 巴哈其人

我手部的問題無可避免地復發了，而且已經有好一陣子，看似永遠也好不了了。我持續練琴，但只能稍微維持住以前所學，沒能有更大的進步。既然不能彈琴，我便決定要多瞭解巴哈其人，所以改為閱讀一些尋常傳記。

99

五 鋼琴與管風琴

剛開始我以為我的鋼琴是一隻振翅欲高飛的黑鳥，而今它卻變成了「維納斯的眼睫毛」（捕蠅草，Venus Flytrap）。深夜時分，我弓起身子拂去琴弦上的灰塵，心裡則想著那前後頂蓋會不會啪地合上將我整個吞沒。

前言

本書並沒有要教你演奏巴哈（Bach）的音樂，也不是要針對他的生平與作品做正規的介紹。要說熱愛彈鋼琴嘛，我彈得其實還挺糟糕，所以要教人彈鋼琴，我是沒資格的，更何況我還欠缺歷史學家或音樂學者的專業知識。有志於學習鋼琴者反而應該從我犯的錯誤來學習，而歷史學家和音樂學者則會想要譴責我吧，因為我的學習方法很隨意，完全只看我個人喜不喜歡而已──我覺得小調都好，大調都不好，大鍵琴是很恐怖的，等等。

我在本書中試圖要傳達的，更確切地說，是一個成年人學彈巴哈音樂的「感受體驗」，是從一個喜愛巴哈卻完全不專業、還帶點偏執狂的隨性之人所持的觀點出發，試圖根據巴哈的生平與作品來解釋這些感受。我寄託在這本小書上最大的希望是，它有可能鼓舞一兩個人喜歡上鋼琴，或有可能召喚幾個音樂逃兵重拾信心。

www.danmoller.org 這個網站可以找到本書所引用的音樂播放清單。

One 巴哈之道上的攔路 BUG

　　成人學習鋼琴會引起兩種明顯相反的感覺。第一種是「荒謬感」，身為成年人卻要在這些幼稚的練習曲裡蹣跚學步，還領悟到原來我已落後人家數十年（一個開了竅的四歲幼兒竟遙遙領先於我）。想法很不美式的聖奧古斯丁（St. Augustine）曾說，清醒之人寧願死去也不願再回到童年，正在練習彈帽子舞的我只能大表同意。然而，另一種感覺則是有「深刻理解的喜悅」，那在我成年之前是不可能擁有的，再加上「真正去做事情的動力」，這些事情都是我小時候要被逼著才會去做的事。

六月的某個夜裡，忽然想彈巴哈，那種想，就像
得了病似的。或者應該說，是在那一夜我怎麼也
扛不住這個病了，就是知道自己必得隨它的意思
走了，有點像是身受重傷的人到最後都得閉上雙
眼隨死亡走才能得到平靜一般。

好幾年前還在校讀書時，我就曾經嘗試學習彈奏巴哈作品，但由於「肌肉組織重複
性勞損」，我完全沒辦法再彈琴。後來我覺得光是聆聽也就夠了，而且我會找到其它「有
創意的出口」啊，也就是說，其實我是屈服於誘惑及恐懼而放棄了。在那之前，即使我
自己還不知道，但早已經染病，而且無藥可醫了。事實上，從我十七歲首次聽到《平均
律鍵盤曲集》（The Well-Tempered Clavier）的C小調賦格曲（fugue）開始，總會有那
種要思前想後的夜晚，要面對某種靈魂深處的嚴峻考驗，而我得做出抉擇。

那「賦格」是什麼東西呢？當時的我連這個字的意思都不懂，更不用說「調律」
（tempering）又是什麼，或是要怎樣調才算調得好了。事實上，我後來才明白，「C

14

「小調賦格曲」根本不是巴哈最好的作品。這首賦格曲缺乏他後期作品中令人驚嘆的複雜度，它的特色是僅有三個明顯不同的聲部，其中兩個聲部平行移動，而且這種曲式容不下別出心裁的巧思。（另一方面，其旋律線是可以倒置的──可以把中音或低音翻轉到高音，反之亦然，但這絕非易事。）經驗豐富的鑑賞家會把巴哈這首賦格曲歸類到他照他自己的最高標準來說，那就顯得匠氣了。或許，正是這首賦格的粗獷直爽吸引了當時的我──那個抑鬱寡歡的少年。我出身自波士頓鄰近郊區，所以我自己是無法欣賞威尼斯那種金光閃閃的客廳、韋瓦第或凡爾賽音樂的；我穿的是夾腳拖和T恤。但是，這首樂曲是個一臉怒相的管風琴大師在他牢固的琴台高閣裡寫的？嗯，我覺得這倒是有點意思。塞勒姆（Salem）不是太遠；我們在英語課上讀過像霍桑（Hawthorne）那樣愛發牢騷的清教徒，我嗅到了一絲關聯性。

這首賦格曲是在我知道怎麼聽古典音樂之前就聽到的，所以它讓我一想到的其實是重金屬樂團「金屬製品」（Metallica），而不是我在更早之前所聽過的古典音樂。它斷奏（staccato）的斷面聽起來一點都不像古典音樂電台那個叮噹作響的鼻煙盒。它那些

十六分音符裡有一種堅持，有一種正在釐清挫敗感的感覺。但最重要的是，它以這段美妙的「即興重複曲調」（riff）開啟樂章後，又一次次重返，就像「金屬製品」樂團的《四騎士》（Four Horsemen）或《搜索與殲滅》（Seek & Destroy）那樣。質地雄渾、織體複雜、張力充沛、飽含重量。我當時感覺到，一時之間有多種想法在同步開展，而表面之下則有多道暗流朝四面八方洶湧澎湃。然而，樂曲中的這些內心戲又顯得泰然自若、調節得宜；不是義大利歌劇那種誇張尖叫，也沒有浪漫派作曲家的多情愁緒。另一方面，也不像我兒時回憶裡好似莫札特（Mozart）那般精緻完美的小甜點；它有的是一種粗獷。但，正是這種粗獷讓我們可以欣賞到大師還不那麼成熟的作品，仍滿載著他的年輕氣盛，還不到他寧靜致遠的鉅作等級。艾略特（T. S. Eliot）本人可能更喜歡他自己後來論時空的雜談，可我喜歡的是他早寫《普魯弗洛克》（Prufrock）那種犀利，描繪一名男子用咖啡匙計量自己人生，空有一肚子怨怒的滑稽。

我要的是彈巴哈的作品，只要巴哈

在那個時間點上，正常該做的應該是去找個鋼琴老師吧。雖說我後來投身教職，但我其實很早就對各種類型的老師——通常是教學型的老師，但尤其是音樂老師——抱持

著強烈的反感。

我發覺無論要學什麼，老師常常是學習的主要障礙，或說他們至少阻擋了學習所帶來的樂趣，而樂趣是能進一步學習的前提要件啊。教授討厭學生是因為學生會阻礙他們撰寫晦澀難懂的論文，而論文可以彰顯教授的學術光環；受過學院訓練的音樂家會從事教學工作通常只是因為無法以音樂謀生。這樣的老師一旦淪為薛西弗斯（Sisyphus），一生都要不停地糾正學生幼稚的錯誤，他們就會失去在其專業領域裡全部的樂趣。唔，上個學期我就訂正了很多我學生寫的句子，其中印象最深刻的一句是：「我們的信念不可以搖搖晃晃，然後倒在敵人手上」，這真是太詭異了，怪奇到不可思議，我把它當做某種祈禱文喃喃念誦了一整天。其實，唯一比老師更糟糕的就是學生。首先，他們很快就會忘記為什麼要讀書，接著就會屈服於懶惰和分心，然後他們的老師因此必須採取「典獄長心態」，如此卻又讓學生更想要反抗等等，如此形成的向下漩渦唯有等到暑假的解脫涅槃來臨才會告終。

鋼琴老師還有一個問題，那就是他們對於要教的內容會有自己的想法。但我除了巴哈，其它什麼的則是一點興趣都沒有。或許我能想像在遙不可及的將來嘗試一下我還算

喜歡的拉威爾（Ravel）或德布西（Debussy），又或者是改編過的華格納（Wagner），不過，我也懷疑自己是否會有彈得夠好的那一天。同時，光是想到要練完基本曲目所必須承受的折磨，我就嚇死了。鋼琴老師的目標是要讓學生精通鋼琴演奏，但是我並不想成為優秀的鋼琴家。我要的是彈巴哈的作品。只要巴哈。用鋼琴。對這項樂器要有某種程度的一般技巧，這我無話可說；但是，我都四十多歲的人了，還要花上好幾年時間在兒歌和練習曲裡蹣跚學步，接著還要先彈莫札特、貝多芬和蕭邦那麼多老調子，這我真的受不了。

別人都怎麼想學琴這件事的，我也覺得不解。為什麼具備鋼琴的一般能力有那麼重要？若詢問音樂愛好者，尤其是音樂學校培訓出來的老師，他們的答覆是，為鋼琴所創作的樂曲通常很值得一彈。可是，我並不同意這樣的論調。其實，若有人說「一般古典音樂我都喜歡」，我也會很懷疑這種說法，因為這就好像在說「一般古書上寫的傳統觀念都值得一讀」。大家都不喜歡太有主見的人，可是，真心喜愛什麼事物的人是會傾其全力去區分異同的。

所以，我的想法恰恰相反，我覺得只有極少數的音樂是值得花時間的。流行音樂在

演算法運作下已經變得平淡無味，卻好笑地被當作是一種生活風格產品在推銷，而古典曲目中充斥著的，在我聽起來，多半是像貝多芬（Beethoven）那種浮誇的擤鼻聲，或者像羅西尼（Rossini）那種無足輕重的作品。其實，即使是巴哈的作品，我沒興趣的也有很多——那些沒個性的「清唱劇」（cantatas），他受義大利影響時期的作品等等一大堆。然而，他的鉅作——《平均律鍵盤曲集》、《郭德堡變奏曲》（The Goldberg Variations）、《賦格的藝術》（The Art of Fugue）、鍵盤組曲（The Keyboard Partitas）、《馬太受難曲》（The St Matthew Passion）、《D小調夏康舞曲》（The Chaconne from the Partitain D Minor）、大提琴組曲（The Cello Suites），還有其它許多作品——這每一件作品本身都值得讓人奉獻一生。

我是在讀高中時，因為隨興地玩吉他，才讀懂了一點樂譜，而且我有個朋友名叫克里斯多福（Christopher），他上過音樂學校。再加上，還有網路啊。我真的需要鋼琴老師嗎？學鋼琴能有多難？雖說我早就搬去馬里蘭州（Maryland）了，而克里斯多福還住在波士頓，這是沒錯啦；他早就從音樂學校休學了，這也對；但不管怎麼說，他都曾經主修過作曲，再怎麼說都是啊。他還可以用正常速度的兩倍演奏莫札特的《土耳其進行曲》（Rondo Alla Turca）呢！我所需要的老師就是這樣的。

要是能再次彈琴的話，我願意付出什麼樣的代價

我得到了一個結論，為了鋼琴，我願意失去一條手臂，最少要我幾根腳趾頭也是可以的。我可不是隨便說說而已：我真心相信著若能彈巴哈，要我獻出一隻手或腳趾頭是很值得的；而從某種意義上來講，後來我也真的這樣自我犧牲了。

我是在讀研究所時嘗試學習彈鋼琴的，大概是在我媽癌症復發的那段期間。起初，我還以為自己進步神速；我顯然是個出色的自學者。一切看起來都相當容易，我不是在筆電工作，就是在練琴，而且很快地一練就好幾個小時。但是幾個月後，我的手開始出現一些神經性疾病的症狀，導致我行動不便；那是一種很奇怪的不適感──並不完全是正常意義下所講的疼痛──而是，在我雙手的前臂有一種上下流竄，然後直達右手的不適感。

彈琴和筆電工作似乎都會讓症狀惡化。我試著放自己幾天假，後來還休息一個禮拜，但似乎無濟於事。有位神經科醫師把幾根針扎進我的手臂後，確診說我有神經傳導問題。後來有位外科醫師檢查了十分鐘後，便診斷出我得的是腕隧道症候群，並建議我接受手

術。那個手術就像我媽做的化療，除了讓我手纏繃帶，失能好幾個禮拜以外，根本沒有一點效果。開始練琴的一年後，我心灰意冷，只能放棄彈琴了。我德國籍的祖母則津津樂道，到處說我得這種病是活該，就是因為我沒找老師，所以基本技巧都練錯了——多驕傲啊！多狂妄自大啊！——有好一陣子我也同意她的說法。但是在不碰鋼琴十年之後，情況並沒有什麼好轉。我的雙手偶而還是會有火在燒的感覺，接著會有奇怪的神經性症狀出現，這種千倍於撞到「手肘尺骨端」的酥麻感就在我手臂上下流竄個遍。有時一連好幾天我會拿不住餐叉。看來這種軟組織損傷已經讓我此生與巴哈無緣了。

但那個夏夜，我輾轉無眠，盡力不吵醒蘿倫（Lauren），心中暗自決定我就是不要接受這種結果：完全無法接受。我這樣子告訴自己時所秉持的精神是，即使事情不是按我們的意思走，但我們還是可以宣稱，從過去以來某件似乎已成定局的事情我其實是「無法接受的」；就好比高盧戰爭（the Gallic wars）或家人過世都已經發生過了，但我仍然可以表示無法接受那樣。我要不是繼續彈巴哈，就是要在試圖彈巴哈的路上死去。不過，再次嘗試彈琴的可能後果其實更令我心生畏懼。我受不了再一次的失敗，也受不了與無用的醫生群再來一回合，他們每個人都要盤問我十到十五分鐘，最後卻只是隨便做些錯誤診斷了事。這種幽微的軟組織疾病似乎仍屬未知領域。醫生被問到時是會發表一

些看法啦，但他們的看法並不是真有知識作為根據的，而是出自於他們有「得做些什麼」
的壓力。如果非得受點傷不可，天哪，那就讓整條手臂斷掉好了，或捅出一隻眼睛來吧，
這樣子醫生就知道該怎麼處理了；所有別的什麼療法，倒不如都用古代醫生——吸血水
蛭取代算了。

我最終能康復應該要歸功於美國的比較式推銷手法。那個夏夜裡，我躺在床上思來
想去，「要是能再次彈琴的話，我願意付出什麼樣的代價？」我發覺答案是，我願意付
更多錢，可以花個，譬如說六萬美元去做那種保證成功的高價手術。但後來我忽然想到，
同樣一筆錢，我也可以僱一個人，讓他整整一年就專門只研究如何解決這個問題就好啊。
更好的是，我可以先付總金額的三分之二就好，餘額就當作萬一研究出成果來的獎金。
由於我知道自己做過什麼蠢事才讓問題變得更嚴重，所以在我看來這樣做是可行的。但
是在床上翻來覆去一會兒後，我醒悟到醫療顧問會告訴我的話沒有一件不是我在內心深
處早就知道的啊，也不是什麼難以覺察的啊。而且，只要我遵循「虛擬顧問」的指示去
做，擁有「虛擬顧問」的成效會和真的顧問一樣好。一個簡單的自我啟發式教育法就這
樣自己跑了出來：就假裝真有這樣一位顧問，然後按照他所說的去做就是了。

22

我想到顧問會立即命令我去做各種鄙事，以便先把我的工作空間整頓好。他會叫我丟掉我那把扶手椅，因為它讓身體挺不起來，並導致姿勢過於前傾，給前臂施加了更大的壓力。他會叫我別用筆電了。他會叫我別一整天都待在我的工作站，別動不動就滑手機，諸如此類的瑣碎小事有百萬件之譜吧。他會替我買盡談重複性勞損創傷的書，會給我弄一台電動按摩器貼在前臂上，還會嚴格執行伸展身體的運動計畫。

我開始一件一件去做這些事情。個別看起來的話，每一件似乎都在白費工夫，而且只靠我自己的話，我是永遠不會去做的。然而，我這位虛擬顧問朋友會不斷提醒我曾經發過的誓——我發誓會一絲不苟遵照他的每一個指示去做——於是，我就被逼著堅持下去了，就像大流士（Darius）國王請僕人一天三次提醒他要去打希臘人一樣。我還研究了幾種語音聽寫軟體。這些軟體都很爛，每件工作所花費的時間還比以前多上十倍，但我還是用了。雖然我正在寫書，語音聽寫軟體實在行不通時，我就用一隻手打字。如果我因為什麼事而止步不前，虛擬顧問便會抓起我的衣領大喊大叫，用口水將我淹沒：「你到底想不想彈巴哈？」那我就會因為羞愧而屈服。這就是我為了彈巴哈而犧牲了右手的始末，很像安德森或格林的恐怖童話故事中某個角色，而迪士尼通常都得加以刪改，才能符合美國人的心理狀態。

我只認得「C小調賦格曲」中的開場重複段

　　或許真正吸引我的也不是巴哈，而是被稱為「賦格曲」的這種音樂曲式，只不過巴哈碰巧寫得比其他人都要好而已。賦格曲是由幾個聲部之間的對話所組成的，有些聲部的音域較高，有些則較低。第一個聲部在演奏這場對話的主題或主旋律（subject）時，其他聲部則保持靜默。第二個聲部接手後會把主旋律重複一遍，而同時第一個聲部則繼續進行其它旋律去了。最後，因為每個聲部都必須遵守嚴格的規則，而因為聲部之間有著不斷傳遞、延續、反覆出現的主旋律，也因為聲部之間有著不斷傳遞、延續、反覆出現的主旋律，所以便形成了一種井然有序的巨大低鳴聲，好比聚會上的某種遊戲，一定要有人一直在講瑪麗蓮夢露的事當背景那樣。

　　最初，我只認得「C小調賦格曲」中的開場重複段，那也是第一個讓我著迷的部分。它的漂亮並不是我們在稱讚莫札特或韋瓦第時所說的那種漂亮，不是「如歌」的那種。它的主題緊湊、中肯扼要，有如「肌肉車」或切磨好的鑽石，其長短音組合強調出某些音符，而使得整體更具有行雲流水般的震撼力。由於一開始就坦白直陳該主題，因此即使是新手也可以在過程中的不同音域裡把它辨識出來；主題重新出現時，其形式與音高（pitch）會略有變化，就好比你的情人自戰場歸來後，用他一隻換了玻璃珠子的義眼望

著你，又用裝了義肢的手愛撫你那般，令你既感熟悉，又覺得還是提防著點好。

同時，第一個主題一旦停歇，它的聲線就會以生動的快板繼續下去，保持單一聲部繼續前進的效果，直到下一個聲部（女高音）主場，等到她也沉入表面之下讓位給低音；此時，可以聽到所有三個聲部，它們一個個自顧自地加入最初的主題，然後又再一次被淹沒。這種效果是一波又一波的聲浪連續撞擊在我身上的感覺。

即使在我做出上述的說明之後，我其實還是不太了解那到底是怎麼一回事；我只是開開心心等待著這些波浪再度向我襲來，將我包圍。這些重複的樂段正合我意，因為它給我的更像是一種立足點。流行歌曲具有簡單的軌跡，可以讓人即刻理解；而交響曲會重複主題的情況則相當罕見，因為交響曲是重新組合再發展而來的，所以其主題很難辨認，也很難跟得上。這首賦格曲其餘的部分則一直是不清楚的，是一種無從捉摸卻難以忘懷的織體（texture），很像在看西班牙格拉納達（Granada）或哥多華（Cordoba）等城市的伊斯蘭瓷磚藝術那種感覺。我所能聽到的就只是那三個聲部一直在持續前進，並以一種莫測高深的複雜方式相互低語著。不過，我是連這個都喜歡的。那種聲音很純粹。沒有誰在模仿鳥叫聲或試圖喚起什麼討拍的愛情故事。每個音符都在為自己發聲，並傳達它自己的意思。

後來，我漸漸能聽到多一點東西。聆聽賦格曲就像是長時間盯著伊斯蘭裝飾藝術的幾何圖案看。一開始，在我們能掌握到它的結構和設計之前，那些圖案會讓眼睛偏移、失準。然後，我們開始能看到其中的一兩個元素，接著便會逐漸注意到這些元素之間如何環環相扣，如何形塑起更大的整體，從而構築它們自成一格的花色。後來，我開始注意到主題在每次上場之前的「插入段」（episode）。這些插入段把主題拆解成碎片，加以變化，重新校準，然後好像用合成器把這些碎片重新排列出順序（模進，sequence），進而使碎片以不斷升高的音高重複出現，創造出越來越大的張力，直到主題再現，有如瘋狗浪般突然地湧現又崩塌。

一開始，我只是想著要聽出各個旋律。然而一旦熟悉了那些旋律，各個和聲與音階也會開始浮現出來，但起初還是很粗略的。「C小調賦格曲」一開始的那個起始調，我是喜歡的，可是後來接著的那個恐怖大調，聽起來似乎挺樂，卻是無滋無味。克里斯多福告訴我說，我是個小題大作、反應過度的厭世者，因為我就是討厭大調，只愛聽哀樂；但這只說對了一部分。大調和小調都是劃定音樂空間的方式，就像是鐵軌上的各個車站，但不是只有它們才是車站啊。法國印象派作曲家如德布西，以及民謠如《奇異恩典》（Amazing Grace）用的就是別種譜表（systems），聽起來就十分開心，至今也都

沒把我惹毛。大調的問題並不在於它表面的情緒意涵，而是在於這條鐵路沿線停靠站的確切定位出了問題，這一點讓我很受不了。

話雖如此，巴哈在賦格曲、在調性的多重變化，甚至是在大調裡頭從大調轉小調，小調再轉回大調，這些都是迷人的魅力所在。不同之處在於這些變化成就了什麼，以及它們扮演何種角色。巴哈的目標是要以嶄新的方式呈現熟悉的素材，要來來回回地展露出我們自以為已經瞭解的音樂其實還有很多新面相。當小調賦格曲的主題突然以大調宣布自己變身出場時，就會撼動自滿的我們，逼我們重新檢視自己的所有預設，有如畫家以嶄新視角描繪熟悉的事物一般──莫內畫的哥德式大教堂就不是畫出更多的鐘樓怪人，而是畫出這種建築形式的夏日風情與光影變化。

我認識的大多數人都說，巴哈音樂聽起來相當機械化又了無生氣。速度恆定，完全沒有極強音激勵人心；只是有一套綿密的規則在支配著所發生的一切，完全排除了人的自發性。但是，在我聽了「C小調賦格曲」二十次、五十次之後，它對我而言，就像任何一首熱門歌曲一樣會令我激動無比，只不過它是用了一種現代較難理解的風格所作，而且還含有我們得費點心思才能領會的微型音階（miniature scale）。電子鼓樂器的噪

音、網路的速度都麻痺了我們昔日的比例均衡感，這勢必是得多付出些努力才能重新找回來的。這個問題有部分是因為，《平均律鍵盤曲集》中的賦格曲常常是要用來與所搭配的自由前奏曲（prelude）形成鮮明對比的，而我們卻經常分開去聽，或者根本沒注意到有這種對比存在：首先進場的是酒神戴歐尼修斯（Dionysus）酩酊大醉的女祭司們，接著才是太陽神阿波羅的莊嚴隊伍。忽略掉那個，然後說這個了無生氣，這就像在抱怨你的牛排上面怎麼沒有冰沙啊。

我對「平台型鋼琴」本身重度著迷

我又開始玩起琴鍵來了。因為心裡總等著手部問題再次浮現，所以每天早晨都像在模擬行刑過程。在習慣彈奏動作的過程中，會有各種各樣輕微的酸、麻、痛，這每一種都讓我擔心會有何後果。說起來挺荒謬，但彈鋼琴是我這輩子所做過最恐怖的事了，即使這主要只證明了我這個人真的是意志薄弱而已。如果再次失敗一次，要怎麼繼續下去？

或許，別再嘗試方為上策。我告訴自己，就算一天只能彈個幾小節，還是很值得的，但是在某個層面上我也知道事實才不是這樣，因為也有可能反而變成絕無僅有的最大折磨。哲學系的教授可能會說：「如果失敗了，你也不會比現在糟到哪裡去；但如果成功

了，你的收穫可能價值連城。」可這就是為什麼大家都不太喜歡哲學家的原因。其實，癥結在於你是怎麼算的。我已經因為沒辦法彈琴而付出了一筆我的情感存款，而且還不斷在流失中——有如倉鼠重回跑步機上以求逃離牢籠。再次彈琴意味著一筆全新的投資，而且極可能是另一回合的連續損失，最後破產。

因為不肯定以後是否能常常彈琴，所以我從一開始就是利用有加重琴鍵設計的合成鍵盤在練琴的。但是，長遠看來，這顯然不好。而且我懷疑起這種鍵盤可能就是造成我手部問題的元凶。因為這種琴鍵的觸面很窄，還有點卡卡的，根本不覺得它是什麼講究細節的機械裝置。是時候買一台真正的鋼琴了。然而，如果我真買了一架昂貴的大鋼琴，結果卻因為七個月後兩手斷掉而無法彈了，到時這副巨大棺材佔據整個客廳讓人動彈不得，我會覺得更糟糕吧。有個明擺著的解決辦法是買個不那麼大台的直立式鋼琴，可以塞在某個角落裡，至少撐到我能看清楚我人生可能的發展局面再說。但是，直立式鋼琴的鍵盤操作和我完全不合拍。按下這種琴鍵時，手指頭對應到的並不是重力，而是彈簧；那感覺與快速、巴洛克式的裝飾音極為不同，也完全不友善。所以，我決定先隨意試個一兩台鋼琴，彈個幾分鐘再說。我尋思著，買下一架昂貴的鋼琴會讓我因愧對錢包而多加練習吧，也會逼著我盡一切努力保持健康吧。

然而，這些理由背後的實情是，我對「平台型鋼琴」本身重度著迷——它豐滿性感，曲線，鍵盤的機械裝置精密，當然還有音色，我認為音色與所彈的樂曲出不出色密切相關。說來奇怪，我愛巴哈，也愛用鋼琴演奏他的作品，但是我討厭巴洛克，以及任何聽起來像巴洛克的東西，尤其是大鍵琴。哦，天哪，丟掉大鍵琴吧！我每一次聽到那種金屬鏗鏘聲、孩子似的咯咯聲、刺耳的叮咚聲時，便覺得立即伸手去按停止鍵；聽起來真像發霉的舊假髮，也像古時候的錯誤觀念。那種聲音與頭戴假髮、觀念錯誤的老作曲家如泰雷曼（Telemann）十分相稱，他的直笛和大鍵琴已充分傳達出他的平庸本質；巴哈也戴假髮，但我不是說巴哈哦。相較之下，鋼琴的聲音有一種清楚，一種中立性，無論在鋼琴上演奏什麼作品，都會有一種超越時空的特質，而這一點與巴哈是匹配的。巴哈最好的作品並不局限於某個時代，也不局限於波浪形建築和俗艷裝飾。巴哈的佳作更像是帕德嫩神廟（Pathenon）或「聖殤」雕像（Pieta），是超越古今的文化遺產。鋼琴是永恆的樂器；大鍵琴則屬於凡爾賽某個裝飾花俏的博物館。純粹派藝術家總想挖出生鏽的原始樂器來演奏，但要還原真實是在於演奏的方式。若能表現得精準又有神韻，要用鍵盤吉他彈巴哈絕對是可以的，但甜膩討好的演奏方式，就算擁有全世界最好的硬體設備也救不了。

像約翰·辛格·薩金特（John Singer Sargent）筆下〈X夫人〉（Madame X）的那身

於是，我前往本地的鋼琴大批發店家，對自己的好運嘖嘖稱奇……全部都有打折！不過，一連串恐怖事件即將上演，因為我必須當著多位音樂家、前台店員和後台調音師的面，不顧尊嚴地試彈好幾台鋼琴。我其實什麼都彈不出來，只有以前忍不住馬上要學的幾個片段，而且也只能斷斷續續地彈一點點。我設法找到一個不顯眼的角落，但才一開始彈，在後方工作的調音師就全暫停了手邊的工作，顯然就是要聽我彈。我努力放輕聲一點彈，用出汗的手指頭笨拙地扒著琴鍵。我感覺這琴鍵並不靈活，音色過於明亮，結構有雜音，這樣的二手樂器，也要美金一萬五？

最後，有個店員赫然逼近，看起來是花招百出、欺瞞手段齷齪那一型的，他堅持說這架鋼琴非我莫屬。他問我有沒有在彈哈農（Hanon）鋼琴教本，然後就坐下，逕自彈了起來。我設法讓自己看起來也懂不少的樣子，至少要像一個單純無知的人懂的那麼多，所以我就問了一下鋼琴的年份，製造方法等等。最終，我明確地對他表示並不需要他進一步協助，他有些不高興地走開了。我則轉身走到下一台鋼琴，再下一台，再下一台，再下一台。終於有一台聽起來好像對了，不過標價太高，好像是大日本帝國時期製造的，是日貨來著。「擊弦系統」（action）相當有力，音色是有磨耗過的絲滑感，像是透著

古董光澤的舒適沙發。深度比我的身高多了幾英寸，有一個中間踏板（當時我只是有這個模糊印象，但後來則是極度感謝有這個踏板），而且隔週就可以送貨到家。到了最後時刻，店員加緊猛力促銷，我只能奮起餘力勉為抵抗，卻仍買下了一個複雜的濕氣控制裝置才得以脫身，以後我得像給植物澆水那樣給我的鋼琴加濕了。

大喜之日到來那天，我趕忙清出客廳，空出大廳走道。工人們剛到時表現出的滿滿自信，在通過一連幾處極窄的U型彎道後蕩然無存，因為他們得做出好幾個體操選手般的軟骨功動作。還好，克服了幾分之一英寸的微小差距之後還是成功通過了。我的鋼琴來了：無論我有多不會保養維護，無論斗室有多小，這隻龐然大烏鴉，連翼尖都已長成，已準備好展翅高飛了。

「荒謬感」與「深刻理解的喜悅」

我心懷恐懼，抖著手買了幾本書，開始學習讀譜和操作琴鍵。我也開始研究我完全不熟的五線譜的「低音譜號」（bass）──鋼琴記譜法底下那組線條──也想辦法記住

怎麼看「高音譜號」（treble clef）。我覺得五線譜和音樂記號看起來極為美麗，但與它們所代表的意義卻相去甚遠。音符的符槓（beam）席捲全頁，彷彿果樹般下垂枝椏般的符桿（stem）與下方升起的音符們相遇連結，偶爾被漩渦逮著就宣布暫停，或接受斷音圓點（staccato-dot）所授與的聖徒光環。音樂記號是一門既嚴謹又優雅的語言。到處都是「斷裂」（discontinuities）與格線所劃定的邊界，以示互相尊重，但又有這些「圓滑線」（slur）彎曲成舞裙上捲邊的弧度，讓音符符頭們（note heads）斜著身跳著舞。

在我終於能把譜架上的樂譜記號，與其下方的琴鍵建立起連結，而且還能記住音符與琴鍵的對應關係時，真有恍如隔世之感。我越脫離五線譜的安全指示，情況就越辛苦。

最底行代表G，這算是容易記的，但是要認出那些待在下方短線上、還延伸出梯狀物的音符就難得多了。譜架和琴鍵這兩處位置之間的物理距離本身才是關鍵問題吧。譜架雖然設立在可養成正確姿勢的高度，但同時也會讓著著雙手和樂譜，導致初學者被迫要笨拙地上下來回切換。我從來都沒想過設法練習只看樂譜，同時去培養雙手與琴鍵之間一種自動對應的感知能力。所以，心浮氣躁之下，還得使盡全力用手摸對音符，好像在口袋裡拐彎抹角就是摸不出一塊口香糖似的。每次我低頭往下看琴鍵時，都有一種在高處懸盪的暈眩感。

而三三兩兩各成一區塊的黑鍵也弄得我手忙腳亂，

這些問題俗不可耐，也令我備受屈辱。我夢寐以求的是「對位法」（counter point），我苦惱煩心的是《郭德堡變奏曲》的真實原音重現，這樣的我卻記不住那一小點墨色所指稱的是哪一個音符，也看不懂「一閃一閃亮晶晶」（譯注：莫札特的《小星星變奏曲》）全篇樂譜。在我憑直覺摸索所打下的領地之中竟會迷路，我倍感迷惘，彷彿成年後才開始學英文字母一樣。在我證實了我所練習的教材真的很無趣之後，這種感覺也變得更加強烈了。當然啦，初學者能彈的並不多，但我的初學者教材好像是要把我訓練成低級酒吧的樂師，或殖民地的人種學者啊。被迫要用一根手指頭把曲子彈出來已經夠卑屈了，但等等，我可是擁有五種《賦格的藝術》錄音的收藏家，卻淪落到用一根手指頭彈《墨西哥帽子舞 #3》（Mexican Hat Dance #3）？

同時，每隔一頁都有理論介紹，向讀者說明音階、音程、和弦、倒置、和弦進行、終止式、節拍裝置等等。研讀這些專有名詞就像回到國小六年級的閱讀習作課，讓我不禁對課後的午休和睡醒後的牛奶有點期待起來。另一方面則是很開心的，因為我多年來所感知、所覺受到的內容其實一直沒能明確地理解，但現在終於掌握到基本結構了，也可以開始聽「C小調賦格曲」裡面的其它層次了。高一個八度音階相當於頻率加倍，頻率就是每秒的聲波數量。我聽自然大調覺得很煩心，那是因為用那種特定方式游走八度

音階很呆板無趣。

因此，成人學習鋼琴會引起兩種明顯相反的感覺。第一種是「荒謬感」，身為成年人卻要在這些幼稚的練習曲裡蹣跚學步，還領悟到原來我已落後人家數十年（一個開了竅的四歲幼兒竟遙遙領先於我）。想法很不美式的聖奧古斯丁（St. Augustine）曾說，清醒之人寧願死去也不願再回到童年，正在練習彈帽子舞的我只能大表同意。然而，另一種感覺則是有「深刻理解的喜悅」，那在我成年之前是不可能擁有的，（那種頓悟是，所有音樂基本上都是按照特定模式在劃分八度音階，而調性音樂（tonal music）基本上就是穩定與不穩定和聲的組合模式。）再加上「真正去做事情的動力」，這些事情都是我小時候要被逼著才會去做的事。事實上，我現在都迫不及待地想早起練琴，然後才去上班。在童年時代，通常在有欣賞任何事物的能力之前，都必須先學會欣賞的技巧，而成人至少有的這個好處是，在他必須練習寫十四行詩之前就可以先墜入愛河了。

我接下來幾年所設定的自我挑戰

我開始在鋼琴上研究巴哈，因為我想要獻身在巴哈作品的偉大裡面，想成為他音樂

本身的一部分。艾略特在他後來的雜談中說，聽音樂一旦聽到某種深度，你這個人便是音樂，這是一種比喻的說法。但是在演奏樂器時，由於你就是創造聲音的人，因此你確實可以接近音樂的本質，或至少把音樂化為真實。藉由你的手指這個工具，作曲家讓他的作品復活了，讓他的音樂具體存在了；在某一個瞬間，你的雙手就是他的。你演奏巴哈時，即使他作古已久，你還是會有一種他是透過你在演奏的感覺，好像你是他鍵盤上一個多出來的變化，你是他會去按到的一個多出來的遠距傳動裝置。

如此說來，音樂與繪畫是完全不同的；我們只能遠距離欣賞如法國畫家馬奈「女神遊樂廳的吧檯」（Manet's Bar at the Folies-Bergère）的偉大之處，但要成為其中的一部分是毫無指望的；相對來說，畫作的生命力只能突顯出在它面前因景仰而顫慄不已的我們有多麼消極被動。文學的情況也沒有比較好，因為文學的表現也是遵循不變的軌道；或許只有演戲和舞蹈可與音樂相比擬。音樂讓你與作曲家本人連通，讓他的力量與個性灌注於你，這就是除了彈巴哈以外，要彈其他人都令我難耐的部分原因，因為那就像是讓一個不相配的人住進我的身體裡，就像讓勉強戴上的手套占據了我的雙手一樣；相反地，在演奏我所學到的巴哈幾個小片段時，有好幾次的短暫瞬間，我覺得自己也在傳遞全世界的一切美好。我接下來幾年所設定的自我挑戰是，就算不能精通，我也要能彈得

出「C小調賦格曲」。

於是，經過第一個星期的練習之後，某日醒來時我感到極度絕望，因為從手肘一路到前臂有一股刺痛到麻木的感覺。我起床後，試著甩手，想把它甩掉，卻絲毫沒有起色。沖了個澡後，我就把之前買的電動按摩器套在前臂上，還小心翼翼地做了伸展，但是也沒效：我兩條手臂會顫抖無力，所以又沒辦法彈琴了。我坐在那具昂貴的大棺材旁，雙手抱頭，痛哭流涕。

Two 巴哈其樂

　　我喜歡亨利‧詹姆斯（Henry James）的小說，因為在文字和觀察力皆極為細緻的外衣底下，他就是個天真的美國人，不怕做出道德批判，也不怕指責資產階級，我不喜歡福樓拜（Flaubert）或詹姆斯‧喬伊斯，因為他們根本不提出批判——

　　在巴哈身上，我注意到的是一種謙卑與自負的奇異組合。一方面，他的音樂風格成熟，全無浮華姿態或裝模作樣。他避開他那個時代法國人所喜愛的華麗裝飾調調，也避開如貝多芬或馬勒（Mahler）這樣的音樂家令人氣喘吁吁的氛圍。

為什麼是巴哈？巴哈有一些個別的作品讓我很感動，但其中還有更深沉的東西。並不是說我很欣賞他所有的作品——「看什麼都一視同仁」這種信念很可疑，也會因此失去辨識力。但是，我真心珍惜的音樂作品當中的確有某種東西，能讓這些作品在其他作曲家的鉅作包圍下更形出眾。結果，那個東西就是「對位法」（counter point）。

如果賦格曲是一場探討某特定主題的對話，那麼對位法就是這場對話本身，也就是各個聲部不斷疊加的這項事實，每個聲部都分別在講話但又保持同步。在音樂中，聲部所說的話是它的旋律，由於它在頁面上是從左到右寫出的，所以我們可以把它想成是水平移動的。但是，如果同時有許多聲部在說話，那麼在任一時間點上也會有對話的和聲（或不和諧音）問題，這便讓音樂也有了垂直的向度。這些便是在任一指定時間點上，我們所聽到的、由音符重疊所組成的和弦。根本的問題在於水平與垂直這兩個向度時常有衝突：一段複雜有趣的旋律往往很難疊加在其它複雜旋律之上而不會變成噪音，而且

如果你的和弦密集，已有許多聲部互相疊加，如此一來，要維持單獨的旋律進行也會變得更加困難。我們誰都可以哼一段悅耳的曲子，有些人可以在加入第二段曲調時變成和聲，但是很少有人可以在不破壞整體的情況下疊加上第三段或第四段。

要化解這種緊張狀況有好幾種方法。文藝復興時期的作曲家如帕萊斯特里納（Palestrina）或湯瑪士・泰利斯（Thomas Tallis）都偏愛濃密、繁茂的表現——泰利斯的《除祢以外，別無寄望》（Spem in alium）配有四十個聲部——卻捨去旋律的力道；古典作曲家如莫札特所作的《弦樂小夜曲》（Eine kleine Nachtmusik）則製造出密集生動的聲線，聽起來好像是蝕刻在玻璃上的線條，這些聲線常常顯得悲傷又孤單，靠垂直的和弦如圓柱般支撐其主要聲線，但聲線卻沒有表示出它自己的想法。（民謠或搖滾吉他也是如此，它們彈撥出成塊成塊的和弦，並支撐住主旋律。）文藝復興時期的方法可以說是「複音音樂」（polyphony），因為這方法包含許多（poly）聲音（phony），而古典的方法則是「主音音樂」（homophonic），因為所有的聲音都在支持相同的單一聲線。

巴哈的對位法則試圖把上述兩種方法當中最好的部分結合起來，雖說其實一個是出

現在巴哈的時代之前,而另一個是直到巴哈的時代結束之後才開花結果。照表面意義上看,巴哈的音樂是複音音樂,因為它像文藝復興時期的作品一樣同時有許多聲音出現,但對位法企圖讓所有聲線都能有和聲,並在理想情況下每條聲線都能像莫札特的順口曲調那樣生動又令人難忘。這樣的效果不可能只是巧合,就好像四位藝術家有各自的畫作,當它們疊加在一起時,竟不知怎地就成了一個協調的整體,而這是你當初在他們個別的畫布上萬萬想不到的。當然,這並不真的是巧合,所有獨立構思而成的旋律能剛剛好地堆砌起來,這需要幾分巧思,還要有對錯覺的掌握。這就是對位法了不起的地方。要把旋律一首又一首地堆疊起來而不流於混亂應該是不可能的,而這正是對位法所成就的藝術。

「真要有那麼難,為什麼那麼多音樂家都要勉力為之?這一定有什麼訣竅。」技巧、捷徑、傳統手法,這些當然都是有的。「平行五度」(parallel fifths)要避免使用,旋律線不要交錯。存在於對位法規則本身的限制從另一層意義上講就是它的優勢,因為它讓作曲家的選項更為清楚了。但其實,賣力去創作對位旋律的音樂家非常罕見。因為從未真正嘗試過,所以也不會有困難障礙。大多數音樂家要不是只彈簡單的旋律,並搭配輕柔的伴奏填滿和聲,就是彈密集的和弦,但其組成音符本身的旋律卻不太能聽得清楚,

再不然就是在組成此類和弦的音符之間來回移動而已。偶爾會有例外。樂隊先演奏和聲，爵士樂獨奏者再即興地一個個疊加上去。但這種情況極少見到複雜的旋律獨立進行頗長一段時間。總的來說，後來一般都認為對位法是脫離常軌的，只是某幾個特定時期的風格特色，也是一種姿態，在示意我們要昂起頭驚呼道：「啊，是巴洛克！」或者「噢，貝多芬又在嘗試寫一首賦格曲呢。」

但隨著我深入研究巴哈，我慢慢地對這種觀點持反對立場。對位法不僅僅只是另一種風格，而會去使用對位法也不是隨意為之的。更確切地說，忽略（廣義上的）「複音音樂」就像是使用單一顏色去作畫一樣——要這樣做是可以找出正當理由沒錯，但也太奇特，根本就不是預設選項。「音樂的意義在於，」有一次我在「舒伯特之友」的深夜聚會對著克里多福大喊道——「音樂的意義，」（我們的蘇格蘭威士忌沒了嗎？）「在於調和各個旋律……」（「才不是！」）他嚴正表示無法苟同。）音樂的特殊優點正是讓我們能夠同時表達出多種想法，進行多層次疊加的對話，以一種「應該不可能」的方式讓我們的知覺體驗擴增兩倍、三倍、四倍。以垂直向度思考音樂的人（聽那些和弦！）、以水平向度思考音樂的人（多美妙的曲調！）與根據對位法思考音樂的人，這三種人之間的差異堪比人們在神學解釋上存有的鴻溝。對位法就是「用音樂的方法」接近音樂。

「我的維根斯坦日」

後來，我手臂的刺痛感及時消退，儘管總是帶有一絲恐懼，但還是能夠再度練琴了。

早晨，我一醒來就伸出兩隻手臂，並在走去淋浴間的路上檢查一番，好似在評估一台不可靠的設備。不理想的日子還是有的，更糟糕的也有。有時候我只能彈個十五分鐘；有時候看狀況，可以分散幾次練習湊成一個小時。即使我謹慎限制練琴時間、注意正確姿勢、做伸展，還使用按摩器，但我的前臂還是經常無力，好像我都一直在舉重似的。

克里斯多福覺得我的問題絕對是出在本身性格有缺陷，又欠缺道德素養，他不肯相信還會有什麼別的原因。我們講電話時一起把我可能的病因列表，並仔細檢查了一遍又一遍。座椅有調整好嗎？手指頭是否鬆鬆地抓著「球」嗎？我是不是偷偷練習《皇帝協奏曲》（Emperor Concerto）了？這些友善的疑慮使我想起蘿倫的情況，因為她自己也（詭異地）患上了音樂失能症，而且和我的問題很像，在我痛得最厲害時，我問她上述問題時卻是不耐煩的。我們常假設說，人會受苦一定是他自己有錯，所以我們不想對他表示同情，以為這樣做便可擺脫他的問題。我學到了練琴要有策略，要分散在一天當中的幾個時段，如此一來，我可以在早上練習，晚上回家後再練習，上床睡覺前也可以練

，手部的修復時間也因此可以最大化。週日我休息一整天。要出門旅行之前，我會練習，手部的修復時間也因此可以最大化。週日我休息一整天。要出門旅行之前，我會練得比較密集，因為已經知道會有好幾天的修復期。然而，我的手好像也沒有改善很多；我的手臂似乎就是不同意彈鋼琴是一種合乎自然、樸實無華的消遣活動；我的雙手——大多是右手——就是會酸痛到彈不了琴，而且顯然是隨機發作的。

發生這種情況時，我會試著用左手繼續練下去，至少要增進讀譜與彈「數字低音」（figures in the bass）的能力啊。哲學家路德維希‧維根斯坦（Ludwig Wittgenstein）的兄長保羅（Paul）於第一次世界大戰中失去右臂，但仍成為單手鋼琴家，並演奏包括拉威爾為他所寫的《左手鋼琴協奏曲》（the concerto for [just] the left hand）等單手作品；於是，我就把自己這些狀況看作是「我的維根斯坦日」。保羅‧維根斯坦（Paul Wittgenstein）讓我感動不已。這個世界並不會照我們的意志運轉，但我們仍然可以盡一切所能堅持自己的主張。當然，比起只能用單手瘋狂地努力彈奏、比起要學習拉威爾的平庸之作，或承受樂評家必然的點評（「獨臂人能彈這樣算不錯了！」），乾脆放棄要容易得多了。「萬一他另一隻手臂也失去了，或許他會用鼻子繼續彈琴，然後告訴觀眾說這只是皮肉傷？」或者「與他那歐洲首富的猶太家族為了活口而不得不金援納粹一事相比，這點事也不算什麼啦？」

不過，我還是走到可以正常彈琴的境地了。儘管經歷這麼多障礙與無數個「維根斯坦日」，我還是持續下來了，而且一直在進步。在鋼琴演奏上有所進步這件事並非我所能意料。起初，我還以為是自己痴心妄想，但最後真的無可否認了：以前我是彈不了《墨西哥帽子舞 #3》的，現在可以了。情況可能還會更好。我留意到一條完全水平、永無變化的軌道，與另一條從水平線上只是微微往上走的軌道，這兩者之間存在著巨大差異：只要你持續走，走得也夠遠，後者會帶你展翅高飛。

坐在辦公桌前批改學生作業時，拚命許願能坐在鋼琴前，在那樣的日子裡是這樣的念頭領著我度過的。即使挑到學生寫的錯字——不對啦，不是「笛卡爾的陳屍集」（譯注：沉思集）——那時，我仍暗忖只要時間線拉得夠長，成功便指日可待。到最後，我會回到家的。到最後，我會吃完晚餐的，然後坐在鋼琴前開始練習的——哎呦，不是「他的懷咦哲學」（譯注：懷疑）啦——總有一天，我會演奏「C 小調賦格曲」的。

有時候，追求純粹會限制你；不完美則有很多優點

我的練習逐漸上軌道後，便重彈了幾首巴哈名曲，每一首曲子的技巧及其在對位法上的應用都引發我新的好奇心。

我從巴哈的中期作品《平均律鍵盤曲集》開始練，這個曲名聽起來令人生畏——比較像老古董，一點都不迷人——但其結構生動，引我動心。巴哈從C大調到B小調，把全部二十四個大調小調每一個都走了一遍，而且每一個調都給了我們一組前奏曲和賦格曲。然後，在《平均律鍵盤曲集》第二卷，他又繞回去再做一次，此一過程花了他很多年的時間，並把他平常為其它場合所創作的、迥然相異的作品收集起來，並加以重新組合。顯然，探索這一整個過程對他來說意義重大。巴哈會這樣做的原因是：他在證明一件事，藉由「稍微含混」鍵盤的調音（這就是「調律」〔tempering〕的意思），你便可以在調子之間自由調節，但如果要根據數學上完美的建議去調音則不可能做到的。這個想法並不是巴哈首創，但把所有的調號都走過一遍就會讓這個想法更清楚、更有說服力，而且也可以明示出沒有回頭路。因此，《平均律鍵盤曲集》的目的是用一個個音符來引人入勝，同時也提出一個更宏大、更有哲理的觀點，我覺得巴哈很多作品確實都是如此。

雖然有複雜的規則能讓所有聲部保持平穩，但很明顯地，對位法從一個調循環到另一個調並不一定要死板板或硬性規定。可能有人會以為說，一連有二十四首如此之多的

賦格曲到最後必定呆板無聊，特別是它們的基本結構（主題陳述、呈示部〔exposition〕、各種插入段等等）大部分都是固定的。然而，巴哈採用了各種風格與技巧讓我們都忘了所聆聽的內容其實只有一種基本曲式。《平均律鍵盤曲集》第一卷的《D大調賦格曲》是一顆法式脆皮泡芙，是光影的所有姿態。它開頭的幾個音符踩著西迷舞（shimmy）舞步，炫耀式地橫越琴鍵，其他聲部則歡樂地陸續加入。附點音符們有如宮廷舞者般輕巧跳躍，炫耀的舞動與慵懶的附點音符之間對比鮮明，我們在舞池裡四處迴旋，越轉越快。這種風格的起源是為國王出場所演奏的華麗序曲，但這一首則是在國王酒醉後要送上床時，樂團要營造出盡情歡樂的氣氛用的。但是就在之前，在前面的《升C小調賦格曲》中，我們在黑暗中煎熬著。我們聽到的不是只有三個或四個，而是有五個不同的聲部相互交織，主題也不是一個或兩個，而是有三個不同的主題——三重賦格曲。開頭緩慢黯淡，而隨後則明亮起來，完完全全是德國和路德教會的氛圍。開頭的音符甚至有十字架的外型輪廓。

相較之下，前奏曲的形式無窮，可以說都是隨機寫成的，也因為它們之間毫無類似之處，每一首都是僅此一件的手作製品。詼諧的《降B大調前奏曲》即為典型的代表作，在低音部以拉長的貓步飛跨平原，在高音區瘋狂追逐爭奪，直到捕獲獵物為止，「分解

和弦〕（broken chord）出現時的斷裂感預示著獵物斷頸，然後我們再次掙脫。不過，所有的前奏曲都有一致性，因為都在追求相同目標。每一首前奏曲都有隨心所欲、即興自發的特色，且與隨後的賦格曲形成鮮明對比，因為根據慣例，賦格曲有固定的結構規則。於是，在前奏曲的部分，每個起音都帶著些微醉意的癲狂，然後一路到賦格曲之前則漸次清醒、持穩，賦格曲就是你會希望自己女兒嫁的那個人。每一首前奏曲都藉由相當清楚地加重音階或和弦，而讓人想到組成音樂的方塊，就這麼一塊塊地承載著音階與和弦，譬如降 B 大調裡「咻」的快速音階，或《平均律鍵盤曲集》一開始的 C 大調和弦模式。

但是，直到我嘗試理解《平均律鍵盤曲集》書名中指稱的「調律」（tempered）所暗指的奧祕，我才學到了最重要的一課。根本的問題在於，如果按照畢達哥拉斯學派最初所提出的數學比例來作為鍵盤的調律，那麼音樂譜表中會有一些地方出錯——出錯的原因我還沒能釐清頭緒，但讓我想起過去學微積分時的痛苦。因此，設置鍵盤時，要不就是可以用一個調子彈出和諧的曲子，要不就是（從某種意義上講）略微走調，卻能夠彈出不同的調子。（因為這個原因，所以現代鋼琴的調律並不純粹，不過當年巴哈的鍵盤也不完全相同。）以希臘的標準來看，我們現在所聽到的所有音樂幾乎都略微走調，

得知這件事時我還變驚訝的，而更令人大為驚訝的是，像巴哈這樣的人物——以擁有絕對音感，也能找出調律時的些微誤差而聞名——他不僅僅接受這一點，還譜出了典雅美妙的樂章來頌揚此一事實。

不過，當我更專注地聆聽那四十八首前奏曲和賦格曲時，我逐漸明白巴哈最終要提出的觀點就是：有時候，追求純粹會限制你；不完美則有很多優點。拿攝影來說，攝影迷扛著各種鏡頭和三腳架上山，等待黃金時刻出現，結果卻只是白白浪費了時間，但他用手機隨手拍下單腿晃蕩的快照反而更真實地還原了現場。「接受不完美」為巴哈開創出新視野，他的音樂藉由調律變得靈活敏捷，讓他可以跨越調式，自在漫遊，並連接原本各自為政的領域。或者更可以說，放棄某種數學上的完美反而帶來另一種更切乎實際意義的完美——那種完美程度是以該體系能創作的作品之崇高偉大來衡量的。完美的照片是能充分欣賞、好好利用當下那個現場，而不是符合某種抽象規則的標準。從這層意義上說，《平均律鍵盤曲集》很奇妙地認可了它自己：它示範了一個音樂譜表，其存在的唯一正當理由正是這個示範本身，表現卓越。

音樂比較像是讓我挺過去的一種出口

蘿倫和我已經在一起很多年，但仍然分開生活。她晚上來我這裡時，若我還在練琴，我就會注意聽有沒有車子停靠或鑰匙開門的聲音，這樣我就可以停止練習，然後小心翼翼地闔上琴蓋了，就像小時候聽見母親下午回家時，就按一按掉電視，這樣她才不會罵我太懶惰。有時候，蘿倫進門前會稍停一會兒，然後才進門脫外套，感覺上她好像在聽裡面的動靜，我不知道她是否從外面就聽到我彈琴的聲音了。

問題並不在於她不喜歡音樂，而是剛好相反。她從小就拉小提琴，最初是古典音樂，然後越來越多異國民俗音樂——藍草（blue grass）、北美民間的舊時代音樂（old-time music）、瑞典的有鍵提琴（Swedish fiddle）。可是後來她也出現和我類似的手部問題，而且我們是幾乎同時這樣。她也嘗試多休息、伸展身體、保持良好姿勢，但情況還是沒有改善；她也接受醫師建議做了好幾次毫無意義的手術，弄得情況比以前更糟，當然，所有這些事情都很費解。有些老夫老妻好像會彼此融入對方，長相也慢慢地越看越像，得的病一樣不說，最後還一起離世。但我們並不是老夫老妻，而且在神經科所做的檢查都顯示已經超乎「交感神經感染」（sympathetic contagion）的範圍了。但是，我們倆

就是這樣，都沒辦法再彈琴了。我坐在鋼琴前，在等待枷鎖鬆開時，心中常常納悶著，我們倆都在鍵盤樂器上花費了大把時間，身體姿勢也都很懶散，但除此之外，還有什麼原因可以解釋這種悲哀的同步得病？但就是百思不得其解。

蘿倫和我一樣痛苦，我們都在鋼琴上品嘗到了巴哈音樂，卻又必須放棄，但她的損失好像更大一些。身邊的朋友都說我們的反應太誇張了，竟然為了一種可以輕易用打高爾夫或打毛線取代的興趣哀嘆，可是他們每隔幾星期還是會問一下，那口氣好像是在問消化不良的問題好點沒，要表現的是他們有禮貌，而不是他們也害怕。練琴造成的身體勞損可以說成小事一樁，就好像音樂本身對某些人來說只是一種裝飾（耳朵的壁紙）而已。但是，我爸爸曾把失去我媽這件事比喻為失去一條腿或一隻手，也曾把他們某次結婚週年紀念日的強烈記憶比喻為「幻肢」，你希望能治癒受傷的肢體，但其實這肢體已經不存在了，我在蘿倫身上觀察到一些類似的現象。每隔幾週，就會有令人無比同情的證據顯示，她像努力要長出腳的蜥蜴般，打開箱子，拿出幾張樂譜來，結果卻還是無法彈奏，而當收音機裡傳出某些樂章的聲音時，她就會莫名其妙哭了起來。

在這種狀況下到底覺得自己損失了什麼呢？這很難說得清楚。但絕不僅僅只是損失

了演奏或自我表達的能力而已，更不用說只是少了一件好玩的消遣而已。對蘿倫來說，她所損失的是一種感知器官。她從來都不認同我討厭大調這件事，對我而言，音樂比較像是一種出口，讓我挺得過人生的嚴酷真相，以及我所有的恐懼與失敗，但對她來說，音樂則可以流露出生命所要給予的極致，讓人體驗到無需媒介的歡樂，而且其中蘊含著希望，無窮無盡的希望。做完肌肉切除術之後，她好像有點看不見這樣的希望了，也比較容易受制於辦公室或家人之間的各種俗事的考驗。以前我還會時不時地彈給她聽，想看看她有何反應，但目前她來時我是關上琴蓋的。

它其實會越來越清晰，然後你就會一步步逐漸被吸進去

我接著研究的是《郭德堡變奏曲》，全作包括開頭的詠嘆調，再根據這神祕的詠嘆調發展出三十段變奏，到最後則再重複一遍這首詠嘆調。長久以來，人們一直認為巴哈這部作品莫測高深，甚至說它很難開得成演奏會——演奏這個樂曲而已就要一個多小時——然而，格倫‧古爾德（Glenn Gould）於一九五六年製作的錄音則證明事實恰恰相反，而且還重新發掘出這首音樂曲當中一直存在的智慧與出色表現。《郭德堡變奏曲》和《平均律鍵盤曲集》一樣都寫出了執念與懷舊，倒不是調號的循環重複，這一點一直都

很固定，而是詠嘆調所根據的主題，以及重返主題的旅程。不僅僅是作品本身，巴哈的筆記與手稿也都顯示出他花了好幾年的時間哼唱著這個主題，並試圖找出它所有的可能性。

《郭德堡變奏曲》展現了巴哈有趣調皮的一面，但剛聽時可能會有點失望。我們期待聽到的是清楚呈現之後要變奏的曲調，就像賦格曲一開始的主題也是未經修飾的，如此我們便可以先有方向感。確實，一開始便迎來了迷人而神祕的旋律，所以在之後的每個變奏曲中我們當然都會去尋找這個旋律，期待再次聽到它時，它在節奏或調子上已稍作調整。但是，儘管偶爾會有回歸主題的假動作，虛晃一招，但絕大多數主題都不見了，就像導演希區考克（Hitchcock）在電影《驚魂記》（Psycho）的第一幕中就讓女主角遇害不見那樣。巴哈把真正的主題隱藏在低音區，甚至還運用各種技巧讓我們遍尋不著，又將音符分散在幾個小節裡，或混入其他聲線，就像街頭混混那樣把球藏起來了。

為什麼要掩藏，我覺得好奇怪。然而，當我更仔細地探究後，在鋼琴上單手彈出這裡或那裡的一些音符後，我覺得他的用意並不是要作弄聽眾，而比較像是要積累多層次的含義，耐心等待著被揭露，而同時之間又保持著完全隨意。我們可以隨興聽著這些變

54

奏曲，若喜歡，也可以在精神恍惚、似睡非睡時聽——其實，後來我才知道在關於《郭德堡變奏曲》的一個傳說中，失眠扮演著重大角色——但是若能保持清醒專注，天啟將會在我們面前開展，像阿拉伯花紋藝術中的不規則碎片設計。例如，這些變奏曲大多包含有三十二個小節，並搭配三十二首詠嘆調和三十二段變奏，當你把鏡頭拉近時，又可以看到細分得更為深入的圖中圖。變奏曲以三個為一組現身，若你知道該聽出些什麼，便會發現它們都有仔細標記，甚至還有編號。每一組「三部曲」都遵循相同模式。聽了一陣子之後，我最喜歡的是第二變奏，它以不穩定的舞動碎步開頭，在兩腿晃動中累積能量，然後緊接著傾注連發的音符以釋放自由風格，這需要鋼琴家雙手來回交叉，在視覺和聽覺上都十分有趣。然後，我們知道已經來到了「三部曲」的尾聲，優雅高貴的卡農曲（canon）有一種「銜尾蛇」（ourobos）的意象，亦即每一個聲部都必須複製並吃掉它前面那個聲部，就像輪唱美國兒歌《划划划你的船》（Row, Row, Row Your Boat）那樣，而同一時間《郭德堡變奏曲》的主題則是在下方緩步慢行，自始至終都沒有露相。

由於有這種複雜性，有時候人們會怪巴哈把音樂弄得太艱澀了。但是正如《平均律鍵盤曲集》讓人聯想到「不完美」也有其優點一樣，《郭德堡變奏曲》似乎是要顯示「艱澀」——或者說「正確的艱澀」——也是有優點的。聽巴哈音樂的祕訣是，千萬要

忽略那些模糊不清的東西，它其實會越來越清晰，然後你就會一步步逐漸被吸進去。池塘的底部有多處陰影，但是歡迎大家在水面上划船。在這方面，巴哈完全不同於詹姆斯‧喬伊斯（James Joyce）或前衛音樂，通常一開始就讓人捉摸不透（因此是「錯誤的艱澀」），努力後的收穫能有多大就更不用說了；巴哈也不同於莫札特或海明威，後兩者或許能勉強啟發我們，卻少有巴哈這種莫測高深。

變奏曲走到盡頭便是重回詠嘆調，此時我注意到好像繞了另一個大圈子，讓人想起《平均律鍵盤曲集》中各種調子循環的情況。從某種意義上說，當然這是極其熟悉的；回歸出發地確實令人心滿意足，這種感受在音樂之中更是如此。但是，我開始覺得巴哈不尋常地執迷於循環。在《郭德堡變奏曲》中，不單單只是無休止地反覆——時間比較多的話，你會覺得《平均律鍵盤曲集》可能還會出第三、四卷——而更確切地說，我們好像「在回家」。後來，我讀了一些巴哈的傳記，這種「巴哈回家」的意義就變得更加具體了，但就目前而言，在回到詠嘆調的過程我聽得出這一點，而其重複的表現一點都不是能預料得到的結局。

巴哈對回家的執念讓我想起了希臘詩人荷馬與史詩《奧德賽》（The Odyssey），

其內容是關於特洛伊戰爭的英雄們返鄉（nostoi）的故事，其核心問題是：「所以，你最後終於回到家了，但你還能是以前的你嗎？」這些故事不僅僅在講回家，也在講轉化，以及認知改變。有個較為通俗的例子是，《郭德堡變奏曲》讓我想起小時候住德國（或許我們小村子也一直流傳著巴哈音樂），後來回到美國後，以嶄新視角看待流行文化與垃圾食物的奇異感受。（在美國，如果你看過《脫線家族》（Brady Bunch）電視重播，人們會覺得你很奇怪，而如果你吃黑麵包，那就更奇怪了；相對地，在德國，每個小村莊都有歌劇院，可是沒有人知道情境喜劇是什麼。）到了《郭德堡變奏曲》結尾，你已經聽了賽蓮（sirens）海妖們唱過一首又一首，也與死者說過了話，你還以為自己已經明白這首詠嘆調在唱什麼了——女高音的美妙曲調——但你也會意識到其實這完全是另外一回事；這一小時多的音樂裡頭種類繁多，卻是嚴格地以三個為一組進行著；而且不知怎的，這些變奏看似一鍋隨意煮的大雜燴，但全都隱含在你一開始就聽到（或也沒聽清楚）的簡單旋律線裡；以及最後，透過這些變奏曲——在德語中，其字面意思是「改變」——巴哈多少讓你成了他的學生，也成了對位法的學生了。

我發誓，你要是能認得家裡頭的鋼琴琴鍵，就可以開始練彈巴哈了

過了一陣子，我再也無法忍受當時用來練琴的兒童教本，所以就決定看看巴哈本人會覺得我應該彈些什麼。於是，來到我面前的是安娜·瑪德蓮娜（Anna Magdalena）的樂譜書（譯注：《獻給妻子的筆記本》），亦即巴哈為他第二任妻子所寫的簡易練習曲，可能是要供她學習用，也可能是要讓她教孩子們用。我很開心，這些樂譜比起我一直在練的垃圾，真的沒有比較難。一開始，我還繼續搭配成人初學者的書一起看，但到最後我還是整本扔了。其實，巴哈在教他妻子、孩子們、學生們時，實質上也就是在教全人類的過程中，他所創作出來的一系列作品，其難度等級已經充分包括了給初學者的教材，而且一路發展到連鋼琴家都幾乎彈不了的神作。

身為一介鋼琴初習生，我根本不敢相信自己會有這等好運氣，世間會有這樣一條可以拾級而上的平穩路徑。除了少數例外，練習本或有特殊目的的教材簡直可說是毫無意義。你要是能認得家裡頭的鋼琴琴鍵，就可以開始練彈巴哈了。我發誓，（雖說也是有點不切實際啦）我不學別的東西了，就只要跟著安娜的筆記本爬上那平緩斜坡，進入巴哈「二聲部創意曲」（two-part inventions）的殿堂，然後是《平均律鍵盤曲集》中較

為簡單的作品，接著是稍微難一點的曲子，到了最後我會爬上《賦格的藝術》那遙遠巔峰的，那是目前仍在山腳邊極目仰望的我什麼都還看不到的尖頂。

除了克里斯多福，我一票在音樂上的朋友都不贊成這個計畫，還堅持說如果沒有大量的技巧練習，我終將一無所獲。（另一方面，克里斯多福的想法是，節奏才是唯一重要的事情，所以只要我彈得夠慢，用什麼教材開始練其實都沒關係。）但麻煩的是，我的雙手能練的時間非常有限，而我迫切希望那一點時間可以用來做些一定有收穫的事。雖然我也能承認，到了某個點上我可能還是需要研究一下那些技巧練習，但目前我沒辦法不先練一下安娜筆記本裡的《G大調小步舞曲》（Minuetin G Major），及與其成對的作品《G小調小步舞曲》。在我看來，這兩首曲子極致完美，而我鍾愛的賦格曲雖然複雜得多，卻略遜一籌。

長久以來，我常想巴哈怎能把這樣的旋律「浪費」在區區一冊練習本上。而後驚訝地發現，實際上這些特別的作品好像根本不是巴哈創作的，而是出自某位與他同時代的人物之手，因為具有教學上價值，巴哈就收錄在他的筆記本了。因此，這些作品只是顯示出巴哈完美的品味，這也許就是為什麼巴哈並沒有進一步運用這些旋律的原因。但是

說到底，這種「浪費」一定還有什麼更深層次的理由可供解釋，因為巴哈撰寫的大量教學作品都是蘊藏著寶石般光芒的素材，十九世紀有位作曲家甚至還密藏起來僅供特殊場合使用，就像棋藝聖手會為終極對決而保留棋譜新招。

要真正解釋這一切看似浪費素材的可能原因有兩個重點。第一，巴哈的才華盈滿、奔放，他不需要保留什麼來供特殊場合使用；他只要坐下來寫，絕佳靈感就源源不絕了，時而更好，時而好上加好。第二，我逐漸領悟到我正在研究的音樂裡有一顆多麼謙卑的心。他是有史以來最偉大的作曲家，但他花費時間、數不盡的時間在製作他的教學手冊，精益求精地更新版本，而且不是因為要寫給什麼重要人物看的。這不僅僅只是寫給安娜的樂譜：巴哈所創作的大量非宗教音樂，要不是直接作教學用途，就是最終要用於協助人們養成琴藝的。說他做這樣的事情有失身分，說他身為偉大作曲家應該有更好的事情可做，或說這些練習曲都是假的，只在名義上是練習曲，但本來就是要在音樂廳演奏用的，這類說法毫無意義。

我現在會想像自己加入了巴哈家族，也許是跟著安娜或小威廉一起坐在琴鍵旁，演奏巴哈爸爸自己創作或精心譜出來的樂曲。我可不是一個人學琴；我可是巴哈家族的一

員，我犯的錯或許不比其他孩子糟糕呢。

「普世主義者巴哈」與「排他主義者巴哈」

如果能暫時換掉對位法的鏡片，我們也可以把巴哈的音樂看作是各國風格的縮影。

如果我們失去了來自法國、義大利和北歐的巴洛克作曲家創作的所有音樂，只要從巴哈的作品往回推就可以讓大量的各國音樂再現風華，不過預計也會讓這些音樂的品質評價大為看漲。同樣地你也可以從各民族的音樂中重新建構他們的民族特色。老派學究會嘮叨說取得這些成果實為失策，都是刻板印象而已（話音剛落，這些美國人就都開著德國車去義大利餐館用餐了），但我們就可以看清楚他們的本質了。

法國作曲家貢高自大，仍在頌揚自稱太陽王的路易十四，當時巴哈三十歲。《平均律鍵盤曲集》中D大調裡的脆皮泡芙帶著它長長的附點音符群，與《郭德堡變奏曲》裡作為中途標誌性的第十六首變奏曲都是從同一首法國序曲得到靈感的。國王進場時，王室的附點音符發號施令，群起致敬──跳舞的國王，依然是國王。擔任指揮的是尚‧巴蒂斯特‧盧利（Jean-Baptiste Lully）；他指揮王室樂團時，因為太用力舞動大指揮棒，

一不留神竟刺中自己的腳，後來傷勢惡化時他還拒絕截肢，原因是這樣子就再也不能時髦地跳舞了，最後他死於傷口腐敗化膿。儘管有此不吉前例，巴哈還是從容追隨盧利等人的法國風格，或許就是在向盧利受傷事件致敬吧；不過他也不是緊緊跟隨，而是有點像火神希費斯特斯（Hephaestus）跛行的速度。時尚法國人跳起舞來總是隨性恣意、與眾不同；盧利和他的繼任者庫普蘭（Couperin）總是費盡心思，鑲填各種浮誇華麗、夢幻裝飾音──顫音（trill）和花音（gracenote），為他們的甜點增色卻不增大結構份量，但你一口咬下去，這甜點立即崩塌。雖然巴哈的作品在對位法方面更有深度得多，在法式的炫技與狂想這兩方面則少一些，但他的確全然複製了法國人所有這些特色舞曲，也稍稍吃力地保留了原創的拍子記號和韻味。相較之下，韓德爾（Handel）的《彌賽亞》（Messiah）之於法國序曲風格可說是盲目抄襲之作了。這些舞曲構成了巴哈組曲的主要內容如《法國組曲》或《英國組曲》或是他的《鍵盤組曲》（Keyboard Partitas），也賦予了它們世界化的清晰風貌。

同時，義大利人的歌劇傳統與富麗堂皇讓「花唱」（melismatic）更形完美，這種唱腔是把單一一個母音拉長成好幾個如裙擺蜿蜒的音符。於是，義大利人的器樂是優美輕柔的歌唱，帶著圓滑流暢如歌的聲線，與北方拘謹的對位法完全相反。從韋瓦第的《四

季》（Four Seasons）所使用的一種技巧，我們得知義大利人為了戲劇創作，經常在整個管弦樂隊和獨奏樂器之間交替進行，並來回傳遞其主題與變奏。然而，巴哈滿腔熱血要集天下之大成，所以也試圖融合這類音樂。他的管弦樂作品，例如聽起來有強烈巴洛克風的《布蘭登堡協奏曲》（Brandenburg Concertos）就是遵循這種交替模式，還有他更為出色的受難曲系列，尤其是《馬太受難曲》，這些作品基本上就是一齣齣為教會改編的義大利歌劇。連不太可能演奏出「花唱」的鍵盤樂器也處處皆能一躍而扶搖直上，例如《義大利協奏曲》（The Italian Concerto）的第二樂章或《C小調鍵盤組曲》的第一樂章。

但是，巴哈的音樂風格中最具特色的一點當然就是北方新教徒的心態。也許有人會說，別的傳統——法語、義大利語、文藝復興初期、歌劇、舞曲——最終都經由新教這個方言過濾及表達，然後再用這種有輕微腔調的方言加以重複。相較之下，像我心愛的C小調這樣簡單的賦格曲，聽起來就像是有人用他的母語在說話，絲毫不會有要調整或妥協的情形。巴哈無法讓自己把他結構合理的傑作搖身一變成為加工美化過的閃電泡芙，也無法只為了便利歌唱性而省去對位法的織體。換句話說，在「普世主義者巴哈」（他吸收並融合了每種樂器、調號、形式和各國文化，並以自己的天份予以補強）與「排

他主義者巴哈」（出生於德國艾森納赫〔Eisenach〕，吃甜菜和白菜長大的路德教徒，從小就聽風琴演奏，上學途中會大聲哼唱：「好久沒有在一起」〔Ich bin so lang nicht bei dir gewest〕，在這兩種巴哈之間有一種緊繃的對立感。

格倫・古爾德所錄製的《賦格的藝術》

按照安娜・瑪德蓮娜的筆記本練琴時，我思索著自己怎麼會有這種奇怪的設定，亦即反過來要認巴哈為爸爸，而不是把他當成是老師。對於過去的自己曾經受過的苦難，現在的自己絕不會想要去承受，故而我悲嘆父母為何沒有強迫我經年累月地上痛苦的音樂課，讓我能夠早早就把現在的日常鋼琴練習拋諸腦後。現在才學琴，每一刻都很寶貴，而在過去，其實沒有什麼機會成本，童年主要就是在泥地裡打滾而已。

我和大多數美國人一樣，成長於半文盲的農人階層，人生主要目標是投入體育運動，以及獲取賺錢所需的務實知識。在學校裡表現好是很重要的，但那也只不過是要跌跌撞撞走過的一連串滑稽儀式──設計裝置讓雞蛋從高處墜落後不會破掉，做科展（哪種衛生紙吸力最強？）、《麥田捕手》（The Catcher in the Rye）和其它無足輕重的愛國表現。

我沒有學習巴哈音樂，而是沿著足球場邊遊蕩，採摘蒲公英，而足球就從我頭頂呼嘯而過。我曾多次被摔倒在柔道墊上。我曾沉浸在乒乓球殺球的欣喜若狂裡。我的父母表現出驚人的毅力，支持我參與所有這些折磨人的競賽，我搞砸的每場比賽他們都忠心耿耿來為我加油，還不斷建議我從事新運動取代舊運動，只要不涉及音樂，幾乎什麼都可以。

我不能怪他們。我的父親、母親各自都曾面臨過我永遠無法想像的殘酷境遇，（不知何故！）都涉及了納粹、蘇聯、叢林作戰、挨家挨戶兜售鍋碗瓢盆，這使得他們對雅致藝術無感。父親唯一有感覺的音樂是軍樂隊中侵略性較強的那種，就是你想像的帶領一列坦克車的那種軍樂隊，而我的母親雖然偶而作畫，但是唱歌會走調。（真要說的話，是我哥哥的重金屬錄音帶為我鋪的路，特別要強調其中的即興重複段，以及一流的吉他獨奏。）結果，我們的唱片收藏令人痛心地證明了小時候品味欠佳，我們的音樂等級，若以美國超市商品而論，是與「神奇麵包」（Wonder Bread）和「閃亮奶油夾心蛋糕」（Twinkies）同一級數的，這也證明了音樂教育並非是我命中注定該有的。

即便如此，我初次得知巴哈還是因為母親的關係呢。念高中時有次在翻弄這些唱片時，偶然間看到格倫·古爾德所錄製的《賦格的藝術》就卡在肯尼·羅傑斯（Kenny

Rogers）和阿巴合唱團（ABBA）之間，那感覺好像有一天在自家車庫裡看見超跑「布加迪」（Bugatti）似的。究竟為何會有那張唱片？母親都過世了，我才想到要問。在我看來，這一發現若不是異常幸運，就是透露出幕後是有命運在操作的。令人欣慰的是，所有那些丟雞蛋的實驗，那些泥地打滾的事，並沒有造成太大的不同：巴哈和鋼琴一直都在那兒等著我——只是時間早晚罷了。

起步晚，又只向古人學習，這樣當然會有一些缺點。我缺乏恐懼感，沒有人激勵我；表現不佳時，也沒有人讓我覺得慚愧。我經常傳訊息向克里斯多福求教，但有時很難解釋事情的實際狀況。另一方面，巴哈爸爸在很多事情上也必須自學，所以我覺得我也是在效法他這一點。他那個時代有許多鍵盤演奏家甚至連大拇指都不用，於是巴哈便自學了指法和手位的基本知識。而且，從更哲學的角度來看，我不僅倖免於大多數師生關係中所存在的情感恐怖主義——要獲得恐懼激勵的好處，就要承受其相對的壞處——我還倖免於學生們要面對的一些糾葛，例如一開始是學生讓老師失望，但最後是學生對老師失望，就像孩子們到最後都會對自己的父母失望一樣。（我有時會想，是哪一種情況比較糟糕呢？是無法滿足導師的期望，或瞭解到，可悲啊，導師還是有缺陷的，而最終還是得靠自己？）

人不應該獨自歌唱，他似乎是這樣說的

回顧巴哈的音樂、他音樂中所說的對位法，以及為什麼它感動我如此之深，最後我來到了《賦格的藝術》。當然，還有很多其它作品值得反覆研究。我對獨奏樂器的作品特別著迷，因為對位法專家似乎都覺得獨奏樂器的問題無法克服：只有一個樂器可供使用，如何才能交織出多重聲部？對位法是要去對什麼位？從不朽鉅作諸如小提琴獨奏的《D小調夏康舞曲》之類的作品中可以找到解答，這部作品費時十五分鐘，規模宏大，與它之前的樂章完全不成比例──這強度灼熱的結尾把在它之前的部分全數消融，而非與之連成一氣。巴哈在此仍設法以某種方式暗示有對位法的存在，訓練有素的聽眾慢慢開始聽見其它聲線在黑暗中漸次加入，好比浴室鏡子上出現字跡。高低聲部之間的競逐說明了這是一場對話，而不是獨白。波浪形樂句中的波峰和波谷也暗指這是一場對話。

我們可能會抗議說，小提琴是獨奏樂器啊──為什麼巴哈不能只專注於小提琴純粹又單一的路線就好？人不應該獨自歌唱，他似乎是這樣說的。

通常，這絕非小提琴所慣用的樂曲。

儘管如此，我感覺巴哈的登峰造極之作是《賦格的藝術》。或許是因為那是他最

後、也是未完成的作品之一（可以說他在臨死前還在寫這本書），也因為這本書的音樂

和書名都說明了他想要把畢生所學關於賦格曲的所有知識做一個總整理。結果傳到我們

手上時，該書內容不僅不完整，也多零碎片段，對於巴哈預想的結構和順序到底是什麼，

以及較有名的一些作品是否真的該歸為該書的一部分，這類的爭論一直到今日都還持續

著。他的想法是要根據一個相當簡單的主題，大規模地產出作品，並使用隨後不同的賦

格曲及卡農曲來依序介紹有關該主題更複雜的概念，例如將其上下顛倒，加大音符時值

讓它聽起來慢些，此外還有一連串令人眼花撩亂的轉換。到了最後，原初的主題回來了，

並與之前的所有內容完美地融合在一起，就像《郭德堡變奏曲》最後回歸到詠嘆調一樣。

但是在某處，就在巴哈引入一個拼寫出他名字 B-A-C-H 的主題時，樂譜中斷了。（在德

國音樂理論中，B 表示降 B 音，H 表示還原 B 本位音。）

《賦格的藝術》有一種令人著迷的純粹。它沒想要遷就時尚或品味，歌劇或舞曲，

或人體解剖學的瑣碎論據，或什麼是人體能夠彈奏的極限。即使在當時，一般人也認為

此作品風格極端保守，而那時已開始出現了會讓我們聯想到海頓（Haydn）或莫札特的

「精簡型式」（streamlined forms）。對位法，至少像巴哈這種密集使用的對位法已經

過時了，行將滅絕的信仰使得《賦格的藝術》成為對位法的廟宇，而非慶典。此作品內容甚至沒有表明應使用何種樂器演奏，然而，這也是有其含義的。當你寫出了數學上的證明式子時，你使用的是哪一種顏色的墨水都沒關係。這部作品可以用任何樂器演奏（顯然，要命的大鍵琴除外），可以合奏，也可以像我母親所擁有的格倫·古爾德的錄音那樣在管風琴上演奏。

有時候，技術上的完美只會讓人覺得冰冷嚴峻。但是，在《賦格的藝術》與巴哈其餘作品中都可以找到很多感傷與人性；只是有時候它是以比我們所習慣的更加微妙的曲式呈現出來。巴哈盡善盡美的作品更像是維梅爾（Vermeer）畫作中的那抹淺笑，或從他的窗戶照進來的光線質感，而非米開朗基羅（Michelangelo）那種豔麗色彩。

一個經過音，一個不協調的音程就能能表達出無限悲傷與失落。如果我們才剛接觸到這個，可能會覺得很驚訝，怎麼那個點沒有用大紅筆圈出來，怎麼樂譜上沒標出極強記號（fortissimo）以免錯過重要時刻，但是一旦習慣了較小音階（smaller scale），就很難回去了，然後聽到貝多芬的結尾樂段就會覺得好像有人對著你打噴嚏那樣。例如，開場樂章透過連番向上猛跳攀高，漸次加強到達高潮，而這些高點本身又建構出一條下行旋律線，貫穿低音區緊繃的持續音。接著，出現一串突然的休止符，引起我們質疑是否真

的乾脆讓所有事情懸而未決，讓英雄在故事結尾死去，還好樂曲在最後一刻重振精神，並給了我們解答，但我們在那時仍會存疑，仍需三思。到了最後樂章，應該要送我們回家（已攻下特洛伊城，已懲處敵人）了，卻證明了我們有充分理由存疑，因為或許我們做得太過分，順利歸鄉之旅原不應得，《賦格的藝術》最終未能完成，只留下斷簡殘篇。

那麼，巴哈有什麼特別的呢？有關對位法與實現音樂最大的可能性，這些說法都是真實的，而且聽越多《平均律鍵盤曲集》、《郭德堡變奏曲》、《賦格的藝術》，你就越能對上述說法有深刻的感受。韋瓦第簡單的旋律線（要這樣講的話，流行音樂也是）並沒有錯，海明威式的短句也沒有錯，但就是很難讓人感受到這類作品有在「把語言推向極致」，正如米爾頓（Milton）所說，「在散文或詩歌方面，行無人嘗試之事」。巴哈渾然天成的卓越才智展現在結合旋律與和聲、結合垂直與水平，他所行之事可說是前無古人，後無來者。而今，我開始覺得在出發與返鄉的迴旋中還有更深層次的東西，荒謬、動亂的航行，走進混亂狀態（在《賦格的藝術》中途，會開始思考德國導演韋納‧荷索〔Werner Herzog〕關於一群狂人在叢林中迷路的電影，或麥哲倫〔Magellan〕在麥克坦〔Mactan〕島的海灘上被刺死），但之後，總還是會使盡全力返航回家，而家早已失去，或已成滄海桑田，無可挽回，以至於這個家感覺上更像是另一個循環的出發點，

70

而非真正的停歇之所。

我發覺，隨著頭上點點斑駁轉為白髮蒼蒼，曾經以為自己對藝術家作品所謂獨有的感受，其實是從他們的作品中所流露出來的本人性格，或許這點對巴哈而言也是如此。

我喜歡亨利・詹姆斯（Henry James）的小說，因為在文字和觀察力皆極為細緻的外衣底下，他就是個天真的美國人，不怕做出道德批判，也不怕指責資產階級，我不喜歡福樓拜（Flaubert）或詹姆斯・喬伊斯，因為他們根本不提出批判——即使他們當初不該去理解某事，他們還是什麼都理解了，也早就什麼都原諒了。在巴哈身上，我注意到的是一種謙卑與自負的奇異組合，不僅令我著迷，也讓我希望能夠更了解他。一方面，他的音樂風格成熟，全無浮華姿態或裝模作樣。他從來不會裝腔作勢。他避開他那個時代法國人所喜愛的華麗裝飾調調，也避開如貝多芬或馬勒（Mahler）這樣的音樂家令人氣喘吁吁的氛圍。

他為了妻兒高高興興地把自己的最佳創意奉獻給初學者的練習曲。《郭德堡變奏曲》和《賦格的藝術》都達到史詩級令人驚嘆的程度——它們的確名符其實——這兩部巴哈作品有如此地位並非過譽，而是因為它們能帶我們去到好遠的遠方，然後又再把我們放

回到熟悉的岸邊。從另一個角度來看，巴哈並非沒有信心或抱負。相反地，若有人說他為了證明音樂最大的可能性，所以要把每一個調子寫出兩輪（不是一輪哦）的前奏曲和賦格曲，那他就算不是瘋了，聽起來也是傲慢得可以了，然而，其實這就是巴哈所做的事。這其中種種原因我很難說清楚，但具備謙卑與至高無上的才能這種組合的人，就走在傲慢邊緣上，也許是因為極其稀有，竟讓我感動莫名。因受挫而顯得謙卑之人往往沒了抱負，而才華橫溢之人則絕少謙卑，故無法收攝自己，而流於狂妄粗野。巴哈敢於行無人嘗試之事，卻從未覺得有必要如此昭告天下。

Three 我的奮鬥

　　我也意識到了自己的偽善，我會因為學生沒有去查每一個他們不確定的單字而對他們咆哮，我會很氣他們居然可以讀句子卻不去理解其全部意義，如果在讀《伊利亞德》（The Iliad）之前就先讀《奧德賽》（The Odyssey）我也會很氣，他們凡事馬虎的習慣真把我打敗了，但幾年下來，他們也沒有因為這樣就不再成長躍進──這可是令我相當火大的呢。（勇猛年輕人不聽乾癟老人言，老人絕對火大。）

大約一年後，我已準備好開始學習巴哈的「二聲部創意曲」（two-part inventions）了，這是專為像我這樣的學生所編寫的練習曲。這也是很重要的一大步，因為此時我可以左右手平均施力去彈琴，彈奏起來也漸漸覺得像才藝表演，而不僅僅是日常練習了。又因為二聲部創意曲是為了要成為作曲家的人（巴哈的孩子們和學生們）所寫的，所以也會讓人深刻理解作曲這回事，以及巴哈本人是如何創作的。

我最初的計畫是跳過所有的大調樂曲，可是事實證明了不可能這樣做，所以儘管非我所願，我還是把第一首Ｃ大調創意曲開頭的幾個小節結結巴巴地彈過去。樂譜極其簡單：就只有在Ｃ大調音階上上下下的幾個音符而已，接著是一個跳躍和一個顫音（trill）──顫音是一種在兩個音符之間快速交替所組成的裝飾音。這一切都這麼有邏輯：弄清楚你所在的調性，在音階上到處按按看，直到你找到相當動聽的，然後根據一

些簡單直白的規則，轉到相關的調子上，這樣就可以了。

但是，對位法呢？在大多數情況下，我以前彈的練習曲由是為了單一聲部而寫的，另一手偶爾會有伴奏。但現在則有兩條平等並存的聲線，左右手各一條，各有自己的身分、心思和意志。另一個聲部是從哪裡來的？我現在明白了，答案是來自於模仿的概念。因為當右手完成其平凡主題之陳述時，左手只是重複一遍，而與此同時右手則有新素材與之和聲，作品中其它許多方面也都是類似這樣的情況；這兩個聲部輪流擔任導句（leader）和答句（follower），就像在接力賽中跑者們輪流交出接力棒那樣交出素材，時而互相合作，時而彼此嘲弄，直到最後一小節才結束競爭行為。

從某個角度來看，這種模仿式的對位法是一種狡猾偷懶的把戲：這意味著大多數情況下，作曲家只需想出一個音樂概念就好，不需要兩個。然而，這樣子去看待作曲是錯的：要弄清楚如何確保所有旋律都保持和聲，這件事情本身就相當不容易了，因為這意味著作曲家為了和聲之故，他無法自由地調整他的旋律——先發出的導句早已經固定好其中的一條旋律線了。後出來的蛇必須能準備好吃掉導句的尾巴。無論如何，我開始學習這首樂曲時，各個聲部之間的追逐與戲劇感交互作用，令我歡喜，好像看到兩隻狗正

為著一根骨頭扭打成一團似的。由於我視譜能力很差，要看著譜把這一切用我的雙手表達出來是有難度的，但是我發現接下來要怎麼彈是猜得出來的，只需偶而再對一下樂譜就好，不過巴哈好像注意到學生會有此對策，所以就添加了幾個要命的跳躍讓你老實地練下去。

這部作品中的顫音讓我認識到第一種我覺得身體結構不可能做得到的技巧。太讓人抓狂了：由於顫音只是一種裝飾音，類似花音（gracenote），說起來只是小事一樁，但對於音樂的感性來說卻極為關鍵，可以增加表面的光澤度與優雅感，否則就太沉悶了，就好像林布蘭（Rembrandt）或惠斯勒（Whistler）繪畫中的明暗對照。可是，我的手指頭根本彈不來這些快速的音符，甚至連必要的華麗而隨性的炫耀感我也做不到。既然我是個徹頭徹尾的生手，這樣的狀況說起來也沒什麼好奇怪的，況且還會有許多這類的失能狀況接踵而來，可我還是困惑不已：我的大腦指示我的手指頭該做什麼事，體力或肌力都沒問題啊，但手指頭就是不聽我的指揮。是身心因果（Mental causation）問題讓我做不到的吧。於是我嚴厲地對著中指和食指皺了皺眉，發下可怕的詛咒，但它們依舊維持遲鈍的蠕蟲狀，彈出來的與其說是顫音，還不如說是無力呻吟。我花了二十分鐘一個接著一個地練顫音，希望有所改善，但過了一會兒，前臂有股灼熱感把我嚇死了，

於是便安於先學習其餘部分，而此一技巧只能暗地裡伺機再練。

學習一種樂器始於能看見從中所揭露出來的自我

顫音先擱一旁，過了幾個星期我便感到無比自豪起來，因為我的創意曲有了很大的進步。我早已背下樂譜，幾乎可以閉著眼睛演奏整首曲子了。是時候錄個音，讓克里斯多福驚艷一下，也把我的成就公諸於世了。我發現把手機架設好來錄音這件事有點難，因為我會變得很不自在，就好像多個人在我家裡一樣，而我是怎麼都不願在別人面前彈琴的，但是練習個幾回後，我錄到了一個我認為相當動聽的版本。我的演奏從頭到尾節奏快速流暢，幾次的小跳躍也都成功達成，需要飛快連彈時，手指頭也都能橫飛過琴鍵，最終帶到結尾這部分時至少也做到了「類似顫音」。我對空揮拳慶祝成功，修剪影片長度，也沒多檢查什麼的，就發了影片檔給克里斯多福。

他沒有馬上回覆我，我蠻氣的，因為他好像對我這番重要成就興趣缺缺。但不久，我就擔心起來。會不會是我哪裏彈錯了？會不會是我在哪裏錯過了某個臨時符號，還彈錯了一個音符？我叫出影片檔想仔細看看，結果，真叫人不敢相信！不知怎的，相機根

本沒有捕捉到我那明快優雅的演奏！相反地，卻讓我看到自己的手指頭像喝醉酒的章魚在琴鍵上蠕動。速度慢得太荒謬了啦；顫音顯得粗笨又勉強；這聽起來怎能說是鋼琴曲呢。但是，很快地我便瞭解到，我這番評語還是太寬以待己了；因為當日稍晚，在克里斯多福給我的回信中，他語氣裡的憐憫、震驚，與他因專業而產生的不屑可說是不相上下。「你不該對自己太苛刻了——那麼多學生都在掙扎，都還卡在節奏的概念過不去。

可是，你沒有節拍器嗎？你有弄清楚怎麼使用節拍器嗎？」他還說，「就算都沒有，你仍然應避免在前兩個小節中就出現了三種不同的速度啊。」

我很氣，就把影片再看一遍，想要確認他是否在胡說八道。我當然有節拍器，我當然也有用節拍器在練琴——至少想到就會用，就像牙醫叫我用牙線清潔，我就會定期用牙線啊。但直到此刻我才第一次聽到自己彈出來的聲音，是好像別人那樣地聽到我自己彈出來的聲音，結果真的嚇死人了，在錄音檔上聽到的，與自己所想像的竟是如此迥異的聲音，或者也像無意中聽到朋友們在背後對我們的議論那樣，那是會把人徹底炸飛的。

克里斯多福超然的觀察評論消融了我層層包裹著的、讓我雙耳失聰的「自我」。沒錯：我彈的並不是單一一種速度，從第一個小節開始就不是。速度很恐怖地不平均。彈到我覺得簡單的樂段時，速度就變快，碰到比較難的部分，或必須用到我較無力的手指彈奏

時，速度不是變慢，就是會把拍子拉長，或是會改變我按琴鍵的力道而再次導致不平均的狀況。事實是，儘管我記得樂譜，我還是無法把它完全正確地彈奏出來。

想到了這一點，我就無法再氣克里斯多福了——這不是他的錯，是我自己把垃圾寄給他的。當然，如果每週都有鋼琴老師看著我彈，我應該可以倖免於這種突然頓悟的打擊，但是從另一個角度來看，一下子被炸飛的效果其實遠勝過每星期挨一點小罵。看樣子，我永遠也忘不了驕傲是會讓感官變遲鈍的。現在練琴對我來說已經是一種精神鍛鍊，基本上就是像耶穌會創始人依納爵（Ignatian）的嚴格修練——並不是說練琴是一種冥想，而是說練琴就是一個過程，當中會有不斷的失敗（如果沒有失敗，那就是在浪費時間而已），我要努力看清楚這些失敗，然後加以修正。彈鋼琴意味著要能看清楚自己的真實面目，我開始體會到學習一種樂器始於能看見從中所揭露出來的自我，否則接著可能發展為自我輕蔑，也可能成為平庸之輩。

這場災難過後，我不再相信自己。我聽起來沒什麼問題的東西，誰又能說得準呢？我某種妄想症開始發作，像笛卡爾（Descartes）的懷疑論就指出，我們身邊的人可能都是機器人而我們所知不多，因為我們真正看到的只有他們所穿戴的帽子和大衣，其餘的都是

是教條或推論。有時候，這會引起恐慌感，就像我從未認真看待死亡一事，但在母親離世後，突然之間，在我視野所及之處便都充斥著死亡的可能性了，而且我無法理解為什麼「我」無法入睡或進食大家會認為很奇怪。為了因應，我後來常常錄下自己練琴的影片，過了一陣子卻發現光是想到要按下「錄影鍵」，我就可以認錯了。

我也幾乎不關節拍器的，答—答—答。它是赤裸裸的真相之聲，是上帝之音，不過要跟上這套客觀公正的典範會把我弄得筋疲力盡就是了。彈到困難的樂段時，我安慰自己說時間本人會放慢一點，好讓我能把所有音符彈進去的，不過節拍器就是不同意。有一次又發生了這類衝突，我納悶著該不會是節拍器壞了吧；到了某些節拍，它好像會淘氣地往前跳，以至於我總是稍微慢半拍。還有些情況，我不禁強烈懷疑節拍器在設計陷害我，或者它其實是與我勢不兩立的競爭對手，我得彈得比拍子更快才能打敗它。

同時之間，我持續練習顫音，也持續訝異自己的雙手有多麼不依不撓。我的「意識我」通過松果體下達指令，再透過神經網絡把這些指令傳遞到四肢，直達手指頭，結果卻是手指頭即刻凍結。但願我是十八世紀製造的音樂家人物模型，而不是在現實中被「答—答—答敵軍」打得如此潰不成軍的一個小兵。有一次我發現前一天晚上幾乎不可

能練好的樂段第二天就會彈了，此後，上述那些挫敗感就更叫人想不通了，就像某地的伺服器上的資料庫通宵都在批次處理任務，我別無選擇，只能等待更新再說。為消弭志向與能力之間的鴻溝，我們會疏遠阻礙自己的一切，即使那個阻礙是我們自己。然而，這一切都太荒謬，尤其當我想到──我生命的真正意義好似取決於能否像這樣把手指頭使勁下按，彷彿有人說他的生命意義取決於能否以某種方式擺動耳朵或用舌頭碰到鼻子；這種會帶來核戰般巨大影響的事，卻濃縮在如此微小的瑣碎動作之上。

倫理學的問題在於不能太人性，也不能太沒有人性，而是要有剛剛好的人性表現，在音樂上也是如此。激進分子沒搞清楚，反而宣稱「講求人性」是個錯誤，為了追尋理想而將數百萬人送上死路，但他們的對手則形同「歪扭木材的人性」（譯注：語出哲學家康德）聳聳肩，絕不會想要把它弄平直。彈鋼琴的問題在於既要成為這個裝置的一部分，同時又要留存生物的渣滓；是成為渴望成長，卻絕不逾越其根基的混種生物。

為什麼我會這麼排斥當鋼琴學生

在副業、斜槓項目以及我們視為真正的職業之間所發生的逆轉，有時是不可思議的。

點頭之交成為朋友或戀人，週末的消遣成為主要收入來源。慢慢地，彈巴哈鋼琴曲才是我人生真正重要的大事，被叫進辦公室則成為越來越大的困擾，因為我坐在辦公室一整天，心裡頭想的全是樂曲的重複循環與主題回歸。

我的工作是教師，而同時也在鋼琴上苦苦奮鬥著，這項事實讓我每日的彈琴消遣變得更加獨特。實際上，雖然教導人們他們真正想學的東西是一件非常開心的事（席瓦妮〔Shivani〕剛剛交了一篇關於悲劇的論文，寫得真是別出心裁，但後來我發現那很明顯就是跟其他同學互抄來的），但「教」卻不是那麼直接了當的一件事。我自己一直想問為什麼我會這麼排斥當鋼琴學生，其中有部分原因會不會是我對擔任教職一直存有矛盾心態。要當學生，就是會被監管、被威嚇、被檢查、被弄得無聊、被譴責、被霸凌、被欺負、被支配、被哄騙與被忽視——這些全都是真的；但是，要當老師，是要在幾百個孩子面前執行工作內容，而他們卻把你看作是不會搞笑的藝人，當你稍微試著要培養他們才能或技巧，他們就叫苦連天，然後還得面對青少年匿名在網路上編出一連串造假的教學評鑑，供人論斷。

學期一開始，演講廳裡滿滿幾百張有希望、有光采的面孔，只是之後每週會減少個

百分之五；學生就算來了，也都沉溺在各種裝置裡；你必須選擇，看是要裝友善又夠時髦，還是要像個乏味的老頭子那樣罵人，但其實你從來就只是想讀點書，之後靠著講講書的內容謀個生計罷了。演講廳太大，就變得「去人性化」。要記全學生的名字是不可能的，因此走在校園時，你必須維持著適用於各種情況的淺笑，以防突然遇到有人打招呼，而你只能含糊又用力地點個頭回應。最後要一對一面談時，你也必須謹慎衡量他們承受責備和屈辱的能力，這是追求進步所必須的，但是大多數學生無論哪一種都不願去受，就算願意承受，你還是會覺得很糟糕，因為你一誠實地說出對他們的評語時，他們就會羞愧，然後你就躊躇起來，一方面希望他們不要感到羞愧，也就是當別人批評或讚美時，他們都能禁受得住，不為所動，但另一方面又希望他們是聽話可教的，這意味著當你指出他們在作業中一犯再犯的錯時，他們可能會因羞愧而崩潰。樂觀主義者認為，用愉悅的正向強化是個很容易的解決辦法，但是該如何愉悅地告訴某生說他會被死當？

更糟的是，當老師通常意味著加入龐大的官僚體系。在教室裡上課，偶爾還有被理解接受的時刻，也會有打破學生全體淡漠的時刻，但學校行政大隊要提倡的最新流行事物是任誰也逃不了的，弄得好像過去五千年來根本就沒有人類教育的存在，或出於某種原因教育已經無法教育任何人了。強制性的培訓研討會、院長的諮詢會議、教學卓越

計畫等等——這些東西，加上許多其它恐怖因素，硬是把我和我的鋼琴拆散開來。我的權宜之計是盡量在這些會議上默不作聲，既可免於會議時間拖長，也可複習我正在練的樂曲，還有思考回家後我想練習的東西。克里斯多福曾經打趣說德國式的沉默是結構性的，而法國式的沉默只是裝飾性的（他說，像格倫‧古爾德的重複段），我發現實踐這種「結構性沉默」——可說是「心靈的音樂」——我可以保持有效地學習音樂，而同一時間，教務處副主任也可以大談特談教學轉型中心的最新計畫。

我堅持著自己對於「超我」和時間的理論

苦苦掙扎過後，心累的我來到了F大調創意曲。因為進展還算不錯，我以為自己每首樂曲都能彈，也以為有進步就意味著能彈奏更複雜的樂曲了。但是，真要說的話，事實剛好相反：並沒有什麼會特別讓我現場彈不來的複雜樂曲，只是會彈得差一些，就像彈自己還在學的簡單樂曲時，一樣也會彈得不好啊。有進步並不意味著能處理更複雜的素材（雖然也是啦），有進步指的是學會優美而精準地彈奏出任何樂曲。

C大調音階向來是簡單的一課，但F大調多了琶音（arpeggios）——把和弦的音

符依序奏出，而不是一次全部奏出——還有一大堆的專業技巧。彈F大調時會有一種振奮人心的感覺，我從未想過有此可能性，也從未感受過。而這種振奮的感覺挽回了我以前對各種大調的厭惡，自此以後，每當黑暗憂鬱襲來，每當我對學習樂器感到絕望時，我便回到了這首創意曲，它不僅令人愉悅開心，也帶來了高濃度的純粹歡樂。它首先描繪出F大調基本和弦的輪廓，其方法是緊張地探索洞穴周圍的山丘，從F開始，飛奔到A，然後回歸到F，往上高一點到C，再下來回歸到F，接著大膽地跳躍到高一個八度，卻又以懶散起伏的步伐滾落，同時之間左手以自己的指尖手法開始追逐。最後它們終於在某種鐘琴手法中相遇並達成和聲一致。

常常要等到我能夠流暢演奏，進而能看清楚作曲家的意圖或聽出音樂的節奏時，才能知道某個樂段似乎在呼求回應，或看出為什麼某個難聽的地方在那個脈絡中自有其意義，如此，你才能理解某一個樂段發生了什麼事情，也因此我在學習這部作品的過程中，持續都有驚奇興奮的感覺。有時候，如果我聽懂了，我會聽到那首樂曲正說著某種自然語言，彷彿我只需要多學點德語、波蘭語或拉丁語，只要「更努力練習！」我就能聽懂它的意思似的。每一次掂著指尖上山坡、滾回來，每一場追逐、捕獵和釋放，每一回輪唱都是頌揚歡樂的縮影，這樣的歡樂並不是靠說大話或引起震驚而來，這樣的歡樂是合

乎經典的比例且完善的，是一個以音樂為基準的世界，是「無限」就存在於我雙掌之下的。演奏這些音符時不可能不跟著唱起來，所以我突然明白為什麼格倫‧古爾德在錄音時會跟著哼唱了；這部作品他也跟著哼唱過。

最終，歡樂感還是消褪了，只留下我在面對著要實際彈出這些音符的乏味問題。我並沒有真的進步很多。學習樂譜很普通，但能正確地彈奏卻不普通。我經常會誤判樂譜不同部分的難度。通常一開始我會先彈個一小段，但是接近全速的時候，我會意識到自己有點只是混過去而已，如果要進步，我需要使用某個新指法，或某種加強模式再來一遍。要不，我會變成看起來好像很熟練，自己卻也同時意識到，從更高的角度看來，我的彈奏依然笨拙，兩隻手並沒有真正一致，速度也略微不穩。還有，我不時會忘記音符本身，所以必須重記，否則雙手會被好幾個相似但不同的樂段所混淆。像這樣失去肌肉記憶，我就得多花好幾個小時或好幾天的時間才能重新掌握好記譜的部分，畢竟邊看譜邊練琴對我而言還是沒那麼簡單的。因此，在學鋼琴的這個階段到處都是虛幻高峰，我得意洋洋地攀高之後，卻發覺只是上了小小一方山坡；這小山坡還擋住了我的視線，讓我無法看見雲深不知處的真實遠山之巔。

自從克里斯多福打開了我的雙耳以來，我便不忍心再寄給他我彈琴的錄音。替代做法是，我發給他簡短的片段、問題說明、尋求建議，而他總是不辭辛勞地回覆，也有許多洞見。譬如說，我們找到我完全沒有節奏感這個問題時，他便主張「掉拍」比起「搶拍」要好一些，因為在導句後方跟著，要比超它車、又撞上去來得好些；譬如，我應該避免過分依賴節拍器，而是應該努力覺察音樂中的生命脈動；還有，節奏會比音高更重要些；說到底，失去脈動感比起彈錯音符是更大的罪過──最好聽眾會注意到啦！──要不惜一切代價保持節奏感，甚至不惜犧牲不和諧音；要保持空速（airspeed）以避免失速，就算這樣會飛錯方向也是沒辦法的事情了。每一封電子郵件除了有清楚標示的樂譜，還有用羅馬數字標記的和弦之外，也有令人費解的建議──要學學古爾德雙手觸鍵時用手指輕扣的技巧（這應該是在說如何繞過大腦，直接感受要用多大的力度彈奏）、要想想是鋼琴在彈我，而不是我在彈琴、要讓重力代表我去按琴鍵。後來，就在這些公案之間，他隨口提到某些困難樂段的指法，也還是徹底提升了我的琴藝。

不過，比起這些特定細節更為重要的是，克里斯多福已經與我的「超我」逐漸合一，他寫的簡訊和電子郵件有如穩定的涓涓細流，逐漸匯聚為我在音樂上的「良心」，即使好幾個星期都沒有他的音訊，那良心也會對我說話。我通常不依照慣常做法，而這

時即使手機放在另一個房間，我也會突然聽到幻覺鈴聲，彷彿克里斯多福傳來心電感應在對我表示說他不贊成我這樣子做似的。然後我會開始懊悔，罪惡感反撲，然後就會自我修正。而且說真的，學生還需要別的什麼嗎？我身為老師，很清楚知道我所傳達的內容沒有一件是學生無法獨力找到的。他們的寫作是很差沒錯──會用面目全非的語法折磨我，還會誤用文字，貽笑大方傷我的心──但這不是因為他們無知；他們的口說英語其實還不錯。他們最需要的其實是激勵、一點點建議、成功標準、「超我」的種子。上述這串特質，我發現我自己是分別取得的，但一般都認為身為一個音樂老師，身上就該有全部這些特質。音樂本身就是我的激勵，網路上有特定樂曲的大量教學影片，現在又有克里斯多福當我的「吉明尼小蟋蟀」（Jiminy Cricket）呢。（譯注：在迪士尼經典故事「木偶奇遇記」中，「吉明尼小蟋蟀」扮演主人翁皮諾丘的「良心」。）

但是，有良心亦有其缺點。成人對自己在音樂上所犯的錯很敏感，所以要走過初期階段要受很大的苦，而神經大條的孩子根本不會留意自己犯了什麼錯。一個四歲大的孩子可以高高興興亂彈一通好幾年，而如果父母溺愛，他還會沾沾自喜，覺得自己突飛猛進，卻無法反省自己在音樂上、才智上、精神上的不足之處。相較之下，成人學習者很容易太敏感，覺得自己都練了這麼多年了，還彈得那麼糟，想改善卻又無能為力。另一

方面，所謂孩子們的大腦像海綿一般什麼都能吸收，因而有特別優勢可以學得更快，我對這種論調是抱持懷疑的。我們成年人一旦達到某個年紀，就會變得遲鈍沒彈性，沒有創造力，只能靠經驗，大多都只想撐著門面就好，敷衍了事，但是孩子們好像什麼都學得起來。然而，這是因為成年人真的覺得學習音樂之類的真的變難，還是因為我們太懶惰又沒動力？有多少中年人真正去嘗試學習樂器，或研究古希臘語？我們當中有多少人就窩在小辦公室裡澆熄熱情，或者藉由帶孩子們去學以平息自己的熱情，剝奪自己的精力，讓自己做不了仍然適合自己心智的活動，甚至告訴自己不必為怠惰感到遺憾，因為我們就是缺乏孩子們那種驚人的心智了，卻忘記孩子們連一到十都還數不全？

克里斯多福本人一點也不相信我的「超我理論」，他繼續催促我學習各種祕傳、需要反覆苦練的技巧。我必須做完多赫南依（Dohnányi）所有的練習才能去彈創意曲；每一首樂曲我都必須先以爬行般的慢板練到很熟了，才能加快速度去彈；我必須先彈他為我錄製的每個調子的特殊練習曲，才能彈我真正喜歡的。我嘗試做了其中一些練習，但很快就發現所有練習的形式都是可以互換的，與心理療法或性行為姿勢一樣；它們都有相同的好處，只是種種練習都存在著門戶之見，而且通常都是在胡說，真正重要的就只是「實作」。我這種厭世的態度讓克里斯多福氣炸了，但我越來越相信這才是正確的……

重要的就只是時間，就是要花上無盡的時數不斷努力，除非你用的是腳趾，而不是用手指練琴，否則你的時間要拿來怎麼練，那真的不重要，你看，飛行員的經歷是以飛行時數來評估的，沒有人會在意他飛過哪些地方。

無論如何，克里斯多福給我的建議仍舊存有某種偽善，雖然說這其實反映的是所有老師普遍的偽善。他堅持我應該別管拍子，先好好地把每首曲目彈出來，必要的話一分鐘一拍也可以，能做到這樣後再逐步用更快的速度練習。除此之外——若突然以具有挑戰性但並非不可能的節奏彈起來，又或者彈得稍微不平均——那就會引起他的蔑視，有如神學純粹主義者要起而對抗罪惡了。如果我提到正在練一首創意曲，他就會問我節奏如何，若我承認在還沒完全掌握好小跑步的情況下我已經策馬馳騁了，他便會惋惜著說我怎麼又做了蠢事。這讓我想起我曾經告訴母親我不再信神了，結果引來她破口大罵，但當時我對愛的信仰還很天真，還能接受她這樣做。不過，雖然克里斯多福給過我很多忠告，但我還是不禁回想起他曾經在學琴一開始的六個月內就能彈奏莫札特交響曲的抄本，我現在的理解是，這要不是得練到毀了自己的體能狀態，還壞了身體健康，否則完全是不可能做到的。我也意識到了自己的偽善，我會因為學生沒有去查每一個他們不確定的單字而對他們咆哮，我會很氣他們居然可以讀句子卻不去理解其全部意義，如果

在讀《伊利亞德》（The Iliad）之前就先讀《奧德賽》（The Odyssey）我也會很氣，他們凡事馬虎的習慣真把我打敗了，但幾年下來，他們也沒有因為這樣就不再成長躍進——這可是令我相當火大的呢。（勇猛年輕人不聽乾癟老人言，老人絕對火大。）

我發現學生與老師之間存在有一道無法逾越的鴻溝。克里斯多福告訴我，我需要開始參考莫札特和貝多芬以提升技巧。我心裡不痛快，便指出他自己都沒通過殘酷的口試而被音樂學校退學，現在還得靠燻魚謀生（第二天一早我頭腦不打結時，對此感到十分後悔）。他便拿鋼琴出氣，用五種不同的節奏模仿我彈的創意曲。我盯著他的纖纖十指羨慕不已，覺得真像電影《異形》（Alien）裡緊緊抱住人臉的異形，偶而還會聯想到一些不可能完成的動作。不是每個人都有他一百九十五公分的身高，修長的四肢。老師會回顧自己得來不易的經歷，急切地想把學生推上那條只有從終點線往回看才有意義的路徑，那條看起來筆直又有把握的路徑，而學生則想在荒野樹林裡開劈出自己的路，從一座山爬上另一座山，也看不清楚自己的進展如何，所採取的行動往往只能在當下權衡，便宜行事而無宏偉計畫。但是，最偉大的老師巴哈卻有如獅身人面像，沉默不語：他留下了許多的里程碑等待後人達成，可是他並沒有說明如何達成。我堅持著自己對於「超我」和時間的理論，披荊斬棘，摸索出自己的道路，開始彈另一首創意曲了，而克里斯

多福則在一旁難過地搖頭嘆息。

就像在永無止境的莫比烏斯帶上

我那時在研究的創意曲都是二聲部的，從 C 大調到 B 小調都有。我以為這些創意曲的難度都不相上下，每一首二聲部的樂曲都比任何一首三聲部的簡單。克里斯多福警告我說，這種想法很膚淺，但我根據以下理論（另一個理論）而不理他，就是說，二聲部創意曲因為可以清楚地用左右兩手各別處理，所以一定比三聲部的簡單，因為三個聲部要分別用兩手來處理，這對我來說是無法理解的。就這樣，我開始彈起 B 小調創意曲。

以前，顫音只是偶爾出現來強調一下。現在，它們就出現在主旋律中，由兩手和各個手指不停來回穿梭移動而演奏出來。就算有些手指頭生來就是比其它的有力，而有些姿勢就是比其它姿勢更難做到，然而，顫音的部分是每一次聽起來都必須是完全相同的。要達到這種一致性既有其必要，卻又是不可能的任務。我以「金屬製品」樂團的《孤寂》（One）「機關槍重複段」（machine gun riff）為靈感，試圖捕捉其令人頓足的狂怒。然後，但我彈出來的音就是甩不掉遲滯感，就好像我手指頭有膠帶黏著熱狗在彈似的。

一隻手的聲線與另一隻手的聲線也不同步，我幾乎可以聽到我大腦裡的風扇運轉起來，因為大腦灰質（譯注：這塊主機板）就快要熔化了。難道巴哈對學生的痛苦無動於衷，還是說他想給大家來一場嚴格的期末考試。我反覆練習某幾個樂段，直到感覺手指頭快斷了，練到實在無以為繼那種程度，我覺得我的「舒曼日」（Schumann）到了。「舒曼日」有別於「維根斯坦日」，因為舒曼把無名指獻給了妻子——少女克拉拉（Clara），而岳父身為他的鋼琴老師卻不斷反對他們在一起，他為了求全，自己反受折損。但是彈鋼琴也讓我不得不更加深入樂曲，深入音樂的底蘊，那正是它的樂趣所在。我偶然發現「低音群持續覆奏」（walking bass 走路低音），亦即左手在鍵盤上溜達，速度從容不迫、雙手插口袋吹哨似的無憂無慮，對右手的動作絲毫不以為意，偶爾來個轉彎以升高高度。有時候這些手部動作讓我想起了把打字機滑動架「鏘」一聲推回去歸位以便換行。現在這種技巧大多與爵士樂有關，下次可以注意一下，這種技巧也會讓巴哈音樂有一種奇特的時髦感。

在這段期間，我偶然發現自己可能有進步，卻又覺得不好說。長期以來，儘管不斷苦練琴藝，但我一再退步的情況實在讓人無法理解。我不知道這是因為我的水準提高了，或只是因為我沒有記錄好自己彈了多少，還是說我真的在崩壞。這一點特別令人擔憂，

因為考慮到巴哈這麼喜愛逆行運動，即一個主題首先會順向陳述，接著會逆向陳述，最後可能順向和逆向相互疊加，有時就像在永無止境的莫比烏斯帶（Möbius strip）上，有如《音樂的奉獻》（The Musical Offering）裡的鋼琴作品那樣。也許是我聽太多關於「逆行」的事了，所以後來我的技巧也在逆向倒退中。有一次我跟克里斯多福說我覺得自己彈得越來越糟了，我只不過隨口開個玩笑挖苦自己，結果他竟興奮起來──也可說是興致勃勃──認定了是有這種可能性沒錯，還強調說這種情況有多嚴重，就是因為我習慣於懶散馬虎，技巧又拙劣，我越練越退步實在是太有可能了。晚上我躺在床上時無法入睡，反覆思量這種可能性。我不確定哪一種情況更糟糕──是實際上表現的水平下滑，或其實是有進步的，但總被我不斷提高的標準所超越，所以無論有多麼熟練，我老覺得自己很失敗。

難道說巴哈在二部創意曲結尾的B小調是他費心安排的一個玩笑，我不禁懷疑起來。讓學生熟悉以兩個部分彈奏，還騙他以為難度與聲部數量是同一回事，最後才揭露事實並非如此。結構較簡單的作品反而會比結構較複雜的作品彈得多。真要說的話，要單手彈出一條優美的聲線幾乎是不可能的。學生開始彈巴哈的作品時，他會專注在理解彈奏的困難，也就是要燒腦的意思，但其實手部也有其困難。把鋼琴家的大腦移植到

鞋匠的頭上，他還是完全無法演奏，因為從他的心所發出的命令，他的肌肉、神經和肌腱都是無法配合執行的。

保有在這世上一個別人無法到達的小小中心點吧

隨著我對樂曲的理解更為深入，就更難向他人解釋我對鋼琴有多執迷，也很難讓人瞭解我有多愛巴哈，還有為什麼彈好B小調那些曲折的節奏就能決定我當下人生的意義。（目前我想要的墓誌銘是：「這位先生克服萬難把一般般的琴藝提升到水平之上了。」）當我試圖解釋時，人們很快就失去了興趣，還會切換話題。你看到一位琴藝保持精湛，在晚宴時娛樂賓客的鋼琴大師時會很開心；得知某個成年的初學者在換尿布的輪迴之間，還稍微練了一下琴，聽起來多療癒，甚至會覺得此人真是可敬。但是若有個中年大叔瘋狂迷戀一件他不太可能精通的技藝，而且他對這事完全保密，怎麼看都很怪異吧。

一注意到蘿倫其實不大想聽，我就少彈了，我也盡量避免彈給家人聽。他們在要求我表演鋼琴演奏時總帶著某種輕忽的態度，讓我覺得困擾，這樣也不尊重音樂本身。

除了偶爾碰到會彈琴的學生，我通常會向他們請益，並予以王室般的禮遇，否則在學校時是沒人在乎我彈琴的。然而，為自己彈奏變得越來越重要了。我開始早起，這樣便可在上班前練習一兩個小時，但最後還是得起身去上班，去面對毫無意義的電子郵件、勉強上課的學生、教職員工會議討論怎麼實施學習成果評估。相比之下，在白色琴鍵上反覆彈奏那五個音符，學習精確地施加均衡的力道似乎有意義得多。到了最後，即使是我曾經避之唯恐不及的練習曲，也給了我比其它事物都更加深刻的滿足感——這些練習曲如同用牙線剔牙般，結合了有點痛卻又很滿足的觸覺享受。

彈琴這件事，只要不是為了爭奪獎項、取悅父母，或出於音樂本身以外的目的而糟蹋了，那麼彈琴是會產生一種「內在感」的。「器」樂不應該是一種「手段」（譯注：兩字英文均為 instrumental）。如果沒有這種內在感，當別人低泣嘶吼時，我們會缺乏能滋養生命的悲傷、憂鬱的獨白——即梭羅的「真實自我」，那是在池畔和琴邊獨處時才會現身的。沒有它，我們的生命中就沒有音樂或詩歌，更不用說書籍和唱片了。然而，我們彈琴常常都是在委屈自己、取悅老師、親友和照顧我們的人。我們一生全都陷入不斷監控測試我們進展的各種官僚體系——學校、考試、成績、工作、回饋意見、指導、威嚇、匿名評閱、外部評估、任期評鑑、終身職教師評鑑、學生期末評鑑（「為什麼偶

沒有拿Ａ，偶這摸永功！」），失能訓練、性騷擾防治培訓、軟體課程、非認知技能培訓、「反內隱偏見」（anti-implicitbias）培訓。保有一塊遠方的心靈淨土吧，那塊未遭破壞、常被忽略的淨土；保有在這世上一個別人無法到達的小小中心點吧，在那兒我們夢想著小小夢想——而時候一到，我們便再次進入大機器裡，緊咬住齒輪，且受「死亡輪」（the wheel）之酷刑。（譯注：「死亡輪」是古代刑罰，受刑人被綁在上面，棒打四肢至骨頭斷裂，也可能被這樣棄置不顧至死。）

Four 巴哈其人

　　放下這些傳記書時，我想像巴哈從他的窗子往外望向西方（westwärts schweift der Blick）一如華格納所唱。我看見他的凝視越過城牆，落在遠處默瑟堡大教堂（Merseburg Cathedral）的形影之上，孩子們在隔壁房間哭鬧著，堆高高的信件旁有新劃好線的紙張和各種墨水罐，此時的我想通了，或許還是華格納說得對，巴哈是某個戴假髮頭飾、叫人猜不透的獅身怪人（斯芬克斯 sphinx），他佇立在通往音樂殿堂的入口處盤問我們，他不像莫札特那樣直接了當，而是個難以捉摸的謎，就和音樂、人生，乃至於真理本身的原始奧祕一樣。

我手部的問題無可避免地復發了，而且已經有好一陣子，看似永遠也好不了了。我持續練琴，但只能稍微維持住以前所學，沒能有更大的進步。

既然不能彈琴，我便決定要多瞭解巴哈其人，所以改為閱讀一些尋常傳記。可是，這些傳記開宗明義就說世人對巴哈的生平其實一無所知，每個和我聊到巴哈的人也都覺得他的一生十分無趣，根本不值得一讀。

有一次我嘗試說服克里斯多福事實不是這樣的，他卻拍了拍我肩膀說，他很確定巴哈生平都是「一些真的令人難過害怕的事」。那些傳記作者們似乎也因為內容無趣而不好意思起來，所以不情不願地承認，書的內容主要都是從收據和分類帳本取材而來，並且他們還常常急於談論音樂本身，或者光只講所謂的「巴哈很有天份」，以至於給人的印象就是巴哈基本上是個毫無特色的窮光蛋。

但是這些看法最終都證明是錯上加錯。首先，很多人都忘了巴哈平日行走四方是劍不離身的，而且至少曾經有一次要拔刀與人對決，或說幾乎就要決鬥了（只要想想韓德爾曾於指揮某歌劇中途與人拔劍決鬥，而且差點死掉，我們就可清楚瞭解到巴洛克時期的音樂家遇上這種情況並非少見）；巴哈後來因受監禁辛苦過，期間也寫成了一些他最偉大的作品；他還曾一別數週，放下工作遠行到國內各地去聽其他音樂家表演（而讓雇主們大為震驚）；他與其他管風琴大師較勁，戰況激烈，至少的確參加了那些法國大師沒溜掉的那次；他會為了隔天早上的面試，抽菸喝酒，通宵熬夜創作音樂；他娶了兩任妻子，是二十個孩子的父親；他晚年曾與腓特烈大帝（Frederick the Great）針鋒相對，後者試圖貶抑他的音樂地位；他離世前（多多少少）仍在創作《賦格的藝術》，這是一部有史以來關於對位法最偉大的作品。誰能說這樣的人生是無趣的？

即使撇開這些細節不講，發霉的收據和分類帳本一點也不會瑣碎，而且其實很有啟發性，就像《G小調小步舞曲》這種「乾貨」作品其實正是戀愛中靈魂的一道X光。這些分類帳本記錄了巴哈讀的書、吃的東西、都在抱怨什麼、把錢花哪兒去了、做了什麼工作、他的雇主們是誰、他有何抱負、他學生們對他的看法、他有多愛他的第二任妻子安娜・瑪德蓮娜、她有多愛黃色康乃馨、他們有多擔心逆子約翰・戈特弗里德（Johann

Gottfried），巴哈為他謀得了第一份工作後又因而臉上無光、收入永遠都不夠，可到最後又會不知怎地剛剛好夠用——還有，他們有多愛喝咖啡。這大概就相當於擁有某人完整的網頁瀏覽記錄，卻對他其它的方面所知不多吧。從某方面來說，這是一份非常不完整的紀錄，但從另一方面講，比起從他的親朋好友那些看似生動卻淺薄的敘述，這些資料可以告訴你更為客觀公正的訊息；人們說出口的話必然會因為虛榮、嫉妒或選擇性的自我主張而造成渲染歪曲。畢竟，人通常在思想上、以及基因上大多雷同，真正重要的是那造成差異的百分之一，那些收據可以透露出來的訊息並不亞於其它訊息來源。

巴哈曾寫信給波蘭國王，抱怨他的工作和薪資等瑣事，此信件雖然鮮為人知，但是從其中一個主張便能看出巴哈與眾不同之處：

不過，最仁慈的國王兼選帝侯，有鑒於某尊敬的大學明確要求我為「舊禮拜儀式」提供音樂，且已接受我所編寫的音樂，且直至今日我仍負責該項職務；有鑒於「新禮拜儀式」的管理人職務的薪資之前從未與「新禮拜儀式」有任何關聯，而是明確針對「舊禮拜儀式」而給付的，這種情況就像「新禮拜儀式」自成立之初，其發展方向即與「舊禮拜儀式」相關那樣；有鑒於我雖不希望與聖尼古拉斯（St.

Nicholas's）的風琴師就「新禮拜儀式」管理人一職發生爭端，然而實際上在「新禮拜儀式」成立之前便一直歸屬在「舊禮拜儀式」的薪資，今遭追討一事，實令我深感遭人輕蔑，且不勝其擾；有鑑於帕特羅尼教堂（Church Patroni），對於本來提供給該教會一名僕人的固定津貼，仍不習慣於改變其處置方式，只能全部收回，或是減薪，儘管如此，針對上述「舊禮拜儀式」我仍然在無津貼的狀況下已履行職務兩年以上——因此，我無比恭順地向尊貴的陛下選帝侯禱告並懇求，希望陛下仁慈下令，讓萊比錫（Leipzig）某尊敬的大學放棄原先安排，除了原來的「新禮拜儀式」管理人一職之外，另授予我擔任「新禮拜儀式」管理人一職，特別是應給付我「舊禮拜儀式」的全額津貼，以及新舊二職所產生的所有雜費收入。註1

沒把巴哈這段主張作為核心來分析的傳記作者們可真是失職了，為什麼不能看出這段主張的重要性？比起「天才本色」或「創作源頭」這種表示崇敬的臆測之詞，上述主張所透露的訊息肯定多更多啊。

一開始我們都以為巴哈應該是戴著假髮，穿及膝襪子，穿梭在洛可可宮殿裡叮噹作響的鍵盤樂器之間，但真相才不是那樣。我所看到的是在萊比錫一個坐滿學生的公寓裡，

孩子們到處跑，又吵又鬧，活力滿滿，太太則忙著維持秩序，理論上說起來，我感受到了缺錢這件事。來看看這位有史以來最偉大的音樂家吧，他把E小調組曲的草稿推到一旁，這樣他才能寫這封投訴信，這筆錢急需用來養活妻子與七名兒女（如果把小克里斯蒂安・戈特利布（Christian Gottlieb）也算進去的話！），更別說後來更多的子女了；

然而，這封投訴信本身講的就是件小事，就很荒謬，與巴哈大師所創作的音樂極不相稱。不僅如此，他申訴的語氣中還帶著遭人出賣的感覺，被那些三承諾會給他豐厚收入的人欺騙的感覺，而從雜費收入攢來的微薄薪資他們現在還要倒抽回去。接著，這裡面有一個詞「輕蔑」——他們不尊重他，彷彿誰都可以隨意對待這位教會領唱人，好像他只是個粗俗的賣藝人。從這封信也可以看出當時的社會背景仍然有階級觀念，即使要求的是一點點公理正義，也必須以奉承的口氣，形式來陳述問題；這封信也點出了有好幾路人馬，以及背後為控制權和影響力而滋生的權力鬥爭。最後，我可以感受到所有這些事情加總在一起之後必定引發怒火中燒，即使身旁全是吵鬧噪音（與氣味！），其中包括住附近的學生們在大喊大叫；還有週日要在三個不同教堂演出所需的音樂創作、曲目安排，這種很難想像有多爆滿的工作量距離現在只剩五天；還要完成他即將出版的第一部音樂作品《組曲》（partitas），這是一定要盡善盡美的；他同時還要教學，與其他演奏家進行排練，並與安娜一起撫養健康的孩子們，埋葬死去的孩子們，還得照顧多病的克里斯

蒂安娜。（在背景不遠處，我可以聽到安娜正看著巴哈剛為她編寫的新筆記本在鍵盤上練琴，這頁筆記後來刻上了 AMB1725 的字樣，她一開口唱歌，她專業的女高音仍然很棒，而第四個孩子就快要出世了。）身處在所有這一切當中，巴哈就坐在他的書桌前，這名多才多藝的男子，硬擠出時間來在這封敘述荒唐事件的信裡對抗官僚體制；信中，他表現出尊嚴，卻因急需用錢而略顯苦澀。

華格納說：「巴哈也從他上了粉的假髮下奮力探出他尊貴的頭部。」

這些資料我讀起來一點也不無聊。問題出在我們都會按照時間順序去看一段人生，而從一個事件看到下一個事件之前，從一個職位或音樂里程碑進展到下一個之前，就算還在閱讀，我們也早就忘記重點是什麼了。我所看到的是巴哈一生必須按照主題組織起來才對，就像一部音樂作品那樣。

第一件震撼我的是他整個人生的傷心之處：十歲就成了孤兒，搬去和哥哥住，但他把巴哈鎖在門外不讓碰他的音樂收藏品，十八歲時成為職業管風琴師自謀生計，無法上大學，這就是巴哈人生的開端。而在他人生的另一端則是逆向演奏這段相同的主題，

他埋葬了第一任妻子與十一個孩子（包括逆子），為韓德爾的眼睛開刀的同一個庸醫弄瞎了他的雙眼，後來致他於死，享壽六十五歲，未能完成《賦格的藝術》。社會上對他不尊敬的舉措從來就沒停過：與他爭執不斷的市議會不等他過世，在他還躺病床上時就開始物色取代他的人選，甚至後來在做決定時也故意不考慮他的兒子——這是個很奇特的反諷，因為巴哈本人總能銳利地看出哪個音樂家行將就木，然後就找他的兒子或學生來取代。最後，他的所有財產都被清點和處置——我們才能有分類帳本——他則被扔進了一個沒有墓碑的墳裡，安娜不得不申請社會救濟，她的兒子們沒能奉養她，她死時五十九歲。他們的孩子當中有些靠自己成了著名的音樂家，但是令人沮喪的是，他們丟棄了巴哈的對位法，致力於精簡風格，一心一意為了走向海頓與莫札特而鋪路，要從圖林根邦（Thuringia）的偏僻小徑直達維也納與榮耀。逆子死了，但更糟的是，約翰‧克里斯蒂安（Johann Christian）在義大利迷失自我，轉信天主教。（你能想像巴哈家族有一個天主教徒嗎！）與此同時，巴哈爸爸的音樂作品散佚，雖然有一小部分得以出版，但是像《平均律鍵盤曲集》這樣的鉅作仍然僅存於手稿之上，還有更多手稿就像亞里斯多德的喜劇理論那樣永遠消失了，還有些作品則以紙張價格售出——拿一代傳奇來包乳酪，那臭味是乳酪還是魚，又有什麼關係呢？

這當中到底發生了什麼事呢？大都是很多很多的屈辱。巴哈肯定是一位當代備受肯定的大師級管風琴家，也是聲名遠播德國海內外的演奏家。在許多更小的圈子裡，他有些作品也以教學用書而遠近馳名。貝多芬和蕭邦都是一路學習巴哈音樂長大的，並藉此建立起他們早期的名聲。然而，大多數人都覺得巴哈就只是個音樂家，只是許許多多音樂家當中的一個，而且遠遠不是最好的那一個。他申請萊比錫的職位時，已經算是他權力的巔峰了，卻還是人家不情不願的第三個選項而已，即使已達事業巔峰，他還得兼任教兒童拉丁文。那麼，人家真正想要的是誰？除了泰雷曼之外還會有誰？還有誰的平庸本質能早早把自己推向輝煌榮耀？若不是泰雷曼，那人家還有葛勞普納（Graupner）可以選。不過，事情會這樣，巴哈自己也有錯。自我宣傳這種事，他既沒興趣，也沒天賦，他付不起出版自己作品的費用，更何況又沒人會買。若生在現代，他會是個不稱頭的藝術家，沒能在社交媒體上號召上萬人追蹤，也不努力在每次與人對話時都繞著自己的作品轉。還有，巴哈也沒有社會菁英的地位，特別是大學文憑這一紙型式。我們可能以為，怎麼有人會在乎為大眾表演的管風琴演奏家、教會領唱人或管弦樂隊隊長需要這種文憑優勢，但這樣的想法其實是對全人類，尤其是德國人有了很大的誤解。泰雷曼及其他大多數菁英音樂家都擁有大學學位，可是孤兒巴哈是早早就直接去工作的。這種條件不如人的焦慮使他不安，而作為全世界名列第三的偉大音樂家，更是坐實了他的恐懼。於是，

他總為職稱發愁，還寫了很多信要跟人家討更多的職稱或資歷。

音樂評論當時才剛剛問世。奇怪的是，第一位樂評人是約翰・馬特森（Johann Mattheson），他在韓德爾寫出《彌賽亞》（Messiah）之前，曾在決鬥中一劍刺中韓德爾，好在有衣扣擋住而未致死。這兩個人後來卻成了好朋友，還曾經一起愉快地北上呂貝克（Lübeck），嘗試接手偉大的管風琴家布克斯特胡德（Buxtehude）的工作，卻發現原來迎娶老人的大齡女兒是這筆交易的一部分（布克斯特胡德本人也是因為接受他前任音樂家的女兒為妻才得到這份工作的）。少年巴哈也渴望聽到布克斯特胡德演奏，但他差了別人兩年的時間，所以也就錯過了那場歡樂的談話，晚到的原因是他得徒步走上幾百英里的路程，而人家都是乘馬車早早去到那裡，聆聽這位大師演奏——也看到他的女兒而絕望地低下頭。多年後，馬特森曾注意到巴哈的才華，卻也毫不留情地嘲諷他。

讓我們想像一下，巴哈在讀馬特森對他的清唱劇所寫的滑稽模仿文時，驕傲又焦慮的巴哈是什麼感覺：

「我、我、我有很多悲傷，我有很多的悲傷，在我內心。我有很多悲傷，等等，在我內心，等等，等等，我有很多悲傷，等等，在我內心，等等，我有很多

108

有很多悲傷，等等，在我內心等等，等等，等等，等等。我有很多悲傷，等等，在我內心，等等，等等。」接著再來一遍：「嘆息、淚水、悲傷、痛苦（休息）、嘆息、淚水、焦慮的渴望、恐懼和死亡（休息）嚙蝕我壓抑的心，等等。」^{註2}

可是，等等，這才不是模仿文，而是將《巴哈作品目錄編號21》（BWV 21）清唱劇轉寫成文字，而且驚人地準確無比。馬特森也並非最後一位評論巴哈的樂評人；還有更多人嚴苛地批評更多關於巴哈的音樂，而且他們所持的理由有部分也算是正確的。巴哈把他那個時代快要過時的風格加以完善整理——密集的、模仿的對位法——樂評人羞辱嘲笑他老古董的手法，他們說那裡面沒有感情，倒是充滿了無聊的技術細節。他有充分的理由認為自己的音樂風格會被自己的孩子們所拋棄，其實大致上也確實如此；他有充分的理由認為後代會把他視為老古董，事實上的確很多人是這麼想的。（華格納說：「巴哈的音樂語言與莫札特的音樂語言有關，說到底也與貝多芬的音樂語言有關，其相關性有如埃及的獅身人面像與希臘雕塑之間的關係：就像斯芬克斯〔Sphinx〕為了從野獸身軀中露出人臉而苦苦掙扎一般，巴哈也從他上了粉的假髮下奮力探出他尊貴的頭部。」^{註3}）巴哈一定是像雪萊（Shelley）或馬維爾（Marvell）那般獨自佇立在永恆的廣袤沙漠中緬懷著過去，於是在生命的最後十年，他為這逐日消逝的過往豎立起了紀念碑。

而且，老是——老是——有錢的問題。之前保證他一定拿到的副業收入跑哪兒去了？我的手部問題還沒好，所以就對他這些傳記書及原始資料展開更深入研讀，也對他的難處投入了更多的精力去瞭解。巴哈在幾封信中痛苦地抱怨說有段時間，「健康浪潮」席捲萊比錫，意思是葬禮越來越少，也就不那麼需要他演奏音樂了，對他隨之而來的雜費收入下降，我一掬同情之淚。而且還不僅只是葬禮，婚禮的情況也一樣慘。因為有些市民覺得跑到萊比錫以外的地方結婚可以省錢，也很體面，故而再次重創巴哈最必要的收入來源。謝天謝地，他的投訴成功了，這些卑劣的逃稅者無論跑去哪裏結婚，無論是否確實需要他的服務，這下都得付他錢了。

在這一切憂患之間，其實也有歡樂，黑暗中仍有發著光芒的小島閃爍搖曳。他的家是個「蜂巢」，常常擠滿了來訪的音樂家，以及崇拜他的學生們。他討厭不情願學習的學生，例如市政府希望他指導的那些學生，他們對音樂並沒有興趣，也不尊敬他；但是對於比較認真的學生，他則全心全意地對待，一小時又一小時地陪伴他們練琴，這些全是他們在家書裡記下來的；他受不了學生一再彈錯音符時，就會為他們演奏整首《平均律鍵盤曲集》（有時還得彈上好幾遍）讓他們可以透過「同和共鳴」（sympathetic resonance）來學習。最後，他所寫的推薦信，學生一定都很害怕——簡潔、段落都很短、

110

絕少溢美之詞，卻很真誠實在。其中有個學生甚至值得讓他的女兒伊麗莎白託付終生，這也是他從老布克斯特胡德那兒兒學來的一招。還有，要給安娜的黃色康乃馨，她那麼喜歡園藝；還有，他從親戚朋友那裡收到的一大桶一大桶的酒（除了有些時候他得自付稅金和雜費，而且是貨到即付那種，這時他一定會向那位魯莽的捐酒人指出有這等情事，要他下回多加留意）。還有，要教安娜彈奏鍵盤樂器──安娜，她一直幫忙抄寫這些永遠寫不完的樂譜，這些樂譜最終也導致巴哈失明。失明⋯⋯他教安娜的方法是不是和另一位失明的大師米爾頓（Milton）一樣？他教導女兒們大聲念出希臘語，不懂意思沒關係，因為是不需要懂。當然不一樣！巴哈需要妻子幫忙，但沒人會邊讀他們家的筆記本，邊想著米爾頓──這筆記本是用她的女高音譜號寫成的，內容包含郭德堡的詠嘆調，可想而知那是安娜喜歡的樣子。在環繞著康乃馨、白蘭地、咖啡、抽點有益身心的菸斗，除了有兒女早夭和無盡的屈辱之外，生活中還是有很多歡樂的。但最重要的是，有巴哈音樂家族的團圓聚會，這個龐大的網絡遍及四面八方，聚會時他們會唱粗俗歌曲、即興表演、喝酒、笑鬧，而把這些美妙的聚會體驗全都匯總起來，並放進安娜的《郭德堡變奏曲》中成為最後一個變奏，這不可能只是巧合；這最後的變奏是一首「混成曲」（譯注：拉丁文 quodlibet，意思是「管它是什麼，都給我來一點」），是他混搭兩種民俗曲調在聚會上演奏的⋯

好久沒有在一起，來，來，快過來！

甜菜根和大白菜把我推往外。

如果媽媽煮些肉，或許我就留下來！

在重返詠嘆調之前的最後這曲變奏就這樣喚起了愛、家人、缺席與回家──巴哈音樂家族以及詠嘆調本身的「回家」（nostoi）──當然，在每個人的笑聲中，他們慢慢意識到正在發生什麼事，出色的和聲、詼諧俚語與編曲技藝之間的衝突、巴哈麾下的特遣部隊、音樂、愛情，以及生活本身的歡樂。

但是這裡也隱藏有一種悲傷，他所有主要的作品背後也都是這樣。畢竟，除了哄某個貴族入睡，變奏曲的目的是什麼呢？據說有一位俄羅斯伯爵委託巴哈這項工作，好讓郭德堡（譯注：巴哈的學生）可以在伯爵失眠發作時，為他演奏──這些被當作是安眠藥的曲子，肯定得到了豐厚報酬，但卻不是特別編來聆聽欣賞，而是編來助眠的！更早還有小提琴獨奏的《D小調夏康舞曲》，後來我讀到此曲是在他的第一任妻子去世後所

作，當時他不在家，無法救她，剎那間我便懂了為何此曲的比例令人費解，還有股對生存的絕望感。這首夏康舞曲是她的墳，以獨奏樂器演奏複音音樂，是一條悲傷的單一聲線在尋覓已然失去的各個聲部；他為兩任妻子創作一組變奏曲。（不幸的是，這似乎是許多神話中的又一則，令人掃興的學者永遠在踩腳大喊：「錯了！錯了！」，像是要把這對位旋律給拆了。）而且，《平均律鍵盤曲集》似乎有一部分是在他受監禁時所寫的，那是因為他想要接受另一份工作，而在威瑪（Weimar）的原雇主便把他囚禁起來，說穿了就是「競業禁止條款」這種事。有人把這部作品稱之為鋼琴的舊約聖經，讓人想到了路德（Luther）被關的瓦爾特堡（Wartburg）就在巴哈的故鄉艾森納赫，路德所翻譯的聖經、所寫下的讚美詩，後來巴哈為之譜曲，而巴哈也一樣在牢裡的小房間把他的音樂以每一種調子翻譯了出來。

因此，天真的聽眾接近巴哈時，總是在找尋崇高的象徵，而行家（較憂愁，較有智慧）所聽的則是巴哈當時的雜費收入是否減少、是否有遭到官僚密謀構陷的跡象，「不和諧和弦」象徵著有一波「健康風潮」或有人跑到城市界線之外結婚；緊接模仿（stretto）則顯示出需要寫好幾封信才能解決某件與宗教法庭之間的糾紛。如果音樂不是能讓我們投射出一個關於自己的意涵，不管這和啟發我們私生活面貌的「思想與感覺」

之間距離有多遙遠，如果音樂的真實意涵就寫在它的袖子上，我們還會想要聽音樂嗎？

在莫札特裡，我們是有可能拾回成長過程中所遺落的智慧

後來我還是重新獲得右手的功能，也重啟練琴生涯。克里斯多福主張我應該從重頭練，而且應該專練基本功，還要我別只練巴哈那麼絕對。他還建議說，莫札特及其音階練習會為我指出一條道路。如果不會彈音階，那就什麼別的也彈不出來的，我也敏銳覺察到，我的音階的確彈得歪七扭八、錯誤百出。問題主要都出在我的右手無名指。我往高音彈時，從拇指彈到中指一切都正常，可是到了無名指就會縮起來。無名指無法平穩下壓，它會往外伸出去，筆直又僵硬，然後啪地拍琴鍵。

改練莫札特後，起初我感覺好像改拜了假神，燒香事奉巴力（Baal）（譯注：意即離棄上帝），還延誤了我練成「C小調賦格曲」的偉大目標。我從珍貴的「莫札特C大調奏鳴曲，作品K.545」入手，對於沒能和巴哈同在的每一時刻都感到無比內疚。因為只能從對位法的角度看音樂，結果看什麼都不對。右手彈得一手好旋律，但左手到底在幹什麼？只需在兩三個音符之間交替即可演奏和弦，「阿爾貝蒂低音」（Alberti

114

bass）。但實際上，左手只在該小節彈出一個和弦，而右手便自顧自地唱起高音來了。

對位法在哪裡？為什麼左手乾坐在那兒卻沒有貢獻？還有為什麼起頭只有兩個聲部？彷彿某個擁有三支中隊的羅馬軍團齊步上了戰場，後頭跟著的卻是髮色灰白的老兵、三線兵，他們的出現會讓其他人感到事態危急。

這種情況有點兒讓我想起巴哈指揮樂隊的事。有人說他指揮管弦樂隊要比現代彬彬有禮的指揮家們動感得多了，認真想想現代的指揮家真的相當被動。如果有什麼不對勁，他們還是被鍊子鎖在指揮台上似地，只會在空中比劃卻沒有積極作為。相對地，巴哈會在演奏者之間走動，還會對他們喊叫，糾正他們別把低風管吹得「像母山羊在叫」！（Kippelfagottist！）。而且，如果缺了某個東西，他也不怕自行添加上去。事實上，他彈鍵盤的同事們必須習慣一件事，那就是一看到巴哈大師的手從身後緩慢滑出時，那就是要增加幾條現場即興演奏的旋律線了。（正是先聽著他的獨奏作品，才一個個開始加入，形成這些遍及四處的和聲。）過了一陣子，當我們聽其他作曲家鬆散又貧乏的音樂時，例如像阿隆‧科普蘭（Aaron Copland）之類那種「恐懼多音」（polyphobic）的作品時，便會開始想像巴哈靜靜地從後面靠近鋼琴，並在混音中加入三、四個聲部，這才讓那和聲有血有肉起來。聽過巴哈的音樂後會慢慢改變我們聽其它東西的感覺，其它

的聽起來都像未完成的作品，也缺乏實質內容。這就是我在莫札特這部舉世崇拜的大作面前坐下來時最初的感覺。

但那旋律！我以前就聽過一萬遍了——每個人都聽過吧——可當我親手去彈出來的時候，才突然間感受到了它的力量。鋼琴上的巴哈是永恆之聲，不是巴洛克之聲，但這一首卻是永恆的另一種秩序，不只是超越了時間和空間的各種偶然，不只是超越了十八世紀維也納的隨意時尚風潮，而是必然的完美，也是完美的必然。彷彿從石頭裡鑿出來的雕像，這一首是從無聲中雕琢出來的樂音，是真正的帕德嫩神廟（Parthenon）。巴哈寫出了賦格的許多變奏曲，奉獻出許多對位法的旋律，其實他也持續在修改早期的作品，這是我們想像得到的；然而，你無法想像要更改莫札特的什麼東西，這簡直是要把古典圓柱的凹槽從垂直改成水平那樣地不可能。

還有它純粹的喜悅！那些連接第一和第二主題的下行音階，最重要的是，結束隨後的琶音（平衡音階）的那個樂段——那些裝飾音裡透出的輕聲嗚咽、嘶鳴，迂迴地帶到顫音，這讓我不禁想起了一種生活實況，就是狗狗被稱讚說「他是一個非常、好的、男孩」之後，接著要出門走走了，他的主人緊緊抓住那條晃動不已的皮帶，而那狗狗就把

爪子攀在門上拚了命地嗚咽著，在那當中所表現出來的是一種義無反顧的純粹快樂，那是成人完全無能為力的快樂，所以犬科動物的快樂優於人類的快樂，因為犬科動物的愛也優於人類的愛。

叫我吃驚的是，這支「非巴哈」的樂曲太棒了，我邊彈邊哭了起來，此事令我心生警惕。接下來還會怎樣？難道說我最後會去彈蕭邦，加上那些淚濕枕頭的曲子嗎？難道說在遙遠的未來，我會完全失去自我認同，然後開始聽起普契尼（Puccini）來嗎？可是，克里斯多福說對了。莫札特那個世界充滿童稚純真，我本來以為自己會討厭或取笑的，後來卻發現自己早已融化於其中了。我回想起小時候的主日學，還有耶穌令人費解的堅持「我們必須再一次成為孩子」。這怎麼可能呢？都已經做了那麼多這個世界逼「成人」的你」去做的卑鄙之事，我母親在世時，我都已經對她說盡了無情的話，而蘿倫和我在一起都十六年了，我卻仍拒絕娶她，都做了這麼多成人之事，怎麼可能變回孩子？但是在莫札特裡，似乎是有個答案的。它會讓你覺得我們是有可能拾回成長過程中所遺落的智慧，我們是有可能如蓋茲比（Gatsby）一般改變過去，沒有什麼是不可救贖的。

一種最後的德國精神

對我來說，僅次於巴哈那些傷心事、最為特殊的是他的德國精神。樂評家都避免談這個主題（或小心翼翼地、遠遠地稍稍提一下，而且還帶著學院派的棍子），他們擔心與十九世紀德國尚未成熟的民族主義以及後來的納粹扯上關係，但是很明顯，巴哈帶有某種極為特殊的德國特色。對位法的完美之作是出自圖林根邦（巴哈出生的地方）及薩克森邦（他去世的地方），而不是在威尼斯，這件事並非只是偶然。如果這樣說會讓我們不舒服，那就應該反思這樣說的好處與壞處，應該想想巴哈和伊曼紐爾·康德（Immanuel Kant）之間的連結，他們都對秩序及結構設計有崇高的追求，都批判荒謬、都執迷於正式頭銜、違反禮節、雜費收入、製造規則、缺乏法式優雅或英式機智、與幽默感保持距離，就好像它欠你錢似的。只有德國才可能製造出巴哈，然而，沒有一個德國人可以成為竇加（Degas）或奧斯卡·王爾德（Oscar Wilde）。因此，我們不妨認清一件事：國家與文化、好處與壞處，就算這些都僅僅只是傳統和原型（雖然近年來或許也在衰落中），而它們之間是存在有大略重疊的相同之處的。

法國人天生有奇思妙想、風度優雅、從容自若，因而形成了最鮮明的對比。甜點

師製作泡芙，毫不費力；薩克森人則會砸著啤酒杯。法國藝術家沿著繩索以腳尖旋轉；巴哈通常表現優秀，但也有顯得笨拙的時候，也有做出來很努力的（虛假）樣子。到處瀰漫著一種濃厚、嚴峻的織體，好像是粗壯少女們捲起袖子所揉成的麵團，適合做成有益健康的黑麵包，放上一整個嚴冬都沒問題，但是卻沒有能讓寶加的芭蕾舞孃配香檳酒喝的東西。甚至從標題中也可以看出這一點。法國的鍵盤樂器演奏家玩興濃厚：庫普蘭（Couperin）的作品是《諂媚者》（The Flatterer）、《蝴蝶》（The Buttlies）、《摘葡萄的人》（The Grapepickers）或他最好的作品是《滴答振動》（Le Tic-Toc-Choc）。還有一整個致力於征服情愛的亞種：《西班牙女孩》（The Spanish Girl）、《活潑的人》（The Frisky One）、《大膽的人》（The Bold One）、《危險的人》（The Dangerous One）──接著是《懊悔》（The Regrets）。而且不只是庫普蘭；還有拉莫（Reauau），他的作品名稱有《鳥類聚集》（The Gathering of Birds）或《敏感的人》（The Sensitive One）。這不是很有趣嗎！然而，巴哈的作品諸如《三聲部里切爾卡》（Ricercara 3）、《帕薩卡里亞舞曲》（Passacaglia）、《C小調賦格曲》（Fuguein C Minor）、《鍵盤的練習》（Die Clavier-Übung），其中包含了所有模仿法式舞步的組曲，有如青少年在迪斯可舞廳慢舞時左搖右晃。與此同時，義大利的韋瓦第則喚醒了春天，以及春日的快樂時光：

春天來了。

鳥兒以歡樂的歌聲問候她，

和風吹動的泉水，

甜蜜低語，潺潺溜走了，

但是從巴哈那裡，我們聽到的是：

懺悔與惋惜，懺悔與惋惜，

把犯罪的心磨成了兩半。

法國人很酷，至少在巴黎是如此，至少對歐洲人而言是這樣。但巴哈根本不酷。一直在努力並不酷；就算你程度好到可以毫不費力地譜出對位旋律，但沒有努力再努力的話，那是不可能寫得出來的。

我們在其它學科中也注意到這一點。哲學家叔本華曾經舉過一個關於「有趣」的例子……

如果我們認為兩條線需要相交才能形成角度，則兩條線在延伸後相交，而只在切線

的這個點上與圓相切，但在這個點上，切線與圓完全平行，如果我們牢牢記住相關的抽象信念，即一段圓弧和切線之間不可能有角度——而當這樣的角度就出現在我們面前的紙上時——這馬上會讓我們強顏歡笑。註4

這，這就是偉大教授對於「有趣」一事的想法——他會讓我們強顏歡笑。誠然，這只是說明了程度較低的笑點，是為了接下來真正笑到抽筋做準備，但即使如此，這段話讀起來像是千辛萬苦尋求智慧的諷刺文，只是「自嘲式幽默」的一個例子而已。

當然，不應該誇大這些差異。《平均律鍵盤曲集》有很多前奏曲（第一集的降B大調！）也是急呼呼地叮噹響；《郭德堡變奏曲》裡面也有很多歡笑歌唱。「走路低音」（walking bass）聽起來可以像爵士樂。東德居民（Ossi）巴哈並非什麼時髦人士，但他也不是老古板。例如，哥德堡的主題變化就很微妙，一般說來幾乎都是隱而不顯的，不像是，好比說帕海貝爾（Pachelbel）有首愚蠢的卡農曲那樣，一遍又一遍重複著同樣的花式，而哥德堡甜菜根和大白菜裡面的笑聲卻可以讓人從頭聽到尾。但總的來說，你不禁會想到把康德、吉福（Kiefer）、華格納和電影《慾望之翼》（Wingsof Desire）裡圈起來的那條弧線，多半沒有在大笑，卻是嚴謹深沉、更以理性為上。至少在巴哈音樂裡，那道弧線的背後（有時是遠遠的背後）存在著他獨有的美德與執迷——技藝、職

責、行會、產業、秩序、精準、守時、合約、收據、檢驗與審查。這些特質所帶來的結果可能幾近無情，例如巴哈曾堅持他堂弟必須付費才能拿走一本《音樂的奉獻》，或者為學生所寫的推薦信裡也不帶絲毫感情，但這些特質也讓他能自我克制，做出常人做不到的事，例如有一回巴哈應邀檢驗（當然）由約翰・謝貝（Johann Scheibe）所建造的管風琴，此人的兒子曾嘲諷巴哈的音樂。儘管如此，最後巴哈還是宣布那架管風琴並無瑕疵——只要「通過管風琴所能經受的最嚴格檢查」就可以了。[註5] 我們可以從「他有二十個孩子」當中看到愛，看到某種不屈不撓的特質，我們也可以從「無法想像巴哈會外遇」中看到一種極大的忠誠，看到這些美德自有芬芳。地位對於維持秩序很重要，因此地位也發揮了作用。在他出版的第一本書的書名頁便可看到他將自己形容為「高貴的薩克森—魏森費爾曾，及萊比錫正宗管弦樂隊指揮兼舞蹈音樂總監」（Hochfürstlich Sächsisch-Weissenfelsischen wirklichen Capellmeistern und Directore Chori Musici Lipsiensis），這段話不需要真的去翻譯成其它語言也能瞭解他想要說明的是他有多麼重要，要注意的是直到今天了，類似的情況仍然存在，所以一個人必須接受多方面的訓練，才能與德國商業夥伴打交道，還要使出美國人不懂、既荒謬又拘謹的老套，（「萬分尊貴的施密特先生，敝人寫這封信是想邀請閣下……」）。德布西從他的法式觀點捕捉到了所有這一切，他抱怨「老薩克森領唱人」——說他「不論要付出多大的代價，都堅持

要落實一個平庸想法，雖說他技藝超凡……卻都不足以填補這種堅持所帶來的可怕空虛感，技藝勝過靈感，當然也就忽略掉自己的實質利益。有時，真想要用啤酒杯搗碎那個脆皮小泡芙。

感！」註6 然而，巴哈這份仔細認真所強調的是秩序規律重於機智風趣，

巴哈發現了韋瓦第及其他音樂家後，便開始了他的災難——著迷於義大利。他受法國的影響主要是表現在組曲（suites and partitas）的舞蹈形式以及浮誇的序曲，而他成了義大利迷則可從《布蘭登堡協奏曲》（Brandenburg Concertos）等管弦樂作品，以及以「受難曲」形式嘗試創作怪異的教堂歌劇中瞧出端倪。從某種意義上說，所有的歐洲音樂（沒錯，是全歐洲）當然都是義大利的產物。有帕萊斯特里納（Palestrina）的複音音樂、蒙特威爾第（Monteverdi）的歌劇與如歌的宣敘調、獨唱曲（Monody）的關鍵發展，這些音樂著重於主要旋律（有別於帕萊斯特里納那些優美卻哼不出來的彌撒曲），科賴里（Corelli）純器樂的興起，管弦樂隊等等。甚至管風琴傳統也根植於諸如富雷斯可巴第（Frescobaldi）這樣的音樂家，以及如「托卡塔曲」（觸技曲 Toccata）這樣的義大利曲式。巴哈開始在威瑪工作後，棲身於教堂中又名「天堂城堡」那高聳的小型管風琴旁，並可使用一座很棒的——各方面都很棒的——的音樂圖書館，在那個時候，我們還是能區分他在一般情況，與他特別轉向義大利風格之間的差異。

那麼「迷義大利」有什麼不好呢？別忘了，一般說法是巴哈吸收了各國風格，然後再加以綜合而成為人人喜愛的作品。但是，想一想《布蘭登堡協奏曲》，它代表了巴洛克風格最震懾人心的一切，那個有黃金滾邊的華麗年代。（若到歐洲旅遊時，來到了一間被冠以「巴洛克式建築傑作」的教堂時，請趕快逃命。）首先，協奏曲幾乎總是由大鍵琴演奏，這件事本身就令我反感。為求音樂好聽，必須考慮只有鋼琴版本的，樂評家和客座教授當然會考慮這樣做是否不正統，因為他們比較喜歡「不好的正統」多過「好的不正統」。然而，直笛是擺脫不了的，直笛也是巴洛克時代的另一種嚇人的配備，直笛的存在就是附近存在著沉悶單調以及穿長統襪男子的信號。（有誰曾因為與直笛有關的事，心臟差點跳出來嗎？）即使換成長笛也無濟於事，因為我們早已聽過有直笛的版本一百萬次，並已經在印象中覺得這樣很恰當了。或許僅僅只是因為與泰雷曼有關才會這樣，但是一打開收音機，聽見多支直笛嘰嘰喳喳只會吸光你的生命元氣。

其實，正是協奏曲嘰嘰喳喳這種快活感讓人聽起來覺得很洩氣。而且，肯定還有其它更為明確的特點讓人心生反感：稀疏的複音；由管弦樂團的合奏（tutti）與獨奏者間奏（ritornello），這兩者交替出現很是乏味；象徵裝飾繁複的宮殿閃閃發光，這樣的節

奏太過年輕時髦；自南方風格中抽離出來的旋律結構與對位法不合拍。協奏曲當中最好的創作是《第五號鋼琴協奏曲》，我們可以聽到用鍵盤精確演奏的作品，且因免於聽小提琴而得到喘息。但從根本上講，是因為這些義大利作品一直想要討好聽眾，才會那麼令人失望。這些協奏曲是用來引誘在大廳裡嘰嘰喳喳的紅男綠女，很像隨後的維也納風雅音樂。你可以感覺到它們渴望討人歡心，不想去羞辱或質疑誰。這跟寫給同行音樂家看的偉大鍵盤作品是多麼不同啊！這也和悲傷的《馬太受難曲》是多麼不同啊，後者的主題使得巴哈把生活中的美好放在一邊。這些協奏曲是這位藝術家在學習低頭鞠躬、勉強渡日、乞求成為某社團的一員、為侯爵做音樂。它們代表著我們所有人都在學習如何在世界上出人頭地，在我們走出家門時如何掩藏自己的悶悶不樂。巴哈全部以大調來編寫他這六首協奏曲，免得讓人聽著洩氣，就像我們要發怒時也會微笑、假笑一樣；它們是要在鍵盤上做私人告解時的公關備忘錄。

巴哈竟然有什麼作品是有缺陷的，光是這樣的想法就會讓某些人覺得很震撼。要談這一點的話，很多人都以為只要是古典音樂就很棒，只要有人說不喜歡某個主要作品、某位作曲家或某個時期，那就是愚昧。熱心人士會憤怒地說，有批評觀點就是「主觀」、就只是「個人意見」而已，似乎愛樂者個人若比較偏愛天主教的品味，那麼與「眾說紛

絃」比起來，他的意見就是比較差。事實是，我們越把鏡頭拉遠，從某一特定作品拉遠到某一藝術家的全部作品，到某一歷史時期，到某一種體裁，到整個人類文化那麼遠時，我們就比較不會一定要防衛什麼，而能抵擋住某種隱形洗腦的可能性就越大。藝術家僅僅是他們作品的載體。一本書或一部電影要取得好成績，有很多東西必須全都做對了，否則總是會有阻礙它成功的可能性，因此，從純粹的統計學觀點來看，某人大部分或全部的作品都要能偉大，那真的是機會渺茫的。我們都在退縮成平庸的過程當中。只有鋼琴老師、助理教授和博物館的高層人員才會說服我們巴哈（莎士比亞、達文西……）總的來說，一定值得你花費時間金錢──我們再辦一次研討會吧，再舉辦一場獨奏會吧。

文化上的成熟度是展現為更有欣賞能力的過程，這也許是因為一開始社會大眾就是「沒有欣賞能力」的，但是有時候人們「不欣賞音樂」才是我們需要的。在教孩子們學會辨識，並解釋為什麼某物不好或平庸時，我們可能已傳達了大量的訊息。其中最為呆板的教法是，「你不可以不喜歡荷馬史詩或巴哈音樂」。重要的是孩子們有這些反應的原因，以及這些反應是他們自己思考過的判斷，或單單只是缺乏體驗。那麼，巴哈有沒有那種很無聊、很公式化又很悶的作品。這個問題的答案是什麼應該很清楚了，讓人覺得無聊一定是不好的啊。這當是不好的嗎？正如德布西所說，更好的問題是，巴哈音樂

中並沒有什麼羞辱的問題；甚至華格納也會點頭表示同意——想想他創作的北歐神話歌劇《尼伯龍根的指環》（The Ring）當中那些場景，諸神之王沃坦（Wotan）向各個角色解釋了觀眾才剛目睹的劇情，卻把未知的劇情以幕後揭露的方式呈現出來，這樣子懲罰觀眾是任何明智的製作人都會喊停的。如果我們可以對此翻白眼，那麼我們也可以稍微對巴哈翻白眼，特別是這些錯還可以推到義大利人頭上呢。

不過，我們仍尚未觸及巴哈人生當中最具德國人本色的一點，那就是對官僚制度不斷抗爭。關於這種對官僚的執念，德國並不孤單。真要比的話，俄國人對一式三份的表格與護照本裡的戳記一直都展現出更為徹底的熱情。但重要的是動機。在俄國，官僚主義的最終目的是集中化與控制；其動力是一種暴行，也就是在你要想做什麼事之前，都應該想想是否可以未經上級允許便去做。相形之下，在德國，人們對官僚主義本身有一種比較崇高的熱情。「程序不只是一種手段，程序必須始終被視為是目的本身。」無論俄國或德國，辦什麼事都要花很長時間，而且最後還是辦不成（這是一個膚淺美國人的觀點），但在德國你不填表格，只是一個勁兒要寄包裹，你遭到拒絕的原因至少是出自官僚的責任感，而不是因為他們有卑劣、不可告人的動機。也許是這個原因，所以俄國人會嘲笑／讚揚像果戈里（Gogol）這類作家所寫的官僚作風，但身為波西米亞人的卡

夫卡（Kafka）卻能描繪並反映出德國文化，而且描寫得可說是無可比擬。《城堡》（The Castle）中所描繪的辦事員，以及他們對文件的熱愛，沒有文件可以處理時的絕望感，還會對有更多文件可處理、且因此更受青睞的同事橫生嫉妒。

先前談到巴哈的薪資爭議，最後是以他一封寫給波蘭國王的信告終，但相較於即將爆發的官僚抗爭，這件事只是小菜一碟。例如，巴哈與教區牧師埃內斯提（Ernesti）的衝突，就任命男童合唱團的領唱一事以大量的書信往返未果，讓美國人絕對想不到的是（又！）要寫信給波蘭國王！巴哈對於牧師正在嘗試的新制度大為吃驚──吃驚。他提到了幾個關鍵字「新政策」、「篡位」、「羞辱」、「公開侮辱」、「侵占」和「無法挽回的失序」。反過來，埃內斯提因此對於巴哈所提議的激進改革，而且無視牧師權威一事，也是無法充分表達他有多「吃驚」。註7 巴哈首先向市議會投訴，跟著又有第二、第三和第四次投訴，然後才收到埃內斯提長達七頁的抗辯，結果市議會頒布一項命令，卻反讓巴哈一狀告到該市的宗教法庭，訴訟案一樁接一樁，再來就又只能寫信給波蘭國王了。我們幾乎可以聽到法庭上的憤慨陳述，而幾個可憐的官員將此案發回該市的宗教法庭後，接著是來來回回互踢皮球……巴哈抗爭的成果已被歷史吞沒，就像電影《法櫃奇兵》（Raiders of the Lost Ark）中的約櫃一樣，似乎整件事的重點是在於官僚這部機

器的運作本身，而訴訟結果如何根本無足輕重。這個故事讓我們想起了卡夫卡、克萊斯特（Kleist）都經歷過萊茵河收費站的折騰之旅，只是不知道誰的故事更令人難過些；巴哈受官僚機構折磨，或說官員也不得不忍受他無盡的投訴信件，還附上一大堆附件和證據。（接著呢，誰知道？或許卡夫卡說文件卷宗會帶來類似性快感是對的。）在經歷這一切之後呢？咦，還是回去寫《郭德堡變奏曲》，所以這部作品除了表達愛與思鄉之情外，想必也抒發了對德國官僚的感覺吧，就像華格納音樂裡有祕密躲避債權人，並誘惑客戶的老婆之實一樣。

誠然，巴哈有一種普世性，先吸收一切，再把它發揚光大，變得更為完整，然後從自己的作品當中反映出來。在這一點上，或許他是以一種德國人獨有的方式表現出他很不尋常，也很優秀。當時的法國人和義大利人原本也可以從德國音樂家那裡學到很多，雖然巴哈對他們有濃厚興趣，但是並沒有誰對巴哈這樣的人物表現出同樣的興趣。這樣的比較似乎不公平——韋瓦第出名的原因與巴哈並不相同。這就讓人不得不問一句了，因為韋瓦第之所以相對有名，有部分原因是「德國人會讚揚義大利人，但義大利人卻往往會忽視德國人」這樣的結果。無論如何，在對彼此的好奇心、在對技藝無私心的堅持上、在文化上的謙卑特質等方面，這種雙方不對稱的影響依然存在。德國路德教派似乎

對義大利天主教徒都在忙什麼更感興趣些，但是反過來說，義大利人並沒有這樣。因此，「普世性」本身就顯得很特別。但是，巴哈的吸收與發揚光大也會隨其擴大而扭曲。舞蹈動作要轉譯為圖林根的對位旋律並不容易，因此迪斯可舞廳的燈球飛快旋轉，我們卻一路跛行。沒有覺察到這一切，或說儘管覺察到了，卻依然無法阻止自己這樣，這就是我們在巴哈身上所見到的一種最後的德國精神。

他就是希臘神話的工匠之神代達洛斯（Daedalus）

這大半年來，我幾乎只彈了莫札特作品編號 K. 545。雖已盡力，但仍無法流暢彈奏這首曲子一開頭的一連串下行音階。我的右手像一隻總往側邊爬行的螃蟹，那無名指像一隻歪曲的蟹腳老往前頂出去；有時候，我的手也像在叢林中跌跌撞撞的大象，無法控制自己的象鼻四處亂甩。莫札特是簡約的極致，卻也會把每個小缺點放大到極致。

事情變得更清楚了，你並不是真的在學什麼新曲子，你是在養成新技能。每首新曲都在問學生一個基本問題：你會彈琶音嗎？你會彈顫音嗎？你會彈對位旋律嗎？而 K. 545 所問的是所有問題當中最簡單的一個：你會彈 C 大調音階嗎？沒有用到黑鍵，全部

130

都白鍵。但令我惱怒的是，C大調音階竟然是最難彈的。手指頭無處可藏，沒有一點小山坡或縫隙可以掩飾小尷尬，雙手的配置保持不變，弱肌群無可放鬆。它就只是一片白色海洋，綿延無盡、無聊、無差別，好像《白鯨記》（Moby Dick）裡的白鯨，其恐怖之處就在於那一身白。

這應該很容易才對啊；即使那時我已經有一點巴哈的基礎了，即使所需要的技巧並不相同（因為巴哈幾乎沒有延長音階〔extended scales〕，也沒有像莫札特那樣赤裸裸的），可是每一根手指頭的長度和力道各有不同，要精準地彈出下行音階就是困難得要命。不過，曲子本身倒是帶給我無窮歡喜。我如此彈奏起來是一種刺眼又刺耳的不協調，是在純真神性、典雅音樂與我笨拙的未遂企圖之間的不協調，也是在大師的藍圖與我按圖卻只能堆起瓦礫之間的不協調。

我開始比較注意起手指頭來了。不是盯著琴鍵或樂譜看，而是凝視著琴蓋的黑色鏡面所反映出來的雙手。起初，看起來都還不錯，但最後我發現全都錯了。我兩手小指會以銳角角度往外飛。第二根手指經常過度旋轉，從琴鍵滑過而已；第四根手指則向上翹起而不是弓起來。我下定決心要讓這十根笨拙的美國手指頭（經地鐵拉環和汽水瓶罐塑

形而成）在莫札特的曲子裡優雅地捲曲起來。經過好幾小時的哲學分析與觀察，我終於領悟到我需要做的事情：我必須從整個手讓手指往下觸鍵，再把手指全部往上提。這就是我在兩年之間所得到的最大啟示了。如果這件事聽起來荒唐，我只能說我以前沒這樣做過，連試都沒試過，真的。我以前做的練習比較像是在鋼琴上捏緊拳頭。但是，技巧要全部改變、重新調整是一項艱鉅任務，特別是我發現一旦學會了一些曲子，那些技巧就內建了；改變我現在都是用反射動作在彈。正如巴哈會不斷更新他的手稿，因為以前那些曲子我現在都是用反射動作在彈。正如巴哈會不斷更新他的手稿，添加額外的旋律線，並潤飾對位旋律一樣，所以演奏者也必須依據自己更為進化的技巧不斷自我修正，即使這樣做意味著要全部打掉重練。

克里斯多福一直以來都對外宣稱他偏愛莫札特多於巴哈。但他都用很誇張的方式在表達，所以朋友們會突顯出他們之間的一些細微差異來製造出很有意思的衝突場面。我在說莫札特的小夜曲有多了無生趣時，他就會隨意說笑似地回敬：有些賦格曲就是在做苦工而已。我坐在鋼琴邊，狂發簡訊問他該拿我的手指頭怎麼辦時，不管是出於為人慷慨還是因為討厭燻魚，他總會回覆我。「這星期用百分之五十的節奏彈看看」、「用大拇指去抓那個低音F」。當我說到我真是搞不懂，為什麼我彈巴哈還算是差強人意，卻

132

掌握不了莫札特的音階，他則回答說：「沒關係的，你只是專家而已啊！」。當然，這層意義上的「專家」只是在說我能力尚且不足，但這是他安慰我的方式，以一種好玩的態度讓我去注意自己的不足之處，而不讓人難受。他很有這方面的靈敏度，很知道該在哪種音域敲哪個音符才能得到所需要的效果。一開始我對他有興趣正是因為這一點，我們讀十一年級時曾經一起哀嘆《金屬製品》樂團的《黑色專輯》（Black Album）。他這種有如地震測量儀般的靈敏度具有蓋茲比風格，而他的金錢觀、缺乏突破的悲劇性格也是如此。他的原生家庭是比較鄉下地方的人家，他遭遇到無解的家庭問題，最後是在不停的尖叫聲中跑過白色地毯，不知打破了什麼，他就無法回復到以前了。在音樂學校某次特別粗暴的對待之後，他也是奪門而出，不再回頭。

早晨上班前我在練琴，便將這些訊息發送給他。最近我為了隔音，在小琴房鋪設了泡棉墊，寂靜中，雖然我凌虐著莫札特的音樂，可他還是讓我彈奏得有如指揮家手中的指揮棒一般流暢，還讓音樂助我挺過了一天中所有的難關。它支撐著我做完學校的主動學習計畫，該計畫假設學生再也無法一次保持不動超過五分鐘，而我們都瘋了還望他們透過聽課、寫筆記就能學到什麼東西；它支撐著我通過終身職審查案，那當中要仔細琢磨某某教師是否睡遍了他的研究生們，以及他對教導任何人任何東西完全不屑一顧是

否會阻礙他晉升終身職（當然不會！他的期刊論文受到高度引用）；它支撐著我走過蘿倫和我不和期間，宇宙縮成一個小球，只剩下虛無與死亡──只要身旁有莫札特的輕柔樂聲就沒關係了，像閃閃發光的喜悅般一路照亮了白日的暗黑。

深入閱讀巴哈傳記時，我耳邊響起了第三個主題。（因為據說巴哈一生沒經過大風大浪，所以人們可能猜想他的傳記書都很薄吧，但是十九世紀德國音樂史家菲利普·施比塔（Philipp Spitta）最著名的作品正是大部頭的巴哈傳記，有上千頁之多。）有些人認為這第三主題一定是要講巴哈的「天才」，但這樣的說法就要問更多重要的問題了。

儘管「技藝」一詞也不完全正確，但或許比「天才」好些。這樣說吧，我們真正想傳達的是「行家」（Fachmann）這個概念。行家就像是受過訓練的水電工，你會因為他的專業而雇用他，或像是（Fach）指的就是主題、領域或行業。但是，「行家」也意味著「精通某種技藝」，而「專業」一詞通常並不完全有達到這種高度──成為專業人士大多只意味著人家願意付你錢。因此，「專業」會讓我們想到工作報酬，「專家」則讓我們想到範圍限縮起來，而「行家」首重專門的知識、技術與訓練。「匠人」或「熟手」的意思比較接近「行家」，但是沒有水電工會形容自己為「匠人」或「熟手」。

「行家」一詞有積極和消極的涵意。此一概念更早的版本也同樣是如此，例如古希臘論文中即有「技術員」（technikos）一詞，通常也翻譯為「匠人」或「熟手」。這些詞彙的最大重點在於既往上指向大腦，但也往下指向雙手；這些詞彙包含了某個領域的知識，以及必然具備的專業技能，但也暗示著某種髒兮兮的模樣，比較重視實用性。

從事經理人的工作，或在知識領域工作的人都成不了行家。CEO 不是行家，理論物理學家也不是，即使他們對自己領域大大小小的事情一清二楚。相較之下，有些實驗室設備操作複雜，那些操作技術超群的放射科醫生，或操作實驗的物理學家反倒有可能是行家。

還有，行家一開始是按照某人的指示工作的，訓練行家的學校通常有特殊的計畫，入學門檻較低，而其大小考試本身既是過濾門檻，也是通往聲譽卓著的行業的閘口。這樣的事實卻反過來引起平等主義者的焦慮，致力於改革制度，並發下要消除這種社會結構的不實承諾等等。

這一切可追溯到好幾世紀以前。「行家」的概念令人回想起古時候的「行會」（guilds）、出師的學徒、高難度的執照核發，對匠人精神的執迷令人讚嘆，但又疑似為了維持標準及價碼而將對手拒之門外。相較之下，美國的「專業人士」反映出的記憶要短得多，只回溯到工業時代，而那個時代是站在消費者這一邊，是與索價過高的行會

與工會大戰的。專業人士因為待遇不高，也因為受制於殘酷的削價競爭，所以對於本身的技藝並不會執著於精益求精。我找的水電工是要像樣沒錯，否則他就輸給對手了，但美國的傳統並沒有什麼可以讓水電工在他自己的領域裡培養出他內在的趣味，那是一種自主意識，是即使多知道某事不會馬上有錢賺，但不知道的話，是會讓他無地自容的。

因此，美國人既沒有「行家傳統」的優點，也不會有其缺點。只要你生活過得還不錯，就不會對靠自己雙手掙錢、對受限於必須有人監督這類工作有一絲看輕。大學教育的珍貴，並不是因為可能在大學裡學到什麼，而只是因為可以掙脫某個被粗俗、唯物主義的詞彙定義過的夢想或幻想。在美國，根本不需要工作的百萬富翁，在聖誕晚會上聽到白手起家的小工匠迫切分享成功故事時會有羞愧感。但是，另一方面，美國人缺乏對專業技能的欣賞，也缺乏對專業技能背後的訓練與學習的瞭解。我們如果不是在經濟現實中追求平等，就是在態度上追求這個概念中重要因素的瞭解。我們如果不是在經濟現實中追求平等，就是在態度上追求社會平等，結果我們都成了知識上的機會主義者，這一切所帶來的連鎖反應是很平價沒錯，卻也會爛得可以。

當然，巴哈不只是行家而已。過去不認為音樂演奏家是工匠，而成熟的作曲家也高

136

過藝術家太多，無法適當納入此一類別。任何暗指他是彈琴的苦力、樂工之類的說法都令他憤怒，他渴望自我要求以成為這門技藝的頂尖高手，追求一個又一個頭銜以茲證明，創作一部又一部作品以為示範。如果有什麼鍵盤技巧，巴哈一定知道，如果某個圖書館有什麼音樂新發明，他一定會找到。他瞭解有關管風琴和聲學工程的一切知識，他的程度好到可以受僱查驗諸如謝貝（Scheibe's）所新製的管風琴，他不僅能夠評論音色，也能論斷其金屬部件。他具備技術、技藝、藝術、賦格的藝術──唯有根據行家的文化及其行會網絡，才能理解這句話及其所指的資格條件。在德國各地巴哈家族網路，他們甚至有自己的行會，互相支援，並舉辦《郭德堡變奏曲》中所提及的「甜菜根─大白菜團圓聚會」。然而，值得注意的是，巴哈對抽象理論從來都沒有興趣。至少在和聲、聲學和其他方面，他絕對掌握了這些知識的精微差異，但他從未表示過絲毫興趣要將這種知識形式化，或撰寫有關這種知識的論文。他就像大師級棋手，在棋盤上所向披靡，卻對行棋理論或「殘局解析」興趣缺缺。在這方面，他也是匠人，專注於自己在鍵盤上的雙手，專注於自己能創造的作品，對於只追求知識本身，或對於亞里斯多德純粹沉思的理想並不關心。或許巴哈本質上並不是行家，但是不依賴金錢或社會聲望，仍執著於技藝與技法是「巴哈之道」的中心思想，也是由崇拜行家之傳統而來的。

美國人是在沒有技藝文化的結構底下在談藝術的，尤其因為他們是在沒有中世紀或文藝復興時期作為修正期的情況下便受到浪漫主義的影響，所以他們往往會用「天才」來作表示。歐洲人可以透過帕萊斯特里納來看華格納；美國人基本上是做不到的。

美國人所謂的偉大藝術家並不是匠人出身，也不是什麼類似匠人的實作者，而是一種無法解釋的天才。會讓孩子們學彈樂器，但若不喜歡，就不學了，除非是受外來移民的傳統所影響，否則美國人不會想到為了要讓孩子成器而（輕輕地）打他們。美國孩子都會讀到或曾讀過《白鯨記》，但是老師會講解書中所論及的技藝嗎？更不用說會為了讓學生習得這些技藝而開設訓練課程了。例外也是有的——現代主義者就很重視技術，艾略特和艾茲拉·龐德（Ezra Pound）所謂「給更靈巧的匠人」（il miglior fabbro）等等，但是後來他們都變節了。市面上講天才的書籍數量高達講匠人精神的三十倍之多。

巴哈關心自己的專業技藝與上帝的榮耀，他還參與大教堂的建築設計、半匿名，也不愛出風頭。沒有人告訴沙特爾（Chartres）大教堂的建築師們說，他們都是天才。但是不久後就要出現如搖滾明星般的藝術家了。貝多芬、帕格尼尼、李斯特、音樂會的首席女歌手們已經排好隊也許就在漢堡歌劇院裡，靜待榮耀加身；好比說韓德爾吧，他可

說是巴哈的雙胞胎兄弟，他象徵著巴哈未曾走上的道路。而且，完全沒有記載說巴哈有一絲一毫在嫉妒誰的專業，或表現出輕蔑、優越感或自誇（除了他要減輕自己的地位焦慮之外）；只有在有如此大能力的人身上才能看到這種謙讓，他的一切都表明了他專業上的好奇心，以及對自己作品恰如其分的自豪感，他不需要聽到別人稱讚他，也沒必要看到別人失敗。出於同樣的原因，即使一開始要修改自己的作品很令人吃驚，但是巴哈依然很樂意不斷地去改善。每一件作品都不斷地在精煉和改善，並在適當的時候回收利用，因為沒有什麼是永遠完美的。他的音樂不是在夢境中出現，也不是導致迷醉的鴉片類藥物中出現。巴哈音樂是藝術品，永遠都可以依據新需求、新技術和新眼光進行重製。

如果巴哈只是個天才，那麼他的藝術消失與否根本無關緊要。天才會任性地發掘出以前沒有的問題，而事實證明人們還很高興有這些問題。解決問題並不是重點。無法在他的《共和國》（Republic）解釋既然有罪可以不罰，為什麼人應該做對的事，這樣的柏拉圖是天才；未能將他所有的藝術凝聚成永不止息的旋律，這樣的華格納是天才。天才需要能看到別人未曾看過的東西，那就是「智慧和青春」。然而，藝術巨匠比天才更高一籌，因為他創造了完美的藝術品。看重天才多過藝術匠是在盲目崇拜創作過程，而非作品本身（這肯定是不成熟的跡象），因為到最後，具有重要意義的是作品。作品才是

關鍵所在。

天才來來去去；每個時代都有自己的天才。儘管別人什麼都沒看見，但總是有人自發性地，無師自通，能看到他要攀登的山峰，能看到他要克服的難題。失去了一個愛因斯坦或德布西是很不幸，他們所仰仗的是他們個人的見識，而不是公開的技能，但是會有更多的像他們這樣的人。沒有愛因斯坦，科學仍會繼續前進，像德布西這樣絕無僅有的藝術家也會如雨後春筍湧現。然而，不會有另一個巴哈了，因為他所習得的這些技藝本身已經罷了。能孕育出藝術巨匠的環境就好比有孤峰的北美大草原，如果大草原本身都消失了，那麼孤峰也會消失。這也像荷馬的情況一樣，學生們都幻想他是個住在奧林帕斯山某個山洞裡亂塗鴉的天才，但實際上荷馬只是把一個現存口頭詩歌的龐大體系加以統整罷了。荷馬是自然而生的產物，不是稀有的奇人。因此，巴哈就是布克斯特胡德、韋瓦第，也是帕萊斯特里納，只不過他對藝術有更加完美的掌握；巴哈與製作風箏和玉米田迷宮的普通工匠相比，他就是希臘神話的工匠之神代達洛斯（Daedalus）。不會再有另一個詩人荷馬的原因並不是從此就沒有足以媲美的天才，而是因為希臘史詩的傳統已然不再。賦予它意義的所有要素——缺乏書寫系統、處理口述傳誦所需的慣用語句和描述特徵的修飾詞、對於青銅器時代英雄的遙遠記憶——都已蕩然無存。同樣地，巴哈

並沒有只為解除他影響力不足的焦慮，而想盡辦法建立什麼新傳統。相反地，他陶醉在自己的時代中，只想要讓以前的作品更趨完善，並做出自己獨特的貢獻。然而，如今那個傳統本身已經消失了。

該在何時何地才能找到有史以來最偉大的音樂家呢？很難說，但肯定不是在十七世紀德國圖林根陰暗的森林裡，那兒住著兩三萬個窮困的貧民。偉大取決於人才，人才取決於人口基數、財富與合適的市場，這些優勢十七世紀的圖林根邦一個都沒有。然而，格林姆（Grimm）的幽暗森林卻催生了巴哈，而我們現在雖有這麼多人口與資源可供利用，但是我們的音樂會被未來百年的人們記得的並不會太多。真正的奇蹟並不是故人集體創造了巴哈，而是現代人是多麼快速地就讓他消失。（要是你在聚會上說，人類在音樂上的成就早在一七五零年即已達到巔峰（誤差範圍六十年），每個人都會大笑，但若要求他們說說看，還有哪個時期真的有更好的音樂時，他們就沒辦法笑那麼大聲了。）

自從巴哈的時代以來，肯定有更多優秀的音樂人才，但他們之所以不能創作，是否只是因為我們要求的東西不對了，這種想法縈繞我心。如今的音樂訓練是導向一種博物館藝術，旨在把過去的作品完美地表演出來，而不是導向獨立創作。不得不納悶：如果把化石丟棄，從十歲或十一歲起即可參加複調即興演奏比賽，以及數字低音演奏比賽，如果

我們扔掉錄音裝置和確實差勁的表演，是否就可以培育出一點需求，扯動拉繩，啟動良性循環？

若非如此，我們要重新掌握巴哈技藝的唯一希望只能寄託於機器了。不久前，我們的希望曾寄託於中國、印度或日本，並受益於他們的優秀人才，但明擺著的事實是，幾乎沒有國家會對系統和聲（systematic harmony）有極大興趣，更不用說對位法了。如果電腦可以透過圖形識別在一分鐘內自學下棋，甚至精通棋藝，那它們怎會無法模仿音樂風格，並生產出幾百萬首賦格和交響曲呢？當電腦去嘗試（真的積極地嘗試）之後，它們努力卻帶來憋腳的成果會不會讓巨星巴哈的光芒更加耀眼，還是說會像它們讓圍棋界尷尬萬分那樣令巴哈黯然失色？它們是否會超越人類所能預想的可能性呢？它們是否會超越模仿特性，而達到更高水平的普遍化，並寫出像《郭德堡變奏曲》或歌劇創意曲那樣的原創作品？如果真的做到了，我們應該感到高興還是悲哀？

莫札特逼我承認「我無法正確彈出連續八個音符」這個事實

作品編號 K.545 的「再現部」（recapitulation）從 F 這個「錯誤」的調子開展，克

里斯多福聲稱這是因為當中有某種複雜的和聲之故，但我覺得原因就是較高音域有一種純粹美感。不知何故，那個永恆主題越聽越高，越感空靈（但是G可能就太高了），我甚至更能覺察到要模擬出這種聲音的最佳指法了：海藻群在清晨的潮水中起伏擺動；可是當我嘗試那樣子去彈奏時，全身卻變得僵硬，動作也困難起來，就像穿著釘鞋鑿冰前行。

同時，克里斯多福一直在更改學習目標。那幾首創意曲你都學起來了嗎？恭喜恭喜，但是若無法從任意一個點開始彈奏，就不能說自己真的「學到了」喔？（從「第十七小節，第四拍──開始！」）可以自自然然彈出每首樂曲當中的每一個獨立聲部，先不管其它聲部嗎？在碰觸琴鍵之前，是否能先把每一段都準確地唱出來？有時他給我的建議還彎彎詭異的，例如在練琴前把手臂泡在水中一小時，或在深夜發簡訊給我說，若不在那一刻馬上起身練習，就表示我還不夠想要彈鋼琴。我慢慢學會模仿他的句型，回應他道：「如果你不用抗風濕病的蜂蜜在身上厚厚塗一層，就表示你真的不夠在乎自己喔。」他說這些話到底是認真的，或只是在開玩笑，還是說酒喝多了，我一直都沒弄明白。與他的這些交流倒是提醒了我，隨著時間發展，你的老師會變得更像是私人教練，然後變成激勵者，最後則成了一個與你志同道合的人，在你需要時把你惹毛。

克里斯多福向來認為莫札特會讓人反思現實，這一點他說得對，反正我已經知道巴哈也會愛上莫札特的，但這件事也不知怎的，對我來說還是有差別的。他對自己的音樂態度充滿信心，無可動搖，而除了對其專業的好奇，也沒有人會讓他煩憂，他把簡單如545這樣的樂曲變成他作曲技藝的代表作。我能確實看到他在某個時間旅人的圖書館裡偶然發現到這份樂譜時是怎麼做的──他是怎麼抄下來的，怎麼把這樂譜運用在其它的樂器組合裡，並增添了對位旋律加以修飾；這份樂譜如何短暫卻顯著地影響了他自己的風格，然後再生出更多細緻的差別，以及他有多欣賞它體現的所有觀念，有多喜愛那出自藝匠之手的結構，也絲毫不擔心它會讓自己的作品相形失色，而這是一般人都會擔心的。

莫札特不只以一種方式請你再作回孩子。例如，在《小星星變奏曲》中，他要你認真（但也別太認真了！）看待一首童謠與幾句簡單的歌詞，這樣他便可以示範一句話裡可以有多少變化，以及藉由類比而創作出我們幾乎沒有誰能想得到的變化。就像在545一樣，莫札特要我們拋掉成年後的造作，反而要去接受敬神的謙卑。對學生來說，莫札特是個像蘇格拉底一樣的人物。蘇格拉底並不是因為說出了人們不願聽到的事情而

被處決（他幾乎什麼話也沒說），而只是要人們唱出一句莫札特名言——這首簡單童謠，他們卻說：「我不會！」其實，成年人要學習莫札特是更有優勢的，因為回復童年的純樸謙卑，回復蘇格拉底所謂的「無知」，其中的重點功課小孩子是學不來的。

信息：「你必須知道的一件事是你什麼都不知道。」

莫札特逼我承認「我無法正確彈出連續八個音符」這個事實。我的手不再像飛掠水面而過的螃蟹了，但還是像狼獾的爪子般總是撲在琴鍵上。我的第四指雖然逐漸鬆開了僵硬狀態，但原本應該輕敲琴鍵的時候，我大多還是用笨拙的爪子在扒來扒去。令人火冒三丈的是，545 奏鳴曲還標示著「初學者用」，我終於慢慢看懂了這句話隱藏的含義了。那意思並不是說這首奏鳴曲是初學者的技能水平，而是向初學者傳達了蘇格拉底的

巴哈迷有時真的會曲解巴哈的作品，做出虛假自白

我丟下施比塔（Spitta）、史懷哲（Schweitzer）、沃爾夫（Wolf）和其他人所寫的巴哈傳記時，其實還有很多我不了解的地方。確實，關於巴哈的謎團本身就是一個主題。

其中有些謎團只是因為缺乏證據；真正的謎團只不過是無知當中的無知。從表面上看，有巴哈本人提出的謎團，例如侯德曼（Houdemann）卡農曲，其神祕記號的用意必須以一連串的音樂線索來解釋。解答包括一首有和聲的卡農曲，它是遵守其中一些或全部的暗示而作成的。其中有在左側的譜號，每個譜號都指出了不同的起始調（G、C、A 和 D），還有右側的顛倒譜號（upside down clefs）則暗指「倒置」及另一個調號。（研究巴哈的祕密往往是在數學作業和宗教啟示之間來來回回奔波的苦難。）他為什麼要使用這種「謎般的記譜法」？又為什麼要保密？也許是因為音樂是從某種煉金術轉變而來的，保存在行會中，由學者們廣為師徒傳承，在演變成公開驗證的科學之後，不讓失去雙親、寄住家中的弟弟巴哈進去，因為哥哥考量的是音樂是需要收藏起來的商業機密。當時，音樂的機密傳播。[8]這就是為什麼當年他哥哥會在他的圖書室上鎖，仍然只保留給剛入行的新人，但是那個時代也有一隻腳跨

進啟蒙時代了；不久，中產階級的客廳將有如維梅爾（Vermeer）畫作中那樣放滿了各式樂器，到處都有「初學鋼琴」的練習本把什麼機密都攤在陽光下了。或許「謎團卡農曲」反映出一種本質深奧的世界觀，是某個祕密宗教的產物。或許謎團就是很有趣，而且他的朋友侯得曼很喜歡。最終，愛與人決鬥的馬特森，因為不想淪為巴哈手下敗將，也和其他音樂家前來一試身手，結果找出了許多可能的解答。

另一個謎團卡農曲與《郭德堡變奏曲》有關；儘管創作後者的原意是助眠用的，但是你學的越多，

就會發現此曲越發重要。人們在一九七零年代發現巴哈自己的印刷本時，其中附有根據《郭德堡變奏曲》主題的一組十四首卡農曲，是巴哈親手寫成的，後來添加到安娜‧瑪格達麗娜的筆記本的主題裡，真的令人痴迷不已。（它也讓人聯想到某種詭祕；在這些卡農曲中，主題全是赤裸裸的，沒有裝飾，這反而讓它更為出色，但他如何巧妙地把它偽裝起來，隱藏在變奏曲當中而使得大多數聽眾只是單純喜愛，或是因為有人叫他們一定要聽，而不是因為他們真的聽得懂、跟得上。）這些卡農曲當中有一首是在最底部刻在畫中。另一首也是以前就知道的，因為他在去世前幾年就把它的一個版本給了一位為巴哈肖像畫中發現的散頁樂譜，令人非常欣喜，因為這意味著《郭德堡變奏曲》就銘

神學學生。巴哈在最底部寫下「格言：基督將為背起十字架的人加冕。」（Symbolum: Christus Coronabit Crucigeros）因此，謎團卡農曲與這句基督教格言之間有某種關聯性，很顯然這句話是對巴哈說的，因為許多能力較低者都取代了他而得到晉升，他多次白髮人送黑髮人，還受官僚體制折磨。但這些又與這首卡農曲有什麼關係？

真正的神祕事件都一樣，你只能猜。有些人在完整呈現的卡農曲裡看到了「交錯」，因為正常和顛倒的旋律似乎形成了希臘文字母 X（喜 chi）。有些人則在下行的五音符序列中看出基督聖傷痕註9。實際上，巴哈在手稿中常常用希臘字母 X 表示「基督」和「十

字架」。此外，還要想想巴哈這個姓氏第一個字母所組成的花押字，除了用作個人印章以外，也出現在他家的玻璃杯、家具，也許還有其它的器物上。字母 JSB 從左到右傾斜著，右側朝上，其背面也從右到左如此顛倒。（鑑賞家可以認出他的印章其實有許多版本，在細節上各有不同。；本書的圖像含有其中許多重要特徵。）兩個字母 S 的交叉產生一個希臘字母 X，因此巴哈正背起了十字架，並且因為這樣做而獲得加冕。

這一切有可能就只是奇怪的想像，而巴哈迷有時真的會曲解巴哈的作品，做出虛假

自白。神祕謬論滿天飛──有些人聲稱郭德堡卡農曲有十四首，因為與字母表中的Ｂ、Ａ、Ｃ和Ｈ四個字母所對應的數字加總起來是十四，諸如此類的說法還有更多。但這很奇怪：該組花押字母證實出現在一七二零年代，而那個時間點要與真正的王室頭銜有關聯都還太早。或許巴哈認為曾為太子或公爵工作的他配得冠冕，又或許他只是到處告訴人們：「我乃音樂之王！」但這種想法與巴哈一貫的形象不符，他或許自豪但絕不自誇。因此，或許巴哈確實是把他背負十字架，及希望佩戴冠冕的心情，從他的音樂和花押字裡的密碼詳盡地流露出來了。

幾乎所有一流名作都有類似的神祕傳說。因為普魯士國王腓特烈大帝（King Frederick the Great）意圖羞辱巴哈而找藉口要求他寫出難以完成的對位旋律，而巴哈隨後即寫出《音樂的奉獻》（The Musical Offering）獻給國王，但真如某些人所言，國王是有意羞辱嗎？當時為國王工作的卡爾．菲利普．伊曼紐爾．巴哈（Carl Philipp Emanuel Bach）是否參與其中？更重要的是，如何對「調律得當」的樂器進行調音？《平均律鍵盤曲集》的重點是，只要你接受些微不純正，透過適當調律你便可以在所有調子之間自由來去。但是我們不禁要問，巴哈到底是如何把他鍵盤的音律調好的，可是他並沒有說明。（早期的巴哈傳記作者福克爾〔Forkel〕說，巴哈調整大鍵琴的速度驚人，

卻忘了說明如何調整。）在這個地方，還是有些人轉而從神祕傳說尋求解答。例如，原始的封面頁上即有一連串裝飾性的花體文字，而這些字體據傳隱藏著這個祕密。你只需將頁面上下顛倒即可，請注意「鍵盤」（Clavier）中的字母C緊鄰著一個花體，這個花體因此就是音符C，根據花體的迴旋次數，所以是以五度音調律……就採用蓮花坐姿並點上線香吧。（然而，以這種方式調出來的音樂結果真的是相當優美，幾乎到達讓人可以忍受大鍵琴的程度了。）註10

反過來說，《賦格的藝術》重點在於龐大的四重賦格，其要旨在於對他畢生所學的賦格編寫技藝予以總結並摘要，但這項工作未竟其功。當我們聽到B-A-C-H之時，留下來給我們的是一個巨大的反高潮，而作曲家則死在他正編寫的樂譜上，至少根據某人（也許是卡爾·菲利普·伊曼紐爾·巴哈）在親筆簽名的手稿上潦草寫下的內容是這樣。但是也有一種理論說，巴哈已經完成這份手稿，其中有一段本來要在之後整合的，現在卻已丟失。註11 甚至還有許多異端的「反理論」，他們主張這份未完成的作品本來就不屬於《賦格的藝術》的內容。註12

這個謎團也將會永遠無解，因為各種跡證、殘篇、信件、便箋，水印，墨水類型、

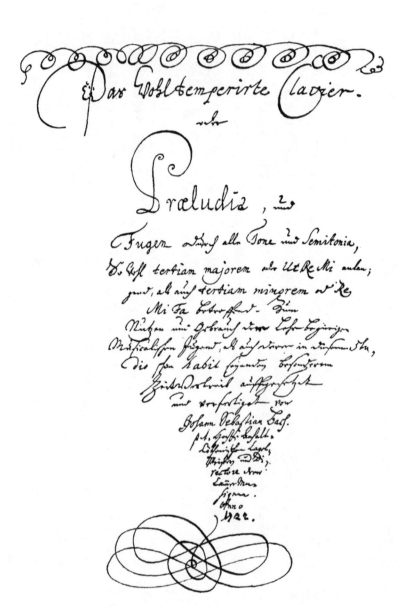

P200 手稿與「至關重要的「第三號補編」」（Beilage No.3）、筆跡分析，以及其餘最終仍然可疑的一切，這些全是一團難以理解的混亂。但是，最後事情的演變也有令人讚嘆之處。以 B-A-C-H 結尾當然是頗為古怪，但更重要的是它本身的「不完整」。思想傳統的人不接受如此突兀的結局。卡爾甚至還把這部已出版的作品刪得更短，就是不想讓結尾過於突然，他甚至沒有說明他做了哪些刪節，以及追加了哪些音樂來補償讀者。（此書價格從十塔勒〔舊德幣 thaler〕降價到五塔勒，最後以四塔勒賣出三十冊，其中還包括一本要給麥特森的——還會是誰呢？）。直到現在，在我看過的好幾場演出當中，鋼琴家都會對這個不完整的部分表示歉意，然後同樣為了避免產生反高潮而繼續演奏另一部作品；然而，這就像喜劇演員，都已經說出了最好笑的那一句之後，還囉囉唆唆地瞎扯想要「改善」他的笑話。但是，用靈魂在聽的人肯定會在聽到最後一次吟詠名字時，感受到它不可思議地對味極了，在音樂走歪、步入歧途之前，最後的 D 懸空了，而同時之間我們出於慣性仍會在腦海中持續好幾小節的音樂，直到我們安於這個衝突，並想起回歸的夢想總會在某方面不得圓滿，但至少這趟旅途有其真實價值，已然無怨無悔。

放下這些傳記書時，我想像巴哈從他的窗子往外望向西方（westwärts schweift der Blick）一如華格納所唱。我看見他的凝視越過城牆，落在遠處默瑟堡大教堂（Merseburg

Cathedral）的形影之上，孩子們在隔壁房間哭鬧著，堆高高的信件旁有新劃好線的紙張和各種墨水罐，此時的我想通了，或許還是華格納說得對，巴哈是某個戴假髮頭飾、叫人猜不透的獅身怪人（斯芬克斯 sphinx），他佇立在通往音樂殿堂的入口處盤問我們，他不像莫札特那樣直接了當，而是個難以捉摸的謎，就和音樂、人生，乃至於真理本身的原始奧祕一樣——為什麼我們應該盡可能深刻地去回應各種聲音的樣式？為什麼會存在有複音音樂？各個獨立旋律如何能達成不可能的和諧狀態？無意識的物質塊裡是如何產生意識、如何體驗到音樂的？以及為什麼只有我們在地球這裡能聽見巴哈（巴哈的「航海家金唱片」〔Voyager Golden Record〕尚無外星人回應）？以及在繞了一大圈後回來，再問自己能否以 C 大調連續彈出八個音符？

Five 鋼琴與管風琴

亮黑的琴身反映出我的雙手，我開始用音樂的語彙設想我所有的人際關係。蘿倫是歌劇《魔笛》（The Magic Flute）的序曲，是以八分音符為一拍的快速演奏，除了偶爾轉成小調外，通常在降 E 大調中一派歡樂；還記得母親過世之前，我與她同遊塞爾比植物園（Selby Gardens）、她畫好的眉毛、頭巾、在朵朵蘭花之間的笑靨，那是崔斯坦（Tristan）和弦，語意不清、解讀困難。

一天當中的每一次相遇都是在以另一種節拍，另一種和弦或不和諧音相迎，並逐步以反向動作離去，直到最後我們來到了「終止六四和弦」、V 和弦，所有不和諧音都化為琴酒加通寧汽水，而我又回復孤身一人。

剛開始我以為我的鋼琴是一隻振翅欲高飛的黑鳥，而今它卻變成了「維納斯的眼睫毛」（捕蠅草 Venus Flytrap）。深夜時分，我弓起身子拂去琴弦上的灰塵，心裡則想著那前後頂蓋會不會啪地合上將我整個吞沒。克里斯多福曾經預言我的死因會是「宜家家居」（IKEA）的傢俱，他注意到我那些書櫃很危險，全堆滿了書又不穩，但我就很享受那種浪漫，那種巧遇柏拉圖或帕菲特（Parfit）一本書的浪漫，他們的論點如此精闢重要，令我腦洞大開。可如今我書讀得少，琴彈得多些，所以我想像中的死亡會既有不和諧音，又有種莫名的美感；我的鋼琴可能會像我輕率馴養的動物莫名把我給吞了，琴弦可能把我勒死，裡面那二十噸重的豎琴結構也可能把我壓死。

向晚時分，光線改變，琴鍵不再是象牙色，而是在老式燈泡下才有的古銅暖黃色，每到那種時刻我就會這麼沉思著。先前鋪設的隔音裝置阻絕了小琴房裡的迴音，寂寥中，在我奮力彈出第一首創意曲時，後頸一陣刺痛，好像全世界都收縮到了 C4 的位置上，也就是鋼琴的「中央C」兼我的「第四頸椎」上。每到了這樣的時候，音樂似乎又說起我幾乎能全懂的自然語言，雖說還是有幾個音節像外來語般不清不楚，但我感到自己與鋼琴合為一體了。鋼琴內部的擊槌似乎與我指尖相連，有如某次事故後我努力復健的雙手，動作雖然還是很表面但仍存有反射動作的熟悉感。起初，我以為這其中的機制的連動關係相當簡單：手指頭按下琴鍵，琴鍵鉸接在內部某種樞軸上，樞軸另一端的擊槌便敲擊琴弦。手指往下按，擊槌就往上敲。但細思後，又發現這完全不可能。這機制一定還有更多的細節。如果只按下另一端有擊槌的琴鍵，那麼按下的話，擊槌就會一直抵在琴弦上，這樣琴弦就無法持續振動，而彈奏起來就需要某種像彈馬林巴琴（marimba）那種以多個琴槌敲打的古怪形式，而且「持續音」還會彈不出來。這裡面需要的是某種裝置，可以讓擊槌在擊向琴弦後便回落，這樣子擊槌不會一彈起來就抵住琴弦而無法彈出快速重複的音符。同一時間，必須有某種反向裝置在沒有擊打琴弦時保持靜音，但只要一按下琴鍵又能發聲。而且最重要的是感覺。使用不同系統來達成這些目標，琴鍵摸起來就會有不同感覺：軟軟、黏黏卡卡或者好似無物。「擊弦系統」（action）的觸鍵

感最重要了，因為到最後鋼琴就是你身體的延伸，而這感覺會決定你們的契合程度。

深夜裡，我好奇心旺盛，便打開這鋼琴的擊弦系統，想看看是怎麼運作的。在拿走那些當作是遮羞布的樹葉時，我竟無比尷尬——首先拉拉扯扯地撬開鍵盤蓋（喝點紅酒，你就會同意了嗎？），再來是移開琴框，最後是鍵盤床，讓擊弦系統保持露出，直到它也滑出來。出現在我眼前的機械裝置令我吃驚。在外殼柔和的曲線下方，竟然有那麼多單位部件好像是昆蟲的體節般要重複八十八次，都是由原木製成，我每週要為它加濕以彈簧和控制桿，是精緻巧妙的設計。可是，這個巧妙設計的本身具有某種生物特性，各控制濕度，這個要價三百美元的新奇裝置是店員連哄帶騙拐我勉強買下來的。

我更仔細地檢查了這個把演奏者和琴弦結合起來的機制。它就像用手指撥動古希臘七弦琴，也像以「撥子」（plectrum）撥動大鍵琴琴弦時，原木、鐵骨、毛氈便開始共同作用，並產生巨大複雜的變化。它主要的目的是要解決彈出強弱音（piano e-forte）的問題，大鍵琴的撥子只有撥或不撥兩種動作，所以是不可能做到區分強弱這一點的。（「小鍵琴」或稱「擊弦鍵琴」（clavi chord）確實有可能彈出力度的變化，但是這種樂器音量極低，先天條件不良，僅供個人消遣。）一七零零年左右，當時巴哈還

是個住在呂納堡（Lüneburg）的少年，小鍵琴的發明者巴爾托洛梅奧·克里斯多福里（Bartolomeo Cristofori）靈光閃現，並將自己的想法概要留存下來。琴鍵透過「平衡軌」（balance rail）上下移動而將「止音器」（damper）往上推，遠離遠端的琴弦。同時，在琴鍵進去五分之三或五分之四的地方，有另一個高點會把一套「舟型組件」向上推，舟型桿上端接有「舉起桿」（jack）。舉起桿升起時，便會與柔軟的豌豆狀鼓輪（organ）（鋼琴的陰蒂）摩擦，然後固定著鼓輪的「擊槌桿」（hammer）便擊向琴弦，讓琴弦以每秒鐘兩百五十次的速度震動後回彈，與此同時，雌雄同體的鋼琴便激情地叫出聲來了。

不過，接下來要介紹的才是真正創造力的展現，此事要從一八二一年塞巴斯安·艾拉爾（Sébastien Érard）的「雙重鬆脫機制」（double escapement mechanism）說起。舉起桿向上運動穿越鼓輪，讓擊槌藉慣性撞擊琴弦後落下。同時，支撐桿會抬起並撐住擊槌，不讓擊槌一路往下降。這樣子，擊槌便可保持在靠近琴弦的位置，而得以彈奏快速重複的音符。但是，如果完全放掉琴鍵，則擊槌就會鬆脫到完全不活動的位置，這時止音器便會落在琴弦上使其靜音。透過克里斯多福里、希爾伯曼（Silbermann）、艾拉爾等人這一切的辛勤耕耘，在十指與琴弦之間雖然存在著這些複雜的活動機制，但是手

指仍能與琴弦緊密相連，這是歷代工藝的勝利成果。

從另一個角度看，就物理學的觀念而言，鋼琴的擊弦系統其實就是一台機器。關鍵是要操控施加於琴鍵上的力度之方向與大小。去除裡面的所有複雜活動後，這個機制的本質就是個複式槓桿；整個設計首先是要產生相當大的重力，然後利用這個力道在另一端產生極大的效果，好像投石機那樣。（讀者可以想像克里斯多福里在他的工場，在木屑與音樂當中閱讀伽利略的機械論文。）首先，琴鍵是藉支點的轉動而產生了機械性的有利條件，就像撬棍可讓我們所施加的力道倍增那樣。然而，琴鍵還有另一個與擊槌相連的支點結構，這裡是像長柄刷的設計，而且所要增加的並非擊槌的力道，而是其速度。

我小心謹慎地把擊弦系統請回去，很高興只造成輕微損害——就兩三道刮痕，不見了幾個零件這樣，沒其它的了——接著，我把鋼琴當作一個整體仔細地思考。鋼琴的本質是一架躺著的豎琴，現代鋼琴與古希臘七弦琴之間的淵源深厚，且其中有動人的故事。主要區別在於鋼琴是敲擊樂器，是去打擊琴弦，而不是撥動它，十九世紀發明的鐵骨架更是大大增加了琴弦的數量和密度，能覆蓋七個八度音，音色也更為響亮飽滿。鋼琴這種像打擊樂器一般的特質有時得以善加利用，例如巴哈《平均律鍵盤曲集》第二卷F小

調前奏曲中所做成的揚琴效果。然而，大多數音樂家卻常常為掩飾鋼琴的這種特質而苦惱，例如德布西就設法把鋼琴聲轉為在某別墅裡，大片大片的布幔在微風中懶洋洋地舞動著的感覺，而拉威爾（Ravel）則把它轉成了水流嬉戲聲。整體而言，鋼琴是邏輯最清楚的樂器，因為琴鍵就是以上升的順序代表了這個豎琴的所有音符，而且琴鍵很容易敲擊。相較之下，其它樂器都有某種愚蠢又無理的特性，好比說，得去擠壓或擺弄某個奇怪的突出點，因為牽涉到要正確地朝樂器嘟起嘴或吐口水，所以會弄得很不雅觀，但不這麼做的的話，還真沒辦法彈想要的音符，或者會因為弦的調音問題，相鄰音符之間的關係並無規則可言。管弦樂隊的各種樂器，它們存在的意義倒不如說就是要花俏熱鬧、鑼鼓喧天。但對照之下，鋼琴完全是有話直說。若要說鋼琴彈得好很難，那是因為樂曲本來就難，而人本來就會犯錯，倒不是因為鋼琴是蘇斯博士（Dr. Seuss）（譯注：美國兒童繪本作家）所設計的。

在我研究創意曲時，這些記憶一個個從我的音樂桌上經過

我的鋼琴開始用很多小事情將主人吞蝕。有好幾次為了練上一兩個小段，就讓不沾鍋留在爐子上繼續煮，一小時回來後才發現鍋裡煙霧瀰漫，鐵氟龍燒成一堆。烘乾機裡

的衣服都縮水了，浴室裡全是蒸汽。接著，我開始晚上回電話、忘記預約，還抱怨蘿倫若要去長途旅行，那我就沒辦法練琴了。我把攝影裝備全賣了，因為我再也不覺得其它嗜好有何意義；我用左手和某個氣死人的聽寫軟體寫了兩本書。更誇張的是，我不禁納悶過去在沒有鋼琴為伴的歲月裡，我到底都做了哪些無用之事，有如戀人總覺得在相遇之前的人生全都白活了。我甚至感到妒火中燒。一想到我的寶貝在我趕到現場之前，不知已慘遭哪個色狼辣手摧花，我簡直就要瘋掉。

你可能會以為我是個鋼琴家了，可是，我這一切努力只能讓我不會退步得太快──即使先試著彈《平均律鍵盤曲集》中較為平易近人的曲子，我仍然無法把莫札特彈好。同樣地，你可能會以為我可以和別人合奏，或在別人面前演奏，並從鋼琴這方面獲得一些社會效益了，但事實也並非如此。鋼琴是一具可以爬進去、躲起來的黑色棺木，而且有加襯墊，可以待在裡面一動也不動，就像「鐵娘子樂團」（Iron Maiden）的《頭腦改革》（Piece of Mind）專輯封面一樣。有一次蘿倫回家時，我還繼續彈；彈了一會兒之後，聽見了她的沉默；我走出琴房查看是怎麼回事時，發現她在角落裡低聲啜泣。打那次以後，我就不曾在她面前彈琴了，每每聽到她在停車，我就小心翼翼地把琴蓋放下來。反過來說，在音樂家面前彈鋼琴讓我倍感焦慮，怕他們會對我皺鼻子，若遇到不懂音樂的

162

客人把我捧上了天，那只會讓我更加討厭他們根本不知道自己在欣賞的是什麼。（克里斯多福是例外，他照例必然批評，但他妙語如珠讓我完全不覺得有惡意。）

我從琴鍵上抬起頭來。或許說到底，學彈鋼琴就是避開別人的一種方式，說得更隱晦些，是一套能為避開別人而提供的有力說詞。蘿倫說過，我把人類全都視為需要克服的障礙賽，所以會逃避，這是刺痛我的實話，可我多半是怪罪於網路，是網路在我們轉變成孤獨手淫者的社會時，讓逃避這件事變得更加容易了；是網路讓你清楚看到人性真實面，也讓你越來越不想看見別人，網路的發明好像是要把我們全都變成疲憊的厭世者似的。科技讓我們什麼話都能說了，而當我們真的交談起來，結果卻常常是悲劇。

亮黑的琴身反映出我的雙手，我開始用音樂的語彙設想我所有的人際關係。蘿倫是歌劇《魔笛》（The Magic Flute）的序曲，是以八分音符為一拍的快速演奏，除了偶爾轉成小調外，通常在降 E 大調中一派歡樂；我父親是「永遠忠誠」（Semper Fidelis），我倆之間的衝突懸而未決，其中的和聲雖已有變化，但其中一個音符未能跟上，因此總有摩擦的咯吱聲響；學校行政部門是一連串的「減和弦」（diminished chord）；院長談人文科學的演講是一種「阻礙終止」（deceptive cadence）；我的學生們用九八拍敲

擊鐵砧（anvil）；席瓦妮的大四論文談悲劇悖論是完成循環五度的華麗轉身。還記得母親過世之前，我與她同遊塞爾比植物園（Selby Gardens）、她畫好的眉毛、頭巾、在朵朵蘭花之間的笑靨，那是崔斯坦（Tristan）和弦，語意不清，解讀困難。一天當中的每一次相遇都是在以另一種節拍，另一種和弦或不和諧音相迎，並逐步以反向動作離去，直到最後我們來到了「終止六四和弦」、V和弦，所有不和諧音都化為琴酒加通寧汽水，而我又回復孤身一人。

在另一個面向上，鋼琴自有其優點、魅力。不過，鋼琴也有點像毒品，會讓人上癮，因為我學新曲子時，會有非得找出最後一塊拼圖那種強迫症的感覺，為了學好，我會不斷不斷練習最後幾個小節，或者看到快要升上一級，成功在望時也會這樣，而且我渴望那種練到爐火純青的征服感！有時，那種成癮的作用是讓其它體驗在對照之下顯得較無意義，好像其它東西就是四和五的不同組合而已，結果一樣是九啊；早上得拋下鋼琴，步履艱難地去上班，然後不耐煩地等下班也是這樣。然而，從更深的層次上來說，樂器能產生義肢或人造器官的功能，填滿我們從來都不知道的自我不足。鋼琴這種機器，讓我得以召喚並檢驗不斷逝去的今日感想，或翌日的恐懼，甚至是過往的惡夢，那是在無眠的夜所聽見的遠方人聲交疊雜沓。在我研究創意曲時，這些記憶一個個從我的音樂桌

上經過，齊步前行，等待進一步處理或淡去，像導演費里尼（Fellini）的藝術電影，我潛意識裡的演員們手牽著手不斷迴旋。沒有樂器的音樂家是活不下去的，一如脊髓灰質炎患者沒有呼吸器便無法存活。

但不久就到了該沉重地推開鋼琴的時刻。我們上班時需要討論未來資金遭削減的事，以及校長的「振興職場新方案」，該方案保證只要沒完沒了地把會議開下去就能鼓舞士氣。回到我的辦公室後，有個曲棍球隊員遞給我一張便條紙說我的課她有一半都要請假，因為她要跟校隊去外地比賽，同一時間還有另一位同學堅稱我給他 B+ 的成績已經違反人權。接著有位年長的紳士走了進來，並自我介紹說他是本地的先驗人道主義者（transcendental humanist）。他出示了一張名片，上面寫著：「我思，故我在／我感受，故我在乎／我夢想，故我達成。」我輕聲解釋道，我的同事們個個脾氣暴躁，不太可能幫得上忙，他一聽就氣沖沖地走出去了。我在改學生寫的《蘇格拉底的申辯》（The Apology）心得報告時，他最後說了句「我相信泥應該不惜一切代價為泥的信念而戰」。最後，我蹣跚地走回家，回到我的鋼琴邊，彈了一曲菲利普·葛拉斯（Philip Glass）——蘿倫說那是賽隆人（Cylon）基地船的音樂。這一切，以前都發生過，這一切也將再度發生。我渴望成為人與機器的混種，渴望吟誦我學生們寫的文字裡一些神祕

片段，雖然有時聽起來真像是胡說八道，但其實傳達的正是神的旨意。

在一千根管風琴的風管齊鳴下，貝多芬的三重強音是豬在尖叫

要了解巴哈與鋼琴，多少也必須了解管風琴。巴哈是演奏鍵盤的樂手，卻未曾真正忠於某一種樂器。他演奏過大鍵琴、小鍵琴，甚至在他晚年最後也接觸過古鋼琴。然而，他的人生職涯中大多時候都是在管風琴上度過的，從許多方面來說，管風琴正是他的特色所在──當然，許多與他同時代的人都是這樣看的。由於當今世上很少有人會去聽管風琴，對巴哈的管風琴作品也就不太能欣賞了，因此，除了他年輕時期所寫的觸技曲和D小調賦格曲之外，他還有非常多最優秀、最具特色的作品一直被忽略。我們大多以為管風琴是萬聖節一種響聲怪異的音效，或是教堂的無聊裝飾品，這些音樂也因為很多關於德古拉伯爵（Count Dracula）及其讚美詩集的聯想而蒙塵了。

管風琴背後的概念是引發「風管」中的氣流振動，而不是撥弦或擊弦。風管的長度是固定的，因此每一種音高就需要某種長度的風管，或視手鍵盤的琴鍵而定。這當中已經牽涉到相當程度的複雜性了。；在巴哈時代，每個琴鍵都必須以機械連接到通常有一段

距離的風管上，所以必須有一個巧妙裝置聯動頂杆、連杆與滑板（stickers and trackers and rollerboards）以傳輸按下琴鍵後的垂直及水平運動，有時要繞過轉角，通常會經過演奏者座位下方，一直通到風管下方的活塞。但是，聲音之所以有變化當然不只是因為一個琴鍵對著一根風管，而是有好幾列不同音質的風管配置，其中有些配置聽起來比較像笛音、弦音、或簧音而不是管樂（除了可靠的標準音高之外），還有些可以進行各種組合配置，所以，一個琴鍵可以啟動許多風管發出相同的音符，但這些音符通常來自不同的八度音，有時甚至會在和聲音高讓「唱名移位」（mutations），使得音色更飽滿。

為了控制這些不同的成列配置，管風琴琴座上有幾十個「音栓」（stops），藉由把這些音栓推進推出，便可移動風管底部的滑動木片，每個滑片上都有孔洞對準風管的入氣口以便送風，沒有對準時就不送風。這些滑片與活塞所打開的通道縱橫交錯，因此只有在按下琴鍵且滑片有對準時，其所對應的風管才會發出聲音。

在巴洛克時代出現的風管配置一直以來是以「工作原理」（Werkprinzip）一詞加以描述，根據「工作原理」，管風琴其實是由幾個子風琴所組成，每個子風琴都有自己獨特的混音，由專屬的手鍵盤所控制，而且在視覺上每一個都可清楚辨識為單獨的部件。

因此，「主要工作」（Hauptwerk）就在琴座上方的中央位置（有時琴座上還會有個「上

風琴座」〔Oberwerk〕），琴座下方則有「正前管群」（Brustwerk），而「小座鍵盤」（Rückpositiv）就在管風琴師身後，讓他得以與聽眾分隔開來，並為他可能會聞到的來自聽眾席的屁風指揮去向。除了各種手鍵盤之外，通常還有腳鍵盤，演奏者應像用手彈鍵一樣地靈活控制腳鍵盤。在巴哈的音樂裡頭，腳鍵盤的部分通常需要用腳快速連續彈出複雜的十六分音符。腳鍵盤連接到圓柱型的巨大風管上，這些風管像巨龍縮回翅膀似地掩護其他部件。其中最大的風管長度有三十二英尺高，可以彈到低至十六赫茲（Hz），或低於中央C的四個八度音階，不過，因為每秒震動十六次這種很難有連貫性，所以沒有管風琴能乾淨地發出上述聲音。這使得管風琴成為唯一能橫跨人類幾乎整個聽覺範圍（從十六赫茲至一萬六千赫茲）的樂器，但反過來看，其它樂器就顯得不完整，相比之下也就令人失望了。風箱鼓動氣流到風管，辛苦的學徒們必須利用槓桿原理用腳踩踏鼓風，以便讓氣流進入儲風箱，並透過好幾個可膨脹的氣囊，以及可開啟的活塞來保持儲風箱內氣壓穩定。

風管的多種排列配置可以實現千變萬化的「音栓配合法」（registration）與各類音色；此外，還可以調整聲音的力度變化。用力按管風琴的琴鍵並不會讓聲音變大，因為無論你按得多用力，你仍然只打開了一個活塞。但是，有些音栓就是比其它音栓響亮，

當然你可以多打開幾個音栓，或關掉幾個，從而表現出與鋼琴之類的擊弦樂器截然不同的聲音力度。視情況需要，那些風管確實可以發出巨大聲響。將十八世紀的教堂音樂或室內樂與貝多芬或華格納的弦樂作比較的話，我們會覺得巴洛克音樂相對而言是「輕」的。但管風琴完全是另一回事：在一千根管風琴的風管齊鳴之下，旁邊的貝多芬的三重強音是豬在尖叫。（實際上，貝多芬還有一些樂段更吵，有時真讓人懷疑他是想要重新捕捉他年輕時演奏管風琴的聲響。）在有重金屬音樂之前，管風琴就已經在演奏重金屬了。

BWV 582 C 小調這部劃時代的鉅作「帕薩卡利亞舞曲」（Passacaglia）可以印證這一切，其特色為具有一個持續重複「固定音型」（ostinato）的主題，再加上不斷疊加的二十種變奏曲。主題在腳鍵盤的深處滑行，然後逐漸加劇，演變成肯定會驚嚇小孩子的大爆發，同時我們還要承受那些風管以低於低音C的低音，以及三十二英尺長的振動氣流衝擊。這部作品當中有五個關鍵時刻，演奏者必須遵守「音栓配合法」及演奏技巧的組合運用，以凸顯出作品特色：在聽完主題的八個小節，進入第一個變奏時，以第十一變奏開啟本作品後半部的反轉，巴哈突然將主題從低音部轉為高音部；第十二變奏中第一個高潮；第十五變奏腳鍵盤聲音的消失，逐漸變薄到完全沒有對立旋律，只剩一

個聲部反覆增強；最後，第十六變奏的第二個高潮，在大量的和弦伴隨之下，低音部主題勝利回歸，帶領我們抵達終點。

管風琴演奏家找到了各種方法來解決這些問題。我很早就開始參加管風琴演奏會，但是本地的購物商城和大型教堂都很難找到像十八世紀那種有「聯動裝置」的管風琴，於是我只好試著找錄音來聽看看，然後我買了一對面板有六英尺高的喇叭（超像二零零一年巨石），再加上一個重低音喇叭讓它們的聲音更能真實呈現。然而，事實證明要找到完美的582錄音太難了。有些演奏家採用的方式是溫柔地開始，然後平穩地發展到第一個高潮，這意味著第一變奏的開頭就相當地柔和，成了軟趴趴催眠似的笛聲，但很明顯，巴哈不只是要「進入」，他是要「上場」。還有些演奏家一開始就很剛強，卻沒有空間逐步添加戲劇性再達成第一次高潮，也有些人完全忽略整個高潮部分的表現。（正確的方法是一開始要表現出大膽活潑，然後在第六變奏調回來，讓第六變奏織體音變薄，需要收斂，這樣才能再重新疊加上去。）甚至還有人未能凸顯反轉、腳鍵盤聲音消失、只有單一聲部持續。熟練的管風琴家能賦予上述的樂段以神奇、閃爍飄動的音質，尤其是在弗萊貝格（Freiberg）一七一四年希爾伯曼所製造的管風琴上，其「正前管群」即擁有與製造者齊名的音質。

管風琴是有史以來人類設計過最複雜的機器之一。發明管風琴的人——薛爾、希尼特格、希爾伯曼（Scherer, Schnitger, Silbermann）——他們的姓氏都是丁開頭的音，他們也都是技藝精湛的「行家」，一個人即可負責製造的各個方面，幾乎所有東西都是在現場製作的。大型管風琴包含好幾十列、好幾千個風管，每一根風管在建造、試音和調音時都需要一絲不苟的用心，而且每一根管子都必須與琴座以器械相連，琴座本身可能就有四組手鍵盤，每一組都分配了不同區域的風管，透過各音栓的設置，預先配置好適合演出的聲音，否則，就得有幾個學徒現忙調音栓，疲於奔命。所有這一切都在巴哈這位小人物的指尖與腳尖之下發生，在我想像中，腳鍵盤上方遠遠的有個起重機鏡頭，當他從側門進入時，大廳燈光投下了他長長的身影，這個龐然大物顯得他身形矮小，卻讓他能夠以足與教堂匹配的巨量樂音充滿其中，這樣的音樂規模雖與人體結構完全不成比例，卻與他眼中的「神」等量齊觀。許多大教堂曾因彩繪窗戶的工程技藝與奉獻行動而得見光明。而今，成列的風管讓宗教改革後的教堂充滿了音樂，從「主說」（verbum Dei）到「要有光」（fiatlux）。巴哈在演奏位置上就座，就像電影《異形》（Alien）中的飛行員一樣穿戴著生物力學裝備，以木製零件與線路，連接上好幾千根風管，他成了金屬、皮革和人類的混合體，當他開始行動，在一組又一組的手鍵盤之間穿梭轉移，

時而發出笛音，時而是伸縮喇叭或混合音，精密地調校聲音以符合音樂個性，無論是要帶出獨奏樂段中的微妙，或是近尾聲時交融成大合唱都是如此；他的膝蓋上下擺動，操作所有腳鍵盤也需轉動臀部，風箱旁有一大群學徒和助手踩著踏板，氣喘吁吁，要把他狂熱的對位旋律全然投入當地教區居民內心深處，他代表著他那時代的文明可以成就的至高巔峰，他是他們的金字塔、他們的土星五號火箭。（這一切對聽眾的影響是什麼呢？事實是，他們向有關當局投訴巴哈，因為覺得他的演奏太久，也太大聲了，這就好像美國人去投訴說他們反對登陸月球。難怪他要有個「小座鍵盤」放在身後。）

不過，悲劇是巴哈從未曾擁有過真正很棒的管風琴──萊比錫那些管風琴從設計上看起來表現平平。不過，他差一點就有了。巴哈的第一任妻子瑪麗亞（Maria）於一七二零年夏天去世。幾個月後，漢堡市聖雅各比（St. Jacobi）教堂的管風琴師也去世了，獲得這個懸缺的職位將可接手全世界最好的管風琴之一，即一六九三年製的有五大風管區的「希尼特格」（Schnitger）。巧的是，可與它匹敵的極少數管風琴之一也同樣位於漢堡，是由北方的大師約翰・亞當・雷肯（Johann Adam Reincken）主奏的聖凱瑟琳（St. Catherine）大教堂的管風琴，巴哈對他非常敬重，年輕時就曾去聆聽這位大師演奏。自從布克斯特胡德過世以後，雷肯成了管風琴界者老，當時高齡九十七了。巴哈

於秋天去了漢堡，並應邀前往聖凱瑟琳大教堂，在雷肯面前，也在當時全德國最大城市的所有大人物面前演奏。雷肯不僅是當時還在世的最偉大管風琴演奏家，他也是聖雅各比教堂那個職缺的評選小組成員——聖凱瑟琳教堂的演奏其實就是一場面試。這樣的賭注是很高的，而雷肯也真是難搞又虛榮，臭名遠播。很早之前有傳聞說他要密謀取代自己在聖凱瑟琳教堂的前輩大師，有人質疑他作法輕率，雷肯就寄給這名懷疑者他自己的代表作——根據「巴比倫河邊」（By the Rivers of Babylon）所寫的眾讚歌，讓對方自行判斷雷肯有多輕率。（巴哈十五歲時似乎為了證實這部作品的重要性，便以艱澀的古代記譜法予以抄錄。）雷肯在書名頁上稱自己為「最高級」（celebratissimus），對，不是「比較級」；而愛決鬥的馬特森則告訴我們他「一直以來耽於女色，並且沉迷於市政廳的酒窖。」[註1]

當巴哈登上管風琴的高閣時，這一切一定都曾出現在他的腦海中。他知道這或許是全世界最大的管風琴，並在之後宣布很可能只有這架管風琴可以在三十二英尺的眾列風管上產生絕對乾淨的低音C。他可能會先查明該管風琴是以「中庸全音律」調的音，而不是「良律」調的，如此他就必須格外謹慎地先調好音調，以免產生不和諧的「狼音」，最後一刻再調整一下音栓的搭配。在他身後全是該城的大人物，是決定他任職與否的評

選委員會，其中包括難搞的雷肯，即他年少時的偶像，以及其他數十位傑出的音樂家。

接著，巴哈全心全意即興彈奏了「巴比倫河邊」改寫的眾讚歌達半個小時，這部作品就是巴哈多年前抄錄的雷肯個人代表作。你可以想像觀眾屏息以待、心照不宣的神情──這位明日之星是誰？一連三十分鐘！他已經明白宣示了他自信的掌握力、他的意圖──接受雷肯的權杖，或說掰開他緊握的拳頭。

他繼續演奏，毫無間斷。一小時過去了，半小時過去了，又半小時過去了。從碼頭上彈跳出各自相異的世界；有時著墨太過，就做不到真正的即興，但太不規則，從頭到尾構思太不周密也無法能底定下來成為一系列作品。而巴哈總是看著自己的路，從不偏離到太接近像降A那樣的禁區，那裡有狼音潛伏等待著。這是在李斯特率先舉辦鋼琴獨奏音樂會之前的事。；那時，個人精湛的技藝仍屬新奇之事，認為很值得花幾個小時只聽一個人演奏，也是很新穎的觀念。這名管風琴師只能算是半個行家吧，當然不是藝術家，而且沒有人尊巴哈為作曲家。然而，這位從薩克森州偏遠村莊來的男子坐在小座鍵盤後方的太空艙裡，他所做的事情前無古人，看似不可能的任務。在演奏了快兩個小時後，終於來到了大結局。毫無疑問，巴哈在這裡所介紹的音樂轟動全城，或許是賦格曲中最偉大的G小調BWV 542及其幻想曲。數年後，人們仍然記得那一天的賦格曲的主題及

其演奏，在腳鍵盤上繁複地操控著，把管風琴的肺活量推到極限，並引用某荷蘭曲調以便向祖籍荷蘭的雷肯致敬。

近尾聲時，巴哈一定是想到了他當年出門在外時，妻子瑪麗亞面臨死亡的恐懼，於是教堂裡充滿了不和諧和弦。多希望當時能在她身邊多多少少給予救治！或許在聖凱瑟琳教堂外的餘音迴響是在為漢堡市未來的恐怖災難預做準備，時候一到，這一切都會在「蛾摩拉行動」（Operation Gomorrah）中燃燒，屆時全城將被旋風般的烈焰吞噬，孩子們逃命狂奔時，融化的瀝青將緊緊黏住他們的雙腳，市民會看著鄰居被捲入一千英尺高的巨大烈火漩渦，就像波希（Bosch）畫作中的一幕，彷彿中世紀關於地獄和末日的想像會突然間全都成真，摧毀了所有教堂及其珍貴的管風琴，有些風管被人們謹慎收藏起來了，有些則被打造成第一次世界大戰所需的來福槍。這一切全都以某種方式涵蓋在 BWV 542 當中，BWV 542 是漢堡的市歌，頌讚德國人的純真與獨創性，卻也預示了黑暗、納粹黨徽和英國的蘭開斯特轟炸機。不過，巴哈並不相信黑暗勢將主導。有音樂在，有生活在啊。他後來再婚。也許有一天他會與在柯騰（Cöthen）相遇的那位美麗歌手交談。依照往例，他一直都無法讓自己以大調結束幻想曲，而是落在令人不快的 G 小調上，但是當他來到賦格曲的結尾，他演奏了皮卡第三和弦（tierce picarde），那是把小調作

品以大和弦結束的方式，也是對生命與希望最終的肯定。他從鍵盤上抬起手指後，低音似乎迴盪出一種永恆，但最後，只有寂寥。

巴哈從管風琴閣台走下來時，肯定像摩西下西奈山時一樣，面容發光，他看到了這世上還是有公理正義的。他成功實現了身為音樂家的自我潛能，並把他所有的才能表達給真正理解他藝術的聽眾。這裡絕無任何投訴。頑固的老雷肯，這個壞脾氣的醉翁，問候了巴哈並簡單對他說了句：「我還以為這種藝術已經死了，但現在我感覺它仍然存活在你身上。」從某種意義上說，這句話可說是極度傲慢，他身邊所有音樂家都被貶得一文不值了，但最終雷肯還是領悟到要謙卑，一個自以為是救世主的人終於意識到他只是施洗者。過了兩年，按照他的要求在過世後和布克斯特胡德一樣安葬於呂貝克（主啊，你現在要遣散你的僕人。〔nunc dimittis, Domine, nunc dimittis〕）

當地的音樂社團歡天喜地。在其他人能夠鼓動一場出價爭奪戰之前，他們有絕對優勢能夠任命這位大師在自己體系下的教會中任職。評選小組中不僅有雷肯參與，他們的搜尋委員會更是由聖雅各比教堂的牧師聖詹姆斯·埃德曼·紐邁斯特（St. James Erdmann Neumeister）領軍，他曾為巴哈的幾首清唱劇填過詞。所有事情好像都達成

一致了。委員會的紀錄資料指出，巴哈與其他幾位候選人都有被提出來討論過。巴哈必須在聖雅各比正式試用之前先回家一趟，但依他的情況，這件事似乎也不會強求。在幾場試奏之後，委員會延遲投票，然後他們收到巴哈的來信，這封信的內容沒能留存至今日。會議記錄裡面說把這封信大聲讀給所有人聽，但沒有寫到內容。隨後，委員開始投票——不是投給巴哈，而是投給了一個無名小卒，一個技術未臻純熟的學徒。巴哈得不到那架管風琴了；他會背負的是十字架而不是冠冕了。這一切以前都曾發生過，這一切以後仍然會再次發生。這就像幾年前在威瑪，人家不升他，反而升了「教堂樂長」（Kapellmeister）的兒子一樣，後來在萊比錫的職位評選中，他拿到第三名那次也是這樣。韓德爾與巴哈同齡，但他的歌劇作品已讓他在倫敦名利雙收。幾個月前，他才剛為喬治一世演出，多位名媛仕女當場量倒；大把金錢湧入；南海泡沫事件爆發，韓德爾也如有神助般順利脫身，但巴哈的事業卻受飽受摧殘。

巴哈在那封信裡還能說些什麼？儘管雷肯和紐邁斯特有一定的影響力，但是委員會怎能投他的反對票？或許巴哈是因為比較想留在柯騰才退出的。他是否被限制離境，或者他是否已經對安娜動了心？在試圖理解這一切時，我想到了我曾任職過的搜尋委員會，突然之間我不再那麼驚訝了。在學術界，這樣的委員會是從院長辦公室的指示開始

辦事的，這些指示會反映出當時正得勢的政治風向，但因為在法律上會站不住腳，所以這些指示必須謹慎地隱藏在正式的工作通知裡面；其次，教職員工對於要聘僱什麼樣的人也是爭吵不休，每個人都希望按照自己的意思塑造部門形象，即使會犧牲掉整個群體的也在所不惜；於是，委員會開了一次又一次的會，委員們為了讓自己的親信出線以成為他們實現野心的工具，處心積慮輪流互相搞破壞；最後，在決選會議上，當你看著一切都做得好像很公開透明時，卻總是會有人在最後一刻壓倒全場，並對原先看好的候選人提出毀滅性質疑，真的會覺得被擺了一道；而所謂質疑，往往只是多花點時間、多寫幾封電子郵件即可澄清的一些小誤會，只是這位幕後掌權者是等到了會議的最後十五分鐘才提出反對，然後即刻動員投票以獲得勝選。再不然，可能就是紐邁斯特謀略不足。

但其實到底發生了什麼事情還是很清楚的。在任命了新管風琴師之後不久，紐邁斯特在聖誕節以天使的音樂為題佈道，結尾時他發表自己的觀察結果──根據無所不在的馬特森所記錄──即使伯利恆有一位天使自天堂下凡來，並且願意成為聖雅各比的管風琴師，但除非他帶著錢財過來，否則也得兩手空空飛走。確實，委員會更早的會議記錄也揭露了他們的考量點：

有很多理由不能引進出售管風琴師職位這種做法，因為這是神職的一部分；因此，做這種選擇應該是要免於人為操控的，更應該考量的是候選人的能力而非財力。但是，如果在做出選擇之後，被選出的候選人基於他自己的自由意志，希望捐款以表達他的謝忱，那麼為了教會的利益後者是可以接受的……[註2]

我的經驗告訴我這意味著什麼。一直以來都有兩個對立的黨派，其中一個反對「付費就能玩」——巴比倫的妓女——另一個是得寵的買賣聖職者。這位後來受聘用的管風琴師，他的父親家財萬貫，比起馬上得付的帳單，教堂勢必要承擔更多的風險，更何況該市有許多職位早已準備好要出售了。誰知道該教堂的真實財務狀況呢？然後，某位與買賣聖職者有關的教堂人士便提議說，他認為懂管風琴固然是個重要的優點，但若在事成後表達出願意接受自發性的捐款，這也不至於造成誰的損失！打個比方說好了，這種捐款可能有助於資助教堂重大的翻新工程。毫無疑問，獲得這個職位的人果然向教堂捐款四千馬克以表示感謝，這筆巨款相當於一份不錯的薪資的好幾倍。[註3]（不知是否純屬偶然，據說聖雅各比的管風琴內有四千根風管，這倒是件古怪的小事。）所以，巴哈信中的內容若不是寫說他願意接受這個職位，卻還是被否決了，就是他在得知教堂有這麼多期望之後，就不屑一顧地退出了。如果巴哈的退出還有其他理由，如果真是最優秀者

獲勝，那麼紐邁斯特也不至於在自己的會眾面前多方責難才對。

我們在漢堡市的河邊跪下並哭泣。

見識了管風琴後，我謙虛地回到鋼琴身邊

但後來我再次打開琴蓋，（之前一直闔上琴蓋是為了讓音色更為柔和、低沉，）然後我凝視著那些等著將我吞噬的琴弦線圈，被黃金的狂喜誘惑。到了夜晚，襯著黑色外殼、藍色底布的鋼琴體內閃閃發光，有如萊茵河底部的黃金，真叫人為之瘋狂，以為自己可以從那些不靈光的水妖手裡奪走它們，又像是電影《黑色追緝令》裡文森・維加（Vincent Vega）一打開手提箱時的臉部表情。鋼琴的「金屬之心」，它就在那裡。

幾年下來，鋼琴作為義肢的意義與日俱增，尤其是對一名教師而言。書蟲愚蠢地跑去讀研究所，還以為是在準備日後可以過上內向的隱居、重視心靈的生活，但拿到學位後最好的情況就是當個老師，老師從定義上來說是一名做公開演講的人，但這反而正是書呆子的噩夢。柏拉圖發明大學時，他張貼了一個告示牌說：「不懂幾何學的人不准入

內。」但其實應該說：「不想為了謀生而在幾百個人面前講話的人不准入內。」每天早上，我看向那些昏昏欲睡的面孔，他們期待我開始表演，我想過要擇門離去永遠不再回頭，所以有時在講台上我會暫停一會兒，讓自己鎮定下來，擔心自己會忘了該說什麼話。

有時候，我才開始講課，這些恐怖的時刻會自我延展、靠它自己就可以更茁壯，然後我會開始結結巴巴，還得咳嗽幾下才能把前後說得有連貫性。在這種時刻，唯一能幫我的，正是音樂，我悄悄地唱起莫札特或巴哈的旋律給自己聽，這音樂消弭了存在於學生們的無聊與我的恐懼之間的鴻溝，就像在凡爾登（Verdun）戰役中的壕溝裡那樣，兩邊全混在一塊兒了。

我講課蠢笨，感覺有點假，和《布蘭登堡協奏曲》一樣的「假」──如果仔細聽的話，我可以聽到很多笛聲在後面嘰嘰喳喳。我渴望與人簡單地面對面交流對話就好，像蘇格拉底那樣，或像巴哈在鍵盤上真情流露那樣。為了做好準備，每天早上我並不是拖到最後一刻才衝出家門，相反地我是清晨便坐在鋼琴前面，沉思著接下來要發生的一切，然後我找到了一種放鬆的方法，我可以唱主題旋律給自己聽，像在念誦一段咒語般。做一名老師就是會令人無聊；無論你對你所教的科目多有熱情，學校本身就是會讓你的科目無聊到一定程度；要靠讓人們無聊來謀取生計真是可怕的命運。

我發現，鋼琴甚至能重溫過往，好似藉著奶與蜜的祭奠以召喚死者與被遺忘者。在維圖拉（Witura）先生的代數課上，克里斯多福問我是否熟悉重金屬樂《搜索與殲滅》，揚言要踢我的膝蓋骨；在那個昏暗的走廊上，我在結構性的沉默（碰傷的水果、保麗龍、永遠看不膩約翰·休斯〔John Hughes〕電影）中吃著午餐，還有蘿倫和她的膝下義肢，在紐約或加州的某個地方，距離仍然遙遠，還無法讓我成為人類。每道陰影出現時我便質疑，也從陰影中找到此許平靜，並為每一道陰影分配適當的和弦。

在這段時間，我自然找出了很多巴哈的鋼琴錄音

找到每一部對我來說很重要的作品的經典錄音成了我的癖好，但仍有許多需要克服的障礙。首先是錄音本身的品質、所用鋼琴的聲音、麥克風如何收音，以及背後的製作工程，但所有工程通常都會產生濁重的音感，其實往往只需要薄薄的簧片，便可穿透所有的對位旋律——但不是可怕的大鍵琴，就是鋼琴的某種特質。格倫·古爾德的施坦威（Steinway）具有這個極其重要的特質，但其他鋼琴極少能夠做得到，但也不是每個人都能像古爾德那樣請得起專業技師保養維護，而自己只要坐在鋼琴邊摸摸即可。然而，

即使你手上有對的鋼琴，還是會有錄音品質的問題，而且人人皆知，演奏得越好，錄音就會越糟，這是音樂發燒友的一道鐵律，旨在懲罰那些對音質懷有暗黑熱情的人。其實，你可以找到阿爾伯特‧史懷哲（Albert Schweitzer）用管風琴演奏巴哈音樂的錄音，但好像是通過遠處的風洞（wind tunnel）聽見的；華格納最棒的錄音是一九五零年代為義大利廣播電台現場錄製的，而到現在都還沒有出立體聲效果的。同樣地，古爾德的錄音相當差，因為其中許多錄音要不是年代久遠，就是早期數位錄音所造成的災難。我的《賦格的藝術》經典版是安德拉什‧希夫（András Schiff）演奏的，然而，那低沉的砰砰聲是錄音工程與鋼琴本身合力，加上我的「麥格尼潘」（Magnepan）喇叭忠實傳遞才能產生出來的。

當然，真正重要的是彈奏這件事。彈巴哈需要精湛技藝，但絕不像一大堆明顯在不斷重複曲目那種（蕭邦、李斯特等人那種了無新意），因此音樂人才大多不會費心學彈巴哈。就好比說在中國，有許多演奏家就都沒興趣，不過，鋼琴家朱曉梅讓我很是著迷，她在中國勞改營時仍設法利用鋼琴練習巴哈，有時候得在冷得像冰箱的屋子裡練，這一點和我一樣，即使身體上遭遇限制仍然拚命練琴，但我在身體上的侷限乍看似乎比她的大，同時卻又顯得無比渺小。有一陣子，朱曉玫演奏的《郭德堡變奏曲》是我的首

選錄音，或至少也是與妮可拉耶娃（Nikolay eva）不分軒輊的，這位俄國老婆婆在我的個人排行榜上原來是領先朱女士的。其他人顯然對巴哈沒多大感覺，卻又要彈個一兩曲試試，這種的聽了會讓人氣死，因為你知道怎麼彈才好，像瑪莎·阿格麗希（Martha Argerich），她的C小調觸技曲聽起來比古爾德的版本更令人傷心，她的演奏和他一樣地充滿男子氣概、威風凜凜，或說伊沃·波哥雷里奇（Ivo Pogoreli），他的技巧令人難以置信──但這些都不重要，因為他決意虛擲人生，專注於浪漫主義。還有些人的確放下架子來演奏巴哈，卻無法或不願意用正確的技巧演奏，這種技巧是要能盡可能近似機器聲音，要癡迷於規律和精準，這一點在某些情況下，例如鬆散的觸技曲或前奏曲時，又必須靈活調整。例如，杜蕾克（Tureck）和安吉拉·赫維特（Angela Hewitt）的演奏即屬相當緩慢謹慎，結果是《平均律鍵盤曲集》或《郭德堡變奏曲》中那二觸即發的曲目未能激盪出火花，最後給人的印象是聽到一位非常有才華的女學生在為親戚表演彈鋼琴。另一方面，也有像穆雷·普萊亞（Murray Perahia）或里赫特（Richter）這樣的人，或許他們太強了，或許他們有自己的道理，可是在需要表現出某種質樸時，卻仍不斷以連奏與美化去撫平最後的每一條摺痕與皺紋。這些鋼琴家的演奏從來都不是不好，只能說他們的穿著都過分講究；即使口中唱的是大白菜，還是身穿晚禮服、頭戴大禮帽那樣子唱。

接著還有古爾德——坐在小矮凳上的怪咖——格倫·古爾德。他的品味很不錯——討厭所有「對」的東西——他曾擁有完美的鋼琴一段時間，直到他可憐的史坦威（Steinway CD 318）從卡車上掉下來，摔斷了後部（之前的 174 也發生過一樣的事），他並不是理智地把鋼琴打開來，看看該如何解決問題，反而是試圖用看護的方式讓鋼琴恢復健康，卻只是把痛苦延長了。[註4] 而且，古爾德不彈鋼琴時是很可怕的。從他創作的詞曲《那你想寫首賦格曲嗎？》（So You Want to Write a Fugue ？）以及他許多場演講及廣播劇中，尤其是《土地的平靜》（The Quietinthe Land）中便可看出這一點。在他最巔峰時，世上沒有人比他更強，或說無人擁有更多這樣的天份。他的祕訣是演奏粗獷的斷奏，以一種能強調出音樂的機械特性的方式敲擊琴鍵，他與所有鋼琴老師的建議背道而馳，並像定格動畫或脈衝閃光燈那樣打斷每一個時間點，但要這樣做仍必須有嫻熟技藝，最後達到的效果則是有一種超現實的清明，將複調的每一個旋律銘刻在意識當中，還讓你覺得以前從未真正聽見這首樂曲。

然而，古爾德對音樂演奏並不是真正感興趣，而且那種沒興趣不只是表現在拒絕上台演奏而已。他本人也承認自己內心深處其實是個理論家，他透過批判、詮釋的方法研

究他的論文題目，再把這些原本屬於研討會議或專業期刊的論文轉以錄音形式呈現。當他的演奏成功了以後，他做的事情就比較像是音樂考古，是去把很久以前的觀念與樂譜挖掘出來，而不是音樂演奏。（「人們把『郭德堡變奏曲』看作是博物館裡的文物，沒人真心想聽，」你可以想像他正在說：「但是，如果你彈得快些、有趣些、隨意些，那真是一段絕妙好時光！」）要不是古爾德去發掘出那麼多作品，我是完全沒有機會去瞭解這些的，就算有，這些作品的偉大也是大到讓我完全看不清的。可是，他的基本立論很奇怪，所以他的錄音本身就會把人搞瘋，到最後你會很厭倦他的哼唱聲和椅子吱吱聲，他的臉很貼近鍵盤，他想像自己多次受傷，他因有人拍他肩膀而興訟，還有他所有洋洋灑灑的胡說八道。他是個瘋狂科學家，有時能混搭融合，而有時則會把屋子給炸毀。

藝術上的進步就像奧古斯丁的邪惡理論

自學的一大缺點是做不好的話，你沒有人可以怪罪；好處則是你不得不做的事不只是學習，還得學習如何學習。當然，回想起來，克里斯多福一直都是我的老師，因為所有真正的朋友都是老師，良好的教導是一種友誼。要假裝他不是我老師有點需要別的心理支柱。我基本上只能設法查明他很久以前告訴過我的內容，並且常常帶著艾默森

186

（Emerson）式「陌生的莊嚴感」把他自己的建言還給他。大規模教學的恐怖之處正是在於缺乏友誼，即使在教學規模較小的情況下，官僚體制也會使得友誼變得不可能，因為學生來上課是為了符合意義不明的行政規定，或是因為所有課程名稱中帶有「性」這個字眼的課程都已經滿額了。那些虐待學生的人，還有那些試圖透過審判和法庭來導正這些虐待事件的人，他們製造出一種冷漠，雖然嚇阻了不正當行為，可是友誼也沒了。

但我也想到了我教過的優秀學生——席瓦妮，她正在申請研究所——這時，我也感到安慰，因為探究精神和學習樂趣是連學校及其行政人員絕對無法完全拔除的。

藝術上的進步就像奧古斯丁（Augustine）的邪惡理論，是因為有匱乏，才會針對黑暗無知的部分逐漸深入瞭解，而這點與「無意識天才」理論所說的正好相反。好老師一開始可以提供你所有一切幫助（不過，他更可能對你大吼大叫，要你多練習，不要忘了節拍器），但最終學生必須學會自我診斷，而自我診斷的能力並不是別人可以給我們的東西，這就好像我們的聖人也沒辦法讓我們神聖起來，我們的英雄也不可能讓我們變得值得他們尊敬。我們對老師有錯誤期待，期待他們把我們轉變成為我們想要成為的人，而其實他們真正能做的只是給我們建議，靠自己的話，以我們的能力可以去做什麼，柏拉圖有句話，其中部分的意思就是這樣，「知識就是去想起那些早已存在的」。我們希

望自己的老師是醫美的醫生，可是他們比較像是鏡頭和燈塔。

我是個重婚者，暫別佛羅里達的小老婆回到我最喜歡的北邊

但這件事我沒有什麼可炫耀的，我的音階還是彈不好，我的手指頭不肯像海藻藻體那樣柔軟起伏。不過，春日裡某個晴朗早晨，在我練琴即將滿三年的某日，我感覺到有什麼事就要發生了。

我怯懦地彈起這個主題，它來自我一直喜愛的《平均律鍵盤曲集》的 C 小調，我感到必須捨棄樂譜要求的斷奏短音符（short staccato notes）才能彈奏。主題應該在整個演奏過程中從所有方面加以檢視，所以，確實應該一致性地去演奏主題，但是我心中早有一種想法，就是這個主題從一開始出現，以及在結尾勝利回歸時都應該慎重而莊嚴地去處理。這個主題一開頭就用了兩個短音符強調出Ｖ形的旋律高低，讓你上下顛簸，再以兩個重拍增加重量，但我自己在整個過程中，需要強調時就重重地直搗琴鍵。

到目前為止還不錯：我已經通過了前面幾個小節，接下來我通常會在這附近掙扎，

就是低音部用它的方式在重複講述主題，並結束呈式部。儘管我知道巴哈正在和我們玩個小遊戲，但我老是上當，有個假的主題上場，我錯以為他會顛倒，但主題實際上提早中斷了。這次，一切都順利，可現在主題一分為二，要雙手一起彈。回家作業以外的奇怪問題，像是逆向對位法及其各種挑戰組合開始浮現了，你得避免分心。

我進入第一個插入段了，巴哈在此拿掉了主題的開頭——V字形峽谷——並在返回主題之前針對這裡稍微進行了即興重複，但這一次是用相關的調子。我總會嚇一跳，同一組帶有相同升降記號的音符，只是因為它們之間所維持的重力關係（gravitational relationships），竟可存在於不同的調子之中；作曲家能讓一組音調聽起來像綺色佳（Ithaka）和家鄉，而另一組則有如身陷汪洋。要不是第二個插入段突然出現在我面前，我就能繼續感受著音樂在細膩操弄著喜歡和討厭之間的關係。此刻令人震撼的是巴哈會如何重組我們之前聽到的點點滴滴。節約至上的手段中有一種美，大草原印第安人（plains Indians）獵殺野牛行動中的美。

我慢慢看見巴哈在試圖演示一種「形而上的對位法」

思緒開始漫遊。琴鍵上有一根頭髮嗎？明天有會要開嗎？蘭花開滿了整個房間，小白帆片片揚起，繁花似錦。我這樣做著白日夢時，通常就會彈得比較好，這種情況至少會持續到我遇上某一樂段，需要控管蜥蜴的反射動作，而那時一切將會崩塌。我回想起之前幾個月。在把莫札特彈好之前學這部作品時，感覺上像在偷學，但我後來想通了，那樣做會花更多時間，而且我可能永遠也彈不好莫札特。我不再苦於好幾個月都沒辦法練琴，但無論多努力，我的右手都不夠有力，也無法做足夠的練習把音階彈正確。可是，我已來到這裡，正彈著賦格曲呢。

我來到了這裡，並看見自己已經進展到第四個，也是最後一個插入段了。在右手的部分，樂譜上要求長按 F，同時彈奏包含相同音調的獨立旋律。開始練這個樂段時，我覺得震驚，這裡會讓學生極其痛苦啊，巴哈難道是要報復。他為什麼要折磨我們？但這是在我領悟到這個樂段（至少從某種意義上講）其實根本不可能彈出來之前，我才那樣問的。很明顯，若寬鬆地檢視這個意圖——那你只需要放開再重按 F 幾次即可——因為你其實無法一直長按，在發出持續嗡嗡聲的同時，又像樂譜所說的那樣彈出一段旋律覆蓋它。我想出了一個能解釋的說法，那就是這部作品是為了某種有好幾組手鍵盤的樂器所編寫的，譬如說巴洛克時代的大鍵琴，但克里斯多福指出，要是按照我的理論，那麼

演奏者還是必須有三條手臂。（有那麼一瞬間我認真想過巴哈確實擁有三臂的可能性，因為這樣一來很多事就說得通了。）你可以把那幾個小節視為記譜方便或實務所需而不予考慮，但我慢慢看見那是巴哈在試圖演示一種可說是「形而上的對位法」，而那種對位法並非凡人之軀所能徹底實現的，就像他為獨奏樂器所寫的樂曲那樣，他是在示意一種不可能做到的複音音樂。我後來變得能欣賞演奏者可以完全不關心那些小毛病，總以好音樂為先，置身體上能否演奏於其次，而且變得有點鄙視那些寫慣用曲式的作曲家，他們一味避免，卻往往成了受制於木頭和肌鍵可能發生偶發意外的奴隸。可是克里斯多福告訴我，我這樣說聽起來真的很像斯德哥爾摩症候群患者。

出乎意料的是，我還沒犯過重大錯誤或讓拍子中斷。這就讓我更緊張了，因為現在看來我可能真的可以彈完這整首，從來都沒發生過這種事啊。二十多年來，我一直在思考、夢想的 BWV 847 這首樂曲，只限於紙上談兵，而且總是站在外面看，就像觀察者做筆記那樣站在演奏者和喇叭後面，這距離真已經有三步之遙了。此刻，「假終止式」出現了，我得設法別搞砸了，就此一次全然投入，不只是在聽，也不只是在核對。我一直在等候鋼琴發出像小狗被踩到尾巴的驚叫聲，但是，並沒有，所以我邊打著顫，額頭上也冒著汗。

主題最後一次出現，這是它第七次現身，在低音部深處迴盪是賦格曲結束時的典型表現。這個情況下我就不管樂曲編輯所標示的斷奏了，我把它彈成長音節，就像我一開始的表達那樣。這首曲子快要結束了，但是巴哈仍然透過一些不和諧的轉位和弦，進一步加強張力，接著讓音樂先慢下來，然後徹底斷線，可是距離終點還剩幾個小節，整個就停頓下來，靜止無聲，就好像某個跑者因不滿現狀而故意輸掉比賽似地。我聯想到另外兩個例子：不朽的管風琴鉅作，BWV 582，以及《賦格的藝術》的開頭、結尾處都是一連串戲劇性的停頓，好像是在預示著作品結束時的斷裂感。到最後，音樂再一步步恢復旋律，我彈出了最後的和弦，皮卡第三和弦，也就是巴哈在漢堡市聖凱瑟琳教堂所演奏的和弦，然後在這安心可靠的大調上結束樂章。

在最後那個和弦上有一個「延音」（fermata），可以不強求嚴格的譜號規則，隨自己高興把那幾個琴鍵按得久些，所以我就延長了一會兒，把那份感覺延長之時，心裡也在想說，到最後，我還是應付著把整首曲子走完全程了。但我對自己的成功抱持著懷疑態度。當然，這一切應該是要記錄下來、查證一番，並交給老師評估的。但是，跟著夾腳拖、穿T恤、聽重金屬音樂、逛露天商場，這樣子長大的我會彈奏一點巴哈音樂的

機率有多少？儘管如此，就在那一刻，我意識到我不再需要別人彈奏，再以 Wi-Fi 和麥拉（Mylar）喇叭為媒介傳達給我聽了，因為再怎麼有瑕疵，我已經成為了在巴哈心底、無數的工具型態當中最為晚成的那一個了。

Six 神

　　這麼多年下來，再也沒有比此時看著巴哈的親筆稿讓我覺得靠他更近了。我彈的東西怎麼能配得上他那唰地一筆 F 呢？有時候覺得，巴哈好像是被派到我們身邊，讓人不再有什麼可自誇的，他與我們之間的差異，正如這些手稿中所示，完全是不相容的異質。

學習像「C小調賦格曲」這樣的簡單作品只是起點的一個目標，至少真正音樂家很可能會以此為起點。但即便如此，隨後的某種餘音繞樑則延續了好幾個月之久，期間我開始整體性地思考「巴哈的道理」，以及追隨這個道理，或至少心嚮往之是什麼意思。

我讀的那些巴哈傳記勢必都勉強而簡短地論及他的宗教，其實作者們背地裡都認為那很愚蠢。正如我學生們寫的報告一貫的開頭都是：「自古以來，人類就一直在思考人生重大問題，」要不然就是：「柏拉圖是古時候最著名的哲學家之一，」所以，這些傳記一開頭都罪惡的問題，就得先問一句，為什麼一直會有這麼多苦難，」所以，這些傳記一開頭都是說巴哈生活的年代比較簡樸，比較有信仰，所以他們比較容易相信萬物中有神聖秩序。

然而，事實正好相反。當時，對「三十年戰爭」（The Thirty Years' War）的動亂及大屠殺仍餘悸猶存，宗教分裂無處不在，人類平均壽命三十五歲——巴哈的兩任妻子與孩子們命如螻蟻——那時的世界正如伏爾泰筆下所寫，是一團難以理解的混亂，是會讓人

瘋掉的。並不是因為當時的世界都在講求秩序與和諧，所以就是一個有信仰的年代；是單單只靠信仰才能激發人們對這種秩序的信心。世界不會改變，我們才會。

更糟糕的是，史懷哲說藝術才是巴哈真正信仰的宗教，彷彿巴哈是那種說說就算的唯美主義者，彷彿到了該再寫一齣冗長的宗教作品的時候，他會翻個白眼，再嘆口氣似的。不是這樣的，在他的手稿中看到他寫「榮耀只歸於上帝」（Soli Deo Gloria's）固然很容易，（對現代來說這句話是有點老套。）但叫我更為印象深刻的是他的藏書中有八十一冊神學書籍，這樣的藏書量即使對常跑教堂的人來說也確實是蠻誇張的，或者他在萊比錫時，別人是因為不知道每一部福音書有多少章，或者「那是永恆生命」這句話出自何處而不及格，但他卻要用拉丁語考「神學研究能力」那種備受煎熬的考試。[1] 犬儒們堅持說，這些全都顯示巴哈在融入路德教會的階級制度，或所謂「虔誠者」的盲目信仰，但我邊彈邊讀巴哈，我很難相信這樣的說法。首先，他並不是真的在費力去適應什麼。他的教堂歌劇——幾部受難曲——還激怒了頑固的「虔誠者」（巴哈對他們而言確實是一位墮落的唯美主義者），因為他所強調的深入個人化、帶著情感投入宗教——胸口的悸動、悔恨的吶喊——則遠遠超過了路德派神學家所能聯想；他的宗教音樂並不是查問瑣事的競賽[2]，而是更為根本而重要的，他的音樂對我來說就是太真誠了。那

些一連好幾小時的受難曲，或可以從《郭德堡變奏曲》和那些「謎式卡農曲」（puzzle canons）中找到的、用其它時標（time-scale）的那些「聖傷痕」五音符短樂句，這些原本都可以是最為形式化的東西。在細想這一切時，我也思考過我自己的信仰，以及在有信仰之後又是怎樣的，還有梅爾維爾（Melville）的「永恆循環」——從嬰兒的無意識期，到懷疑，到在「假如」的沉思中歇息——彈巴哈音樂是否只是把我拋回到那個循環的開頭，我開始看到神與音樂之間的關聯性是否不只是魔術戲法而已。

速度：緩慢而微弱

上學期開學時，系上分配了一百八十名新生讓我教，我有兩名助教，他們很像卡夫卡《城堡》裡的助手。沒有其他教師分配到初級課程——他們把其餘課程都分配給研究生來教，他們的說法似是而非，說學生就是最好的老師。而大學部新生則接著出新招折磨我。他們會用手機傳給我滿載各種表情符號的訊息，來問問他們得讀哪些書，就好像教學大綱的存在對他們來說是個難解的謎；如果他們偶然發現了我有教學大綱，還是會接著問是否真的必須購買該課程所列出的書單；如果他們好幾個星期沒來上課，還會來隨口問問：「上課有討論到什麼重點嗎？」（有時候，我會回答「沒有」看會怎樣，想

198

知道他們會不會很驚訝，結果並沒有；有時候，我則堅定地回答「有！」，這樣就會讓他們驚恐萬狀。）回到家時，有時我太累了，彈不了鋼琴，那我就會去聽《聖馬太受難曲》或《尼伯龍根之歌》（The Ring），然後我會細思華格納對巴哈的嘲弄，他用那些反猶太主義的滿口胡話稱呼巴哈為賣弄學問的老古板，並指出成為貝多芬和他本人——真正天才——的道路。

從表面上看，針對他和巴哈的音樂是完全相反的東西這一點，至少華格納是說對了，但是誰的作品更為出色這件事他肯定有弄錯。華格納有更多個人獨特的天資，但他的技藝水平是比較差的——《尼伯龍根之歌》是一顆尚未切割的巨型美鑽。稱華格納為「音樂界的普契尼」並不公允（除非你想要詆毀普契尼的名聲），但這種得罪兩邊的話也是有一定的道理的。兩者大相徑庭，無可否認：《馬太受難曲》是悲戚、自我鞭笞的哀歌，而《尼伯龍根之歌》則歌頌活力與欣喜，尼采與大自然。有誰聽完《萊茵的黃金》（Rhein gold）的開頭後，會不渴望掃除那些佈滿蜘蛛網、罪惡苦難的卷冊，以及過去所有的悲慘念頭？兩者都是超越常人的故事，但華格納的眾神比較像荷馬的眾神，都有缺陷，也都像人，主要功能是當作人類的陪襯，而不是作為超然的完美典範。華格納的觀點是，眾神過去所做的決定已為其自身羅織了各種困境與矛盾，他們沒有比我們更自

由，因為存在的根本問題要從我們的所選與所愛當中去找，而不是從侷限我們力量的東西去找，所以我們必定是要往內尋求答案的。即使不當普通人，當上北歐眾神也無法解決婚姻問題或還清「瓦爾哈拉」（Valhalla）天堂的房貸。華格納的眾神，有如荷馬或卡繆（Camus）的諸神都說明了他們是同一種人本主義者。

然而，在我夜夜聆聽之後，對我而言這兩件作品逐漸變得彼此相像，而非相異。幾個月後，我得出結論，《馬太受難曲》與《尼伯龍根之歌》根本不是對立相反的，而是都有著相同的美學本質，它們顯得差異甚大的原因在於它們要表達的道理並不一樣，而不在於他們所代表的藝術類型。因為若只是把它們視為藝術作品，兩者在主題上與規模上都是宇宙等級的，在音樂和敘事上也都是高密度的。兩位創作人都有雄心壯志，以至於這兩部作品其實都不可能讓誰適當地演繹出來——巴哈需要三組獨立的合唱團，還有兩組管弦樂團，華格納則謙虛地表示只需要一百一十件樂器，其中包括十八個鐵砧——這兩位都是技藝精湛的德國人，實在想像不到還有哪個國家的人會去創作這些作品，即使只是「想要」這樣子去創作恐怕都沒有；他們的參照依據始終是傳統歌劇，但其目標都是要以某種方式修改它或超越它。兩者的音樂都加重複調，象徵意義濃厚，各種主題奇怪混搭，並以意想不到的方式彼此撞擊；並且有主樂調（leitmotifs）將每一個整體串

連起來。這兩部作品甚至連開頭都很相似，低音部都有嗡嗡聲以表示宇宙背景裡的放射光，接著是波浪──在華格納是萊茵河水，在巴哈則為淚水。他們都是各自時代下最偉大的藝術家，試圖表達出他們所看見的生命意義，就像在他們之前，荷馬曾說那個意義就是榮耀（kleos），柏拉圖則說那是一種知識，湯瑪斯‧阿奎那（Thomas Aquinas）認為那就是基督教，莎士比亞說沒有意義啊，只有一千種面具，而佛陀則微笑，什麼也沒說。對巴哈而言，生命的意義不是基督教，而是基督；對華格納而言，生命的意義就是華格納。或許，更掉書袋的說法是，生命的意義是「情慾」（eros）以及面對不可能結合的情慾所生出的萬般無奈，不過，這只是換了另一種方式在講華格納。因為華格納純粹是用個人對生命經歷的回應而形成他自己的觀點，不是以傳播福音或要與人辯駁的普遍真理為根據的。

聽完所有賦格曲之後再聽到《馬太受難曲》一開頭的合唱時，衝擊真的好大，因為所有聲音都是如歌的花腔，用威尼斯太妃糖把那一個時刻拉長了，我聽到琴鍵上的音符本來突兀的稜角都打磨光滑，以便與人聲相應和，對義大利著迷這件事是否真的那麼糟糕，我不禁納悶起來。但是，就在你以為巴哈都賣給了歌劇的時候，第三組合唱就來打斷了，然後演唱的──竟然是──每一位會眾都很熟悉的路德教會簡單讚美詩。這種「半

路殺出」的震撼效果真的很大。我們好像早已習慣了傳統優美的合唱聲，而那些毫無裝飾的女高音們卻單刀直入，單純的穿透力直入進行中的樂曲。（後來，這讓我想起德布西的《節慶》〔Fêtes〕中有一場從薄霧中走出來的宗教遊行，還有他在前奏曲中的大教堂就從布列塔尼〔Brittany〕海岸躍然現身。）這提醒了你這是禮拜儀式使用的音樂，是大眾參加的教堂禮拜的一部分，不是什麼博物館的展品，其實他們不會一口氣把全部演奏完，而是分成好幾個部分聆聽，相隔時間為一個或一個多小時，隨著冗長的禮拜儀式不斷進行著，因為在基督教四旬齋期間禁止器樂演奏，所以能聽見音樂會很有新鮮感。

註3 這三支合唱彼此較勁，從四面八方將聽眾包圍，路德教派質樸的讚美詩傳統與演奏會的音樂縱橫交錯，彷彿在問，是否可能不只是調和各種旋律，還能調和互相競爭的傳統，甚至調和音樂本身的社會目的。（聽眾的回答是否定的；因為沒有人對此宏偉的景象表現出絲毫興趣，也沒有報紙報導，事實上，上教堂的民眾是嚇得問道：這是不是上帝之家即將上演的「喜歌劇」啊〔comic operas〕開頭）註4

對於覺察到所展示出來的各種傳統與音樂形式風格迥異的人來說，巴哈這個成果看起來很像拼貼畫，是黏在彩繪畫布上的報紙，是翡冷翠藍色背景裡的林布蘭（Rembrandt）⋯或許極好，但仍然令人相當不安。另一方面，儘管華格納有女妖與

藝瀆之狂歡，但我發現自己仍深受《馬太受難曲》原始純樸與沉迷墮落的吸引；就像《教父》續集中的聖雅納略（San Gennaro）遊行一樣，把錢用針別在聖人身上，從某種意義上講是簡單原始的行為，但比起教義問答書中缺乏熱情的教誨，卻會讓人感覺到真誠得多。當這些農人唱的讚美詩成為《馬太受難曲》的主要部分時，便開始為這三個小時增添形式和結構，特別是「滿是血跡與傷痕的頭部」（O Haupt voll Blut und Wunden），這一句的旋律重複了五次，而且很明顯是要用來當作一種疊句手法。其實，常常會看到「合唱部」（chorus）與「聖歌合唱部」（chorales）以「希臘式合唱」（Greek chorus）的型態呈現，從局外人的角度解說劇情，也示範觀眾對於舞台上的事件會有的適當反應，到了最後，就在合唱部自己演唱至落淚之前，我發覺自己也跟著哼唱起來。

我本應該更喜歡《萊茵的黃金》裡面的人性與活力，卻發現巴哈所講述的受難曲故事——大不相同，甚至與韓德爾歡欣鼓舞的《彌賽亞》也大不相同！——一個人靈魂的深沉暗夜中也在做這類抉擇時，尤其引人入勝；夜裡清醒地躺著時，「滿是血跡與傷痕的頭部」縈繞耳邊，一開始是D小調，最後則來到F大調。

儘管如此，巴哈與華格納仍有另一個更深刻的雷同之處震撼了我——基本上，他們對於「轉化」興趣濃厚。這一點在巴哈音樂中是很清楚的，他的音樂依賴諸如「倒置」

或「增強」之類的形式來操作，但華格納的主題架構竟也同樣地複雜，我真是大吃一驚。通過音樂主題不僅僅是把人物、物品或想法聯繫起來（諸如《星際大戰》等電影）；通過音樂的轉變，個別主題所組成的大家族之間也會以「音樂的轉化」聯繫起來——這個概念深深根植於巴哈所建立的傳統。他們的不同之處不在語法，而在語義，亦即所述內容的含義。例如，與埃爾達（Erda）——神祕淒涼的角色——有關聯的主題，源自於一開頭所聽到的簡樸主題，但後來變成小調，拍號也不一樣了。她以充滿銳利美感的樂段，預言舊秩序的衰敗（「眾神明白，陰暗的日子漸露端倪」）之時，華格納把不斷上升的簡樸主題顛倒過來，以暗示眾神的衰落，也為其黃昏暮色創造了新主題。註5 你幾乎能看著他們從瓦哈拉天堂墜落下來。儘管如此，仍有更多的意義存在，因為眾神將落在大調上，因為在無可奈何中仍有歡樂。「黃昏暮色」並不意味著光線黯淡，而是「半明半暗」，並指出這正是黃昏和黎明的相同之處。

巴哈寫《馬太受難曲》時可能會想到基督以及官僚機構，而華格納會想到的可能是他那些債權人，以及他從叔本華那裡所認識的一些假佛教思想，但我覺得他們倆都在發揮某種內在力量，只是這力量被導向了不同的結局，到最後，你要能真正理解其中一個，必須也能理解另一個，否則的話，你很可能會錯過這兩部作品的偉大之處，而這種不凡

只有聯立方程式才能解決。巴哈和華格納的主要教誨，在某種程度上，是從毛毛蟲轉化成為蝴蝶，所有偉大音樂家的內心都是鱗翅類昆蟲學者。

我的賦格曲有三個聲部，三位一體中有三個人

我想到了這些作品中許多隱含的其它轉化，而不僅限於音符形式上的操作。在《馬太受難曲》有靈魂的皈依，在《尼伯龍根之歌》有愛與力量的影響，還有結合轉化與回歸之後所實現的奇妙豐富感，兩者的結尾都是再次把我們放在它們各自的海岸上，而在中間階段早已有變化，或至少已將意義加以深化了。十七世紀的曲調「少女的溫柔魅力攪動我心」有如經過鍊金術般，神奇地轉化為「滿是血跡與傷痕的頭部」，亦即所謂的「換詞歌曲」，讓俗物得以轉而成為「聖餐變體」並獲得救贖，如強尼·凱許（Johnny Cash）翻唱「流行尖端」（Depeche Mode）的《個人的耶穌》（Personal Jesus），或者用《日昇之屋》（House of the Rising Sun）的曲調唱《奇異恩典》（Amazing Grace）。註6 當然，是什麼轉變而成為了什麼、這種問題一定會有。是留存下來的曲調改變了新詞的含義，還是這些歌詞改變了舊曲調的含義？人生基本上是用《日昇之屋》的曲調所唱的《奇異恩典》，或者說人生就是《日昇之屋》的曲調，卻虛假地配上了《奇

異恩典》的歌詞？我好想知道，想得都睡不著了，是這兩者都有，還是有幾天是這個，另外幾天是那個，還是說這些全都說不準呢？

我決定再去上教堂看看。真相遠比我所想像的要痛苦許多，教堂鏤空的長椅上全坐著老婦人，這一點也與交響音樂會上的觀眾非常相似。她們的年紀都大到問我說我是不是學生，就像我現在都問孩子們是不是高中生或大學生那樣，讚美詩的歌本印的是大字體；禮拜結束時，她們像肉食性的殭屍似地追趕我，要拉我填補她們行列裡的空缺。唱讚美詩的時候，偶而會有電風琴伴奏，但也有一些禮拜儀式是用吉他、非洲鼓或其它樂器伴奏，新樂器的演奏者取代了離逝者，他們的轉化昇華靠的是瑜伽課或非批判性治療課程後的末日狂喜之類的，而不是這些搖搖欲墜的神廟，那些巴比倫大軍都沒能徹底摧毀的教堂。

必須寫成大寫字母的信條已然滅絕，而最終我竟參加了天主教的禮拜活動，我可是新教徒啊。但他們的規模很小，彌撒儀式讓人安心，無論誰做了什麼，或佈道講得有多荒謬都沒多大關係，因為你不會真的把《垂憐經》（kyrie eleison）或《尼西亞信經》（Nicene Creed）搞砸的，而且巴哈的 B 小調彌撒曲好像是給我的特許狀。相比之下，

新教徒做禮拜，一切都視個人而定，而且在實務上，他們很容易淪為大眾心理學（「上帝讓你感覺更棒」）的說法，或聖經中關於懲罰的論述，再摻雜一些希臘文的引述（「這事兒我就是懂得比你多」）。一般而言，天主教的禮拜主要是關於上帝，而新教的禮拜則大多是關於牧師和他心心念念想開設的課程——保羅末世論十堂課系列——他渴望救苦救難，但那正是他的羊群最怕聽到的。至少天主教的禮拜不會連續四小時，我也不必租或買長椅，而且就像巴哈的時代一樣，富人享受著禮拜堂內的激昂之情，沒有下層社會的人站在後方。

聽佈道時，我思緒紛飛，想起基督的五處傷口，五處傷口的讚美詩，也想起八度音階的十二個調子、以色列十二支派，以及十二名使徒，我的賦格曲有三個聲部，三位一體中有三個人，彼得三度不認基督，保羅三度懇求上帝去除他身旁的荊棘而神三度拒絕，他三次遇上船難而奧德修斯（Odysseus）三度試圖抓住我母親的鬼魂，心有餘而力不足的鬼魂，還有保羅的荊棘與我勞損的雙手，我開始覺得自己早應該努力，讓自己配得上巴哈的音樂，而不是試圖征服音符，也不是去想說我無法好好彈任何作品的主因是我沒有讀奧古斯丁的鋼琴理論，也沒有人類墮落之後的技巧——我需要的不是練習，不是肉體上的努力，而是恩典，有恩典就一切具足了。（牧師好像講到了他的老爺車，還把那

輛車子當作是某種東西的隱喻，並且激昂地用力指向牆壁。）我也想到了獨自彈琴的悲傷，音樂的本意是要讓大家在一起的；還有鋼琴是怎麼讓你騙人的，它模仿管弦樂隊，讓你可以不和別人一起演奏，簡直就是在發洩音樂上的色慾。我想到了我們蒙召而能邁向偉大，卻自認為無足輕重。我下定決心要懺悔，要彈得好一點，但最重要的是要好好生活，少喝點酒，多打電話回家，還有要跟大家一起演奏。

在我的想像中，上帝一把抓住整個歷史的總樂譜

從《馬太受難曲》這類作品中可以明顯看出巴哈音樂與上帝之間的關係，但我早知道許多人聲稱音樂與上帝的創造之間，乃至於最終與上帝本人之間有著更深遠的關係。例如，我向學生講解柏拉圖時，我會想起他的兩個靈感泉源——他的老師蘇格拉底，與義大利的畢達哥拉斯學派，這二人沉迷於音樂背後的數學，而且更廣泛地以數字作為走向「真理」的嚮導（以及輪迴，與不惜一切代價就是不吃豆子）。這始於他們發現了比例當中潛藏著「音程」，亦即，弦長兩倍起來會高八度，「三比二」的比例會得到一個純五度，依此類推，最終形成了天體音樂的理論，其中原本應該包含眾神所安置的星辰。柏拉圖本人說，這個宇宙具有依照「多利安調式」（Dorian mode）所構成的靈

魂，這個宇宙的秩序即反映出我們內心的理性秩序，正如在音樂之中，或在《理想國》（Republic）的理想城市的和諧之中所表示的那樣。（可悲的是，有關音樂天體的部分後來遭亞里斯多德駁斥，他指出仔細聆聽時，其實是聽不到任何聲音的。）

音樂和數字之間有關聯這樣的想法，我覺得是有一種表面上的吸引力。當然，我自己的音樂生涯可以歸結為一連串數字：我心愛的、引導著我的北極星——BWV 847：《馬太受難曲》BWV 244：然後是管風琴曲 BWV 542 和 BWV 582：最後是死亡手牌——《賦格的藝術》BWV 1080：然後還有格倫・古爾德的倒霉鋼琴，CD 174 和 318：莫札特給初學者的 K. 545，然後是他自己的死亡手牌 626——安魂曲（Requiem）。使用不同語言的音樂鑑賞家們只是把這些數字寫在餐巾紙上，時而會意一笑，時而低頭垂淚，便可共度晚間娛樂時光。

後來，伽利略和克卜勒（Kepler）復興了畢達哥拉斯的思想，並重新啟動被橫行兩千年的平庸觀念所打斷的一場對話。他們提出，即使是崇拜數字的畢達哥拉斯學派也應該做些實驗，進行一些觀察，因為即使「真實」果真是用數學寫成的，只能靠難懂的推理看見，但「四處看看」也可以增進我們對真實的了解。但是，說克卜勒像文藝復興時

期的博士一般一心只奉獻給各種數據，那就說錯了，當時克卜勒寫的書包括了占星術、幾何學、神學、天文學的各種寓言，而最重要的是，音樂。發現行星運動定律，與「行星運行的軌道是橢圓形的」等等只是他的一小部分成就；他真正想要做的是解釋這些天體運動是如何透露出上帝之手的存在。這些行星軌道必須能讓路德教派的「巨匠造物主」把內部行星放置在柏拉圖的「多面體」之間；火星在遠日點與近日點的「速度比」聽起來是純五度的音，彷彿上帝正以諸天體的運行在作曲一般。當然，這一切純屬瘋狂，若非有牛頓，我們是根本不相信克卜勒定律的。

把這股狂潮推到最極致的人正是十九世紀的哲學家叔本華（Schopenhauer）。他聲稱音樂是「萬物內在」（或他所謂的「意志」）的表達，他以歐洲哲學的手法，歷經二十五年的時間、寫盡一千五百的書頁嚴正地謝絕解釋。（話雖如此，他仍然是大眾眼中清明的典範，因為他所鄙視的對手黑格爾寫的東西更加晦澀難懂。）其實，叔本華的作品難以理解、雜亂無章，卻很快地吸引了華格納的注意；華格納從中看出他們志趣相投，而若非叔本華斷言羅西尼（！）是真正的歌劇天才，他們之間或許能培養出友誼。

反正，一般的想法似乎是音樂不需要像視覺藝術那樣具像化，至少對我們身旁的東西不需要這樣，是這一點讓音樂更為特別，在某種意義上也更優越。一幅描繪法國酒吧的畫

作是複製了，或說代表了某個法國酒吧；柏拉圖認為世間萬物是永恆原型的微小複製品，但他會說這幅畫與真實已有三步之遙。相較之下，音樂應該可以讓我們與真實本身直接聯繫。賦格曲並不是在複製任何東西，而且由於音樂恰如其分地傳達出本能與衝動，因此叔本華很容易就把這個想法連結到他所講的「意志」。然而，膚淺的美國人想不透在這個計畫中，寧靜的吟唱聲能代表什麼，到最後則與克卜勒的寓言集一樣，這一切都談不上有什麼意義。

我拋開了叔本華的「意志」和克卜勒的柏拉圖多面體，沒覺得自己有什麼長足的進步。這些猜測就像是遠征無人曾經復返的遙遠山巔，或像康德的鴿子，它以為若在稀薄的空氣中比較容易飛行，那麼在太空飛行不就更容易了。過了一段時間，我看真理似乎越來越簡單些，也越來越複雜些。畢達哥拉斯學派的想法是這個世界不僅僅可以用數學的方式去解釋或描述，而且這個世界背後還有一個隱密的世界，是無形的、數學的，唯有透過理性才能理解的世界。然而，畢達哥拉斯學派真正的發現只是我們對世界的描述必須用數學來書寫，才能算是精確有益，而這樣的語言也可以用來描述我們的音樂。宇宙本身並沒有呈現出任何顯著的數學順序——畢達哥拉斯學派若能認識無理數，應該也能看出這明顯的事實，因為這與他們所期待的正好相反，無理數是無法以兩個整數之間

的比率表示的。（據說那些沒有守密的人遭到放逐，而發現此事的人則遭神懲罰淹死。）

相反地，用來描述宇宙的數學則充滿不確切的常數、無規則的言語，彷彿要交自然科報告的前一天晚上，必須手動調整或校正，無論用捶的都要讓一切各就各位。因為數學本身是簡潔確切的，所以我們就忘了，但數學當然是簡潔確切的——數學反映出我們內心的宇宙。各大行星本身放不進柏拉圖的多面體之間；它們的軌道不符合自然階或整數比。地球軌道基本上是個圓，而且其離心率剛剛好夠把人逼到瘋狂邊緣；這個世界大可是個四面體或完美的球體，但事實並非如此。這個世界並非音樂世界，音樂本身也不是完全理性的，而且正如巴哈本人已經強而有力地證明，鍵盤上的宇宙本身也必須被調律才能成事。

不過，在這一切當中仍存在著對的事——追求音樂的意義，及其與上帝的關係，即如萊布尼茲（Leibniz）所說，音樂意味著靈魂在做隱祕、超自然的算術，亦即音樂含有「無意識的一致性」。但錯就錯在要讓這一切都繞著這個世界轉，而不是以我們自己的內心為中心。音樂駕馭了緊張與放鬆的自主系統，在嬰兒啼哭時、在尋找停車位或逼近斷崖時、在看到汽車突然轉向我們時、在看到善有善報或不諳世事者受懲罰時、在情緒讓我們感知到自己正看重或看輕身旁什麼東西時，這些都是從自主系統所流露出來的內

心戲。我們是有意識的存在，生活是帶有情感的音調，每天都帶著百萬種微妙的、有偏見的眼光，去經歷一連串小小的勝利與災難，而啟動這齣戲的正是音樂。每一個由低到高的樂句，每一個不和諧音程，每一個被翻轉的期待都像極了人類的喜劇，讓身體輕快起來。音樂抓住了我們最深層次的本質；只有像我們這樣的存在才能領略到音樂的戲劇性，並反思音樂所啟發的所有聯想與迴響。而且由於音樂不僅劫持了前額葉皮質，也綁架了腺體和脊柱，它的卑鄙程度是繪畫和文學都無法相比的。音樂就像是直接與神經系統接合的藥物，而其它藝術則必須透過正規管道辛苦幹活，甚至還得通過護照驗證和海關檢查。我們拒絕一本政治錯誤的小說，但魔鬼卻可以用對的唱片違背聖人的意志，讓他改變信仰，這就是柏拉圖禁止古代電吉他的原因。（奇怪的是，按照大腦容量來看，我們是視覺型動物，但給我們更多感動卻是聲音。）

在大小和弦中，你便可看到這一切。斜陽將盡時，我坐在鋼琴前，彈奏完全音程的C和G，然後在中間增加E或降E，變成大或小和弦，就像巴哈在漢堡演奏的皮卡第三和弦。我會來回切換，或者試著先彈一個很響的E，再添個G，最後才輕輕地把C加上去。然而，無論怎麼試，那神祕的差異依然存在：一個是失敗與悲傷的世界，另一個則是勝利與美德的世界。到底是為什麼？兩種和弦的組成音符是相同的，只是第三個音一

個是大調，另一個是小調，無論強調哪個音符，結果都是這樣。為什麼一個半音的些許
差異會讓我們的自主評估系統產生如此強烈的差別反應？哲學家和音樂學家在兩種錯誤
理論夾擊下，莫衷一是。第一種理論堅持說我們大家早就被洗腦了，這種大小調之間的
區別只是想像出來的，這些人用某個地方有些侏儒聽「怪人合唱團」（the Cure）卻不
會哭來證明了這一點。這樣，我們就可以說在「一個架空的虛構歷史背景」下，傳統音
樂的手法會讓「平克・弗洛伊德」（Pink Floyd）樂團聽起來令人心情愉快，這就像在
說大小調的區別應該可以在音調本身找到，這也許是因為大三和弦的組成聲音聽起來比
較自然，因為它們更早出現在「泛音列」（harmonic series）──琴弦振動時，那些在
基音之上柔和的自然共振聲──或者，是因為比起小調的音符，大調音符相互之間的泛
音衝突性較小。但是，這種說法也顯得牽強，因為許多悅耳的和弦都有不協和的泛音，
說就是因為糖業遊說團的廣告，所以人們想吃糖。第二種理論想得比較深刻，他們堅持
到最後，我把這一點也添加到我收集的巴哈之謎裡。

畢達哥拉斯學派很迷戀和聲學，但奇怪的是，他們對於音樂在時間方面的性質卻
毫無興趣。（克卜勒為何沒想到行星軌道與節奏有關係？特別是他那麼專心研究「角速
度」〔angular velocities〕，更叫人想知道原因。）然而，音樂即為時間的和聲。音樂

調和了人類生存的兩個方面：時時刻刻的價值意識形塑了我們的內在生命；經驗既是短暫的，我們便是有限的存在。上帝看到了一切永恆，不受制於時間的流逝，而我們在時間狹窄的管子裡飛，就像有偏執狂的鼴鼠在地洞裡奔跑。我練習彈巴哈，聽著節拍器時，它總是比我快些，我就是跟不上。在我的想像中，上帝一把抓住整個歷史的總樂譜，包容一切，而我們則活在指揮棒揮出來的一個瞬間，就在每個獨立音符即將發出其特有聲調的那一時刻。有人說時間的流逝是一種幻覺，但我坐在那兒聽著節拍器急速擺動，卻覺得這種想法難以置信。也有那種置身於時間之外的看法，這也是上帝及大自然法則共有的一個角度，但它卻和樂譜一樣都沒提及那個閃閃發光、悄悄溜走的當下。不過，我還沒有彈到最後的和弦，但這仍是事實──不只是那個和弦之後才會到來，也是因為我能力尚未能企及。彷彿要人假裝只有樂譜，卻沒有照著樂譜走的演奏。

因此，從某種角度來看，音樂令人失望，因為它什麼也沒說，它也是所有藝術當中表達最不清楚的語言──在它最純粹的狀態中，它什麼都不是，除了自身，也沒有指涉什麼。從這個角度來看，音樂只是心靈的餘輝，是白熾燈泡裡的無用熱量，但我們當中的畢達哥拉斯學派對此感到遺憾，並希望音樂確實能夠解開宇宙的祕密秩序。從另一層意義上講，音樂是人類最高的召喚，能觸及我們──受時間束縛的、具有意識的存在──

我們內在所有的謎團與榮耀。我的結論是，音樂的存在是對創造成果的禮讚。並不是因為和聲反映出大自然的數學，而是因為它反映出我們自己的意識狀態，這一齣齣充滿選擇與機會的戲碼，我們是機器的重要奇蹟，是用帶子和滑輪綁在一起的原子，受時間和定律的束縛，卻只是比天使少那麼一點點。我們有意識地關懷他人時，我們便在共享神性，這就是「我們是按照上帝的形象造的」這句話的意思。音樂並不是在表現具象，所以不會為神製作偶像崇拜的圖像，同樣地，我們當中誰也不像神。但是正因為如此，音樂才是上帝的真實面孔。

走過這一段段艱苦又有點古怪的上坡路之後，我回到巴哈身邊，感到如釋重負，我也開始思考他的道理，還有，到底為什麼我會覺得跟他很親——我早就發現我和他之間的差距可說是天南地北，就拿他的巨匠技藝，以及他所處的時空和我所生長的郊區來說就好了。儘管有種種數字學的說法，但就在我以為已經對他非常了解的時候，是他遺留下來的視覺形象最能清楚展現這些差異。因為除了在安娜的筆記本上的隨筆之外，我還沒有研究過他親筆寫的樂譜，但三年後，我認為我應該這麼做，因為可以從他寫出「C小調賦格曲」的方式中得知一些事情。我獲得巴哈《平均律鍵盤曲集》第一卷校訂樣本的傳真後，馬上發現它堪比《凱爾經》（Book of Kells），都有華麗裝飾的手稿。甚至

216

更好的是，他的手寫樂譜很像日本藝術或書法，潑墨的松枝，或書道字體的轉折揮灑，他創作時必定快速而精準，所以能傳達出其自發自生、盡善盡美。

譬如說，他大筆一揮，墨跡便將第七小節的F與上方的女高音音符連接起來，這好像是在榻榻米上盤腿而坐寫成的，一手挽住另一手的袖口以防弄髒。相較之下，莫札特的筆跡是過分精美的點描畫法，而貝多芬錯誤的墨漬一堆，奇形怪狀的就別提了。

蘿倫說巴哈的作品裡有一種女性特質，可是後來我們覺得更好的形容詞是，有點道家風範、有些功夫流派（至少是在某些成龍電影那樣的），要挺過拳打腳踢還不如順勢自己蹲伏彎折，要放軟示弱才打得贏。按照這種打法，格倫·古爾德的演奏就太男性化，或許也有點太嚴謹了，但巴哈的打法是既堅定又柔順，像竹子般柔

韌靈活的。有條理，有精確度（五線譜管理良好），又結合了異想天開和笑聲（小節線就沒那麼嚴謹）。我想起了海藻的葉狀體，也想到我為了讓手指如海浪波動一般而努力不懈，即使因薄霧籠罩而無法確認目標，但我仍然受到鼓舞。追隨這位先賢的奉獻者們攀爬無數階梯上到了他的小屋，他們抱怨說多年苦難仍未能帶來他們苦苦追尋的成功時，這位擁有無上信心卻從不汲汲營營的先賢透過他的筆跡說道：他唯一的祕密是永遠都不要努力。

好似溫柔又悲傷的遺憾

　　儘管曾經生活在離他房子一百英里遠的地方，當我檢視著多年來所收集的關於巴哈的零碎雜物時，我覺得自己較之以往更像美國人了。叔本華說笑話，以及巴哈追求頭銜都曾讓我退避三舍；但在華登湖（Walden Pond）邊我改觀了。我們的注意力都太分散

　　這麼多年下來，再也沒有比此時看著巴哈的親筆稿讓我覺得靠他更近了。我彈的東西怎麼能配得上他那唰地一筆F呢？有時候覺得，巴哈好像是被派到我們身邊，讓人不再有什麼可自誇的，他與我們之間的差異，正如這些手跡中所示，完全是不相容的異質。

218

了，無法創作像巴哈那樣的東西，可是，我們還有威尼斯海灘和搖滾樂啊，就像他們也有各種休閒活動設計選項（*Freizeitgestaltungsmöglichkeiten*）。這種音樂怎叫人不愛，但是我至今仍是個心浮氣躁的美國人，是個喝葡萄汽水、聽留長髮的重金屬樂團音樂長大的美國人，而且較之以往，如今更甚。

我覺得美國人來彈巴哈的話，會很像讀亨利‧詹姆斯後期的小說，興沖沖地挑了幾本，才讀幾段就全放下了，只因為心神耗盡。（蘿倫是我認識的人當中，唯一讀得下去，甚至能讀得津津有味的人。）故事內容是有一群人物去到歐洲，華麗卻俗氣，買得起藝術品卻不是真懂，他們都是靠製造某種商品致富的，而那種商品會叫人太尷尬而說不出口，他們要對抗覺察力更為細緻的歐洲人。大概是這樣。有趣之處在於到底粗線條的美國人是否有其背後隱藏著的精明智慧？像米莉‧希勒（Milly Theale）那樣的單純心思是否正是擊敗複雜心機的武器？再來，儘管對歐洲有刻板印象，但歐洲是否真有在美國找不到的自由？（最後，在小說中美國人以三比零贏得勝利，但這或許只是因為簡簡單單獲勝，才能成為一個更有趣的故事版本。）

既然有亨利‧詹姆斯做大使，我就零零星星突襲似地、去瞭解法國人的做法，結

果感覺比「不相容的異質」更甚。我永遠無法對拉威爾或德布西的假神們祈禱，而且德布西荒謬的演奏指示，其離譜程度堪比巴哈寫的那些信件，還，我也不能完全認同德布西讓他的女人們舉槍自戕的本事；話雖如此，我至少還是可以欣賞他們建造的聖殿，在我的想像中沒入水中的聖殿是用石頭和彩色玻璃建造的，乳白色的魚群在橋墩和拱廊之間浮游。如果巴哈曾經努力汲取義大利和法國的精華，以增廣自己的見識，我們不應該也這樣做嗎？我在雪地裡踮起腳尖跟隨德布西；我參觀了他那座沉沒的教堂，對其獨創性和細緻的覺察讚嘆不已。甚至在流行文化的領域，誰看過《瑟堡的雨傘》（The Umbrellas of Cherbourg）後會不覺得有點慚愧，怎麼自己不是法國人？就這樣，儘管我知道所有學者都說好，但我以前真的很討厭巴哈企圖要做到「普遍性」，但這樣的企圖後來卻誘使我走出來，並遠離一己的偏見了。

詹姆斯是美國獨立戰爭的真正記錄者，約克鎮（York town）的小衝突是這場戰爭的導火線，在這場戰爭中，殖民地和殖民者的角色也在不斷變化中。「西方天才」（The Genius of the West）誕生於埃及與美索不達米亞，然後往西北方漂流，經希臘和義大利來到歐洲西北角（在艾森納赫短暫停留）；然後縱身一躍來到「新世界」，最終在洛杉磯和矽谷落腳，他在那裡碰運氣，猶疑不定，找尋歡迎他回家的海岸。然而，爭取獨立

的競賽仍在食品、藝術品、產業、「馬歇爾的冷戰搖籃」、網路等等領域來來回回進行著。（「美國人在我們的潛意識裡殖民，」導演文・溫德斯（Wim Wenders）說道，好像比薩餅和艾菲爾鐵塔都不算什麼。）最糟糕的想法是，美國就是迪士尼樂園加上媚俗，歐洲就是博物館，這種說法是在知性上把人剝制成動物標本。鋼琴家朱曉玫說勞改營的生活很艱苦，但與迪士尼的精神折磨相比也不算什麼，但住在歐洲的美國人都知道，博物館文化、熱愛停滯、書籍驗訖的戳章，這樣的日子不也艱難。

話雖如此，我依然感受到我與巴哈之間有種說不清的關聯。或許是多少年前，在滿滿整書櫃的《讀者文摘》和《路標》（Guide posts）雜誌對面我父母親收集的唱片架上摸索時，在肯尼・羅傑斯（Kenny Rogers）和「阿巴合唱團」（ABBA）十六首熱門精選的中間，看到了那張古爾德的臉，那種純屬不可能的發現，那種一開始就喜歡上，而且延續至今的關聯。這世上沒有人會比我更不可能與巴哈音樂結緣了吧。從這層意義上講，我在我郊區小屋裡學鋼琴，阿爾伯特・史懷哲在叢林裡演奏巴哈，或朱曉玫在中國勞改營的冰凍小屋裡學彈巴哈，我們與我們所處的環境都是一樣地格格不入。與巴哈連結需要橫跨如此遙遠的距離——把亨利・詹姆斯的小說當作是六分儀那樣去測量出來的距離——這些正是讓這份親切感如此有意義的原因。

巴哈是我持續關注的親人，我生命的節拍器

這一切並沒什麼可供學習的很棒的教訓，也沒什麼可以印在T恤衫上的口號。可是，我現在會對某些特定想法有感，而且無論我漂流了有多遠，在跌跌撞撞地走回家時，我都因為能認出這些想法而有了歸屬感。就算我不能橫掃琴鍵，讓雙手像竹節般既篤定又靈動，但我已然臣服於某種莊嚴的生命態度。我也找到了不完美的種種優點；我看重技藝甚於一切，我看輕天份──懶人的藝術；我欣賞在觀念上自負，在執行上謙遜的人；我看不起躁聲渲染的姿態，但即使只是「經過音」我也要尋求其意義。我尋找轉化與換位的可能性，以啟發我自身。我對官僚主義持悲觀態度，但對朋友們，以及他們要教我們，或我們要教他們的一切保持素直。我，也在迪斯可舞廳的反光燈球下腳步踉蹌；我欠缺法式的風度翩翩、義大利式的威嚴氣勢。我，也倒在了對手的手上。但最後把我與巴哈連結起來的並不是什麼相似之處，更別說是能力了，而是他擦亮了一份共同的理想，一個關於上帝與善的共通觀念。

音樂所連結的是：從一個人到另一個人

我學習到，我的身體不是我的身體。身體是在我指揮下的一組鬆散的合奏團體，團員多是自由之身，還常常開小差、鬧革命，用的樂器也老舊。「維根斯坦日」的間隔越來越久，但或多或少總有某些情況，肢體的無力或疼痛從未真正消失，我仍然無法打字或使用相機多幾分鐘。但這沒關係。我曾想過，最終我會創造一些紀錄，贏得熱烈掌聲，但當然那一直都是個無聊的念頭罷了。只有不斷的前進，只有長跑選手的寂寞。有確定的去向，但沒有終點，這當中有一種反常的、只關乎存在本身的喜悅感。

我也從未學習過與他人一起演奏，而這一點或許一開始就是音樂所連結的整個重點。沒有樂團；夜晚，我孤身一人坐在琴邊，喝得更多了，沒更少。音樂所連結的是：用旋律串起一刻又一刻時間，用和弦串起一個又一個音符，從一個樂章到下一個樂章，從一個人到另一個人——但是，是如何做到的呢？但即使不知道，也沒什麼關係。我想起蘿倫，她與我一起坐了整整十六個小時，看完《尼伯龍根的指環》並因此發展出一套無聊的理論，她教會了我品嘗含羞草花和核桃葉的氣味。（當我看向琴蓋左方時，出現了微弱的閃光，是像黑暗中的尼伯龍寶藏一樣的一團金光。）總有一天，我會為她彈幾個小節，

而她會為我泡茶，這樣就夠了。我也想起母親，以及對家的渴望，無論有多不真實或被慾望粉飾，我還想到她的大白菜，巴哈和奧德修斯要完成某個不可能的夢想的過程，不是像河流重回大海，而是比較激烈地，像魚群力爭上游那樣，直到有一天，我們到達最後的「緊接模仿」時，主題越來越緊急地進入，與其自身重疊，就像海浪拍打在岸上，在低音部的持續低音聽來深沉，低沉飛掠而過的 F，終止和聲穿越小節線，有如在海岸沿線向前飛馳，最後的和弦聲響起，巨大的 F 大調橫越鍵盤，響聲清晰，願它在神性的延音中恆常連綿，永無止境。

音樂詞彙

Alberti bass——阿爾貝蒂低音——用左手演奏的鋼琴主題，依照特定順序彈出和弦的各個音符，並多次重複。

Arpeggio——琶音——依次連續奏出和弦的各個音符，而不是同時奏出。分解和弦的一種。

Augmentation——增強——調整某個主題中的音符時值，以使其持續的時間更長，讓它聽起來像是用慢動作奏出。

Cadence——終止——樂段或樂曲的結尾。有時會有「假終止」，那是因為原來應該出現的終止並未出現。

Canon——曲式的一種——每個聲部精確模仿前一個聲部（卡農曲）。

Cantabile——如歌的——具有人聲般流暢的風格。

Chord——和弦——同時演奏的一組音符，通常由三個或更多音符組成。

Counterpoint——對位法、對位旋律——音樂創作上，把多條旋律疊加在一起，而非和弦序列。

Dynamics——力度——音樂的弱音或重音，有些樂器如大鍵琴通常無法呈現。

Fermata——延音——音樂符號，將某一音符加以繼續或延長，其程度由演奏者自行決定。

Figured bass——數字低音——記譜法的一種，作曲家以數字和符號簡略指出和聲骨架，以及旋律曲線，讓演奏者在即興演奏時可以有參考的藍圖。

Henry James——亨利·詹姆斯，其作品通常可以測量出美國與歐洲國家的文化差距。令人生畏也不好讀，千萬不要獨自嘗試。

Homophonic——主音音樂——音樂的一種分類，強調出單一聲部的旋律，並由垂直和聲伴奏。

interval——音程——兩個音符之間的距離。（C和G之間的距離是五度。）

Inversion——倒置、顛倒——為一個音樂的原始主題創造出鏡像的方法，所以，當原始的音高升高時，轉位後會下

降，反之亦然。

Melisma——花唱——以單一個音節（通常是母音）對多個音符的演唱或演奏法。

Mode——調式——將八度音階分割成一定數量的音級，例如，自然大調或「多利安調式」（Dorian）。

Monody——獨唱曲——音樂風格，具有清晰、單一的人聲旋律與伴奏，是巴洛克早期的特徵，不同於文藝復興時期的複調音樂（polyphony）。

Octave——完全八度——某個音高與下一個同音名的音高之間的音程範圍，這兩個音高的頻率有兩倍差距，例如從中央C到下一個比較高的C。

Ostinato——固定音型——音樂上，簡短重複的固定組合或模式。意大利語是「固執」的意思。

Pedalpoint——持續音——在低音部發出不間斷嗡嗡聲的一個音符，樂曲的其餘部分則向前移動。

Piano——響度——出自fortepiano（響度的大小）一詞。這個字點出了一個事實，即鋼琴的前身樂器均無法實現鋼琴所能展現的力度。以大鍵琴為主要特色的「本真時期」（authentic period）演奏大多缺乏響度大小之間的對比。

Polyphony——複調音樂——一般而言，是一種音樂織體，由獨立移動的聲部互相疊加。與巴洛克時期的對位法比較起來，這個字詞有時更明確指涉的是文藝復興時期作曲家如帕萊斯特里納（Palestrina）的所使用的音樂技巧。

Retrograde motion——逆行——向後運行，旋律的音符以相反的方向演奏。

Scale——音階——分割八度音的一組音符，可用其中某音符為主音而有調號標示，例如C大調音階。

Staccato——斷奏——以打斷、分離的強調方式演奏一組音符。與連奏（legato）法的相反，連奏是將一組音符圓滑奏出。

Step——音級——音樂上的距離或音程的計量單位。「半音」，又稱為「小二度」，是鋼琴上的任一黑鍵到相鄰白鍵之間的音距。一個全音是一個「大二度」的音距，或者是鋼琴上任兩個白鍵之間有一黑鍵分隔開來的距離。

Stretto——緊接模仿——賦格曲主題的自身重疊出現，如此一來，針對主題的「答題」便會在主題完成之前即會出現。

Temperament——調律——樂器的調音，其中有些音程的純度會折衷處理，以便擴大音程（調子）的範圍讓聲音和諧。

Tiercepicarde——皮卡第三和弦——結束小調作品的大三和弦。

Timbre——音色——聲音的特色，例如鋼琴與小號在演奏相同音符時便有音色上的區別。

Trill——顫音——兩個音符之間快速交替，通常用作巴洛克音樂中的裝飾音。

Voice——聲部——音樂作品中的一條旋律或一部分。

WolfInterval——狼音音程——有些調音法會出現的一種特別不和諧的五度音程，「良律」（well-temperament）旨在消除狼音。

228

參考文獻

吉爾斯・坎塔格瑞。《J.-S. 巴哈—器樂作品》。巴黎：布雪/雪斯透，2018年。

Cantagrel, Gilles. J.-S. Bach—L'Oeuvre Instrumentale. Paris: Buchet/Chastel, 2018.

德里克・庫克・華格納：《尼伯龍根之歌序曲》。錄音。迪卡，1968年。

Cooke, Deryck. Wagner: An Introduction to Der Ring des Nibelungen. Sound recording. Decca, 1968.

詹姆斯・蓋恩斯。《理性宮殿之夜：啟蒙時代巴哈遇見腓特烈大帝》。紐約：哈潑，2005年。

Gaines, James. Evening in the Palace of Reason: Bach Meets Frederick the Great in the Age of Enlightenment. New York: Harper, 2005.

約翰・艾略特・加德納。《巴哈：天堂城堡裡的音樂》。紐約：諾普夫，2013年。

Gardiner, John Eliot. Bach: Music in the Castle of Heaven. New York: Knopf, 2013.

馬丁・葛克。《約翰・塞巴斯蒂安・巴哈：生活與工作》。聖地亞哥：哈爾寇特，2006年。

Geck, Martin. Johann Sebastian Bach: Life and Work. San Diego: Harcourt, 2006.

羅伯特・格林伯格。《巴哈和巴洛克極盛時期》。維吉尼亞州尚蒂利：大課程，1998年。

Greenberg, Robert. Bach and the High Baroque. Chantilly, Va.: The Great Courses, 1998.

凱蒂・哈芙納。《三足建構的浪漫傳奇》。倫敦：布盧姆斯伯里，2008年。

Hafner, Katie. A Romance on Three Legs. London: Bloomsbury, 2008.

布拉德利・雷曼。《巴哈的非凡調律：我們的羅塞塔石碑》早期音樂（2005）33（1）：3–23。

Lehman, Bradley. "Bach's Extraordinary Temperament: Our Rosetta Stone." Early Music (2005) 33 (1): 3–23.

阿納托利・米爾卡。《重新思考 J.S. 巴哈「賦格的藝術」》。英國阿賓登：羅德里奇，2016 年。

Milka, Anatoly. Rethinking J. S. Bach's The Art of Fugue. Abingdon, UK: Routledge, 2016.

雅羅斯拉夫・佩里坎。《神學家巴赫》俄勒岡州尤金：微普與史托，2003 年。

Pelikan, Jaroslav. Bach Among the Theologians. Eugene, Ore.:Wipf and Stock, 2003.

埃米爾・普雷登。《約翰・塞巴斯蒂安・巴哈的馬太受難曲》。德國卡塞爾：DTV/ 熊騎士，1991 年。

Platen, Emil. Die Matthäus-Passion von Johann Sebastian Bach. Kassel, Germany: DTV/Bärenreiter, 1991.

馬庫斯・拉希。《巴哈的重要聲樂作品》。康涅狄格州紐哈芬：耶魯大學出版社，2016 年。

Rathey, Markus. Bach's Major Vocal Works. New Haven, Conn.: Yale University Press, 2016.

阿爾伯特・史懷哲。《J.S. 巴哈》，第一卷及第二卷。紐約州米尼奧拉：多佛，1966 年。

Schweitzer, Albert. J. S. Bach, Vols. I–II. Mineola, NY.: Dover, 1966.

提摩太・史密斯。「那頂『荊棘王冠』」。巴哈 28（1997）144–150。

Smith, Timothy. "That 'Crown of Thorns.'" Bach 28 (1997) 144–150.

阿爾穆特・斯伯丁及保羅・斯伯丁。《漢堡雷瑪魯斯家族的帳簿，1728 年至 1780 年：賽馬和裁縫，書籍和啤酒。荷蘭萊頓：布里爾，2015 年。

Spalding, Almut and Paul Spalding. The Account Books of the Reimarus Family of Hamburg, 1728–1780. Turf and Tailors, Books and Beer. Leiden, Netherlands: Brill, 2015.

菲利普・斯皮塔。《約翰・塞巴斯蒂安・巴赫》第一至三卷。紐約：多佛，1979 年。

Spitta, Philipp. Johan Sebastian Bach, Vols. I–III. New York: Dover, 1979.

理查德・華格納。《音樂中的猶太教》。德國法蘭克福：克勞斯・菲舍爾出版社，2010 年。

Wagner, Richard. Das Judentum in der Musik. Frankfurt, Germany: Klaus Fischer Verlag, 2010.

克里斯多夫‧沃爾夫、漢斯 T.‧大衛、亞瑟‧孟德爾。《新巴哈讀者》。紐約：W.W. 諾頓，1998 年。

Wolff, Christoph, Hans T. David, and Arthur Mendel. The New Bach Reader. New York: W.W. Norton, 1998.

克里斯多夫‧沃爾夫。《巴赫：論其生活與音樂的散文》。馬薩諸塞州劍橋：哈佛大學出版社，1994 年。

Wolff, Christoph. Bach: Essays on His Life and Music. Cambridge, Mass.: Harvard University Press, 1994.

——。約翰‧塞巴斯蒂安‧巴赫：博學的音樂家。紐約：W.W. 諾頓，2001 年。

——. Johann Sebastian Bach: The Learned Musician. New York: W.W. Norton, 2001.

大衛‧易爾斯利。《巴赫及對位法的含義》。英國劍橋：劍橋大學出版社，2002 年。

Yearsley, David. Bach and the Meanings of Counterpoint. Cambridge, UK: Cambridge University Press, 2002.

朱曉玫。《祕密鋼琴》。西雅圖：亞馬遜克羅辛，2012 年。

Zhu, Xiao-Mei. The Secret Piano. Seattle: Amazon Crossing, 2012.

尾註

四：巴哈其人

註1 沃爾夫、大衛與孟德爾，1998, 118–119。

註2 沃爾夫、大衛與孟德爾，1998 年，325。

註3 華格納，2010, 55–56。（對照）史懷哲 1966ii，50 及隨後數頁。

註4 叔本華，2011, 104。

註5 沃爾夫，2000, 421。

註6 加德納，2013, 204。

註7 沃爾夫、大衛與孟德爾，1998, 172–185。

註8 易爾斯利，2002，第二章。

註9 史密斯。1997。以下相關內容也是出自史密斯。另請參閱史密斯的網站，尤其是 http://www2.nau.edu/tas3/wtc/sdg.html，於 1/12/2018 進入。（對照）坎塔格瑞，2018, 421–422

註10 雷曼，2005。

註11 沃爾夫，1994，第 19 章。

註12 米爾卡，2017, 221 及隨後數頁。

五：鋼琴與管風琴

註1 斯皮塔，1979，第二卷，16。

註2　沃爾夫、大衛與孟德爾，1998, 90。

註3　參閱斯伯丁與斯伯丁，2015。第一卷50。

註4　哈芙納，2008。

六：神

註1　葛克，2006, 132。

註2　佩里坎，2003, 61。

註3　拉希，2016, 109–110。

註4　普雷登，1991, 214。

註5　庫克，1968。

註6　格林伯格，1998, 207。

巴哈與我深刻理解的喜悅

THE WAY OF Bach
THREE YEARS WITH THE MAN, THE MUSIC, AND THE PIANO

國家圖書館出版品預行編目(CIP)資料

巴哈與我深刻理解的喜悅：當哲學教授愛上巴哈的
「C小調賦格曲」,從此開啟了一段自學鋼琴的音樂旅
程/丹.莫樂(Dan Moller)著；江信慧譯. -- 初版. -- 臺
北市：商周出版：英屬蓋曼群島商家庭傳媒股份有限
公司城邦分公司發行, 2021.06

面； 公分

譯自：The way of Bach : three years with the
man, the music, and the piano

ISBN 978-986-0734-03-4(平裝)

1.藝術哲學 2.音樂

910.11 110005501

作　　　者　丹·莫樂　Dan Moller
譯　　　者　江信慧
責 任 編 輯　賴曉玲
版　　　權　黃淑敏、吳亭儀、邱珮芸
行 銷 業 務　周佑潔、華華、劉治良
總 　編 　輯　徐藍萍
總 　經 　理　彭之琬
事業群總經理　黃淑貞
發 　行 　人　何飛鵬
法 律 顧 問　元禾法律事務所　王子文律師
出　　　版　商周出版
　　　　　　台北市中山區104民生東路二段141號9樓
　　　　　　電話：(02) 2500-7008　傳真：(02)2500-7759
　　　　　　E-mail：bwp.service@cite.com.tw
發　　　行　英屬蓋曼群島商家庭傳媒股份有限公司城邦分公司
　　　　　　台北市中山區104民生東路二段141號2樓
　　　　　　書虫客服服務專線：02-25007718．02-25007719
　　　　　　24小時傳真服務：02-25001990．02-25001991
　　　　　　服務時間：週一至週五09:30-12:00．13:30-17:00
　　　　　　郵撥帳號：19863813　戶名：書虫股份有限公司
　　　　　　讀者服務信箱：service@readingclub.com.tw
　　　　　　城邦讀書花園：www.cite.com.tw
香 港 發 行 所　城邦(香港)出版集團有限公司
　　　　　　香港灣仔駱克道193號東超商業中心1樓 / E-mail：hkcite@biznetvigator.com
　　　　　　電話：(852) 25086231 傳真：(852) 25789337
馬 新 發 行 所　城邦(馬新)出版集團
　　　　　　Cité (M) Sdn. Bhd. (458372 U)
　　　　　　11, Jalan 30D/146, Desa Tasik, Sungai Besi, 57000 Kuala Lumpur, Malaysia
　　　　　　電話：(603) 90563833 傳真：(603) 90562833
封 面 / 內 頁　張福海
印　　　刷　卡樂彩色製版印刷有限公司
總 　經 　銷　聯合發行股份有限公司
地　　　址　新北市231新店區寶橋路235巷6弄6號2樓
　　　　　　電話：(02)2917-8022　傳真：(02)2911-0053
■2021年06月01日初版　　　　　Printed in Taiwan
定價／380元　　　著作權所有，翻印必究　　ISBN 978-986-0734-03-4